U0006774

生

Lifetime

生

胡雪巖、馬義、姜、澤

杰、嬰、司馬、貌肯、張、容士

玄、黃忠、司馬子、貌肯魯肅、宋喬、杰

乾隆、諸葛、伍子、魯肅多、爾、杜月、雪程黃

笙、關公、亮鰲拜、澤、宋喬、衮月

巖、馬義、姜季張容士、胡

嬰、貌肯魯肅、宋、杰

忠、司馬子、貌肯、魯肅、程黃

諸葛亮、伍子、爾杜胡

杜

一生千面

Lifetime

唐文華與
國光劇藝新美學

陳淑英 ── 著

京劇的「生」以老生為主，台灣培養的全方位頂尖老生唐文華，不僅演活了傳統京劇的老生各派人物，更在國光新編戲裡，創造了全新形象。一人千面，唐文華才六十，他的一生還沒開始呢，期待他繼續發光發亮。

── 王安祈

唐文華的
京劇藝術

唐文華是臺灣最重要的京劇藝術家之一。一九七二年，十一歲的唐文華考入當時的復興劇校（後幾經改制，今為國立臺灣戲曲學院）。這班學生共取五十名，按照傳統排行，是為「文」字輩；八年後畢業時只剩下十七人，女生十四人，男生三人。如今仍然從事京劇本行的只有一人，就是唐文華。

京劇是表演藝術中最艱難的形式之一。訓練條件嚴苛，沒有一、二十年的功夫難以入門；嚴苛的客觀條件外，尤其充滿「祖師爺」是否賞飯吃的機運。「京劇」發源於十八世紀北京，原本就是融不同劇種於一爐的藝術。一九四〇年代京劇跨海來台，曾風靡一時。然而時移事往，島上文化重新定位，傳統師資和觀眾老成凋零，失去了大環境的鼓勵，再好的人才也未必出人頭地。

唐文華的意義恰恰在於此。他生長於臺灣，既經歷最後一代科班式訓練，又接受了現代劇場的洗禮。將近五十年的舞台生涯中，他見證京劇在臺灣的起落，卻始終以自己的實力和毅力堅守本行；他同時求新求變，發展極具個人風格的表演方式，因此得

以和彼岸京劇分庭抗禮。臺灣的文化以多元是尚，唐文華的京劇藝術正是範例之一。

唐文華以武生開蒙，之後轉老生（鬚生）行當。他得天獨厚，一副好嗓，渾身是戲，加上名師指點，未畢業已嶄露頭角。一九七八年他榮獲孟小冬女士國劇獎學基金會「京獎大賽」第一名；一九八〇年畢業公演《大保國》《探皇陵》《二進宮》轟動一時。彼時軍中劇團仍然主導京劇界，唐文華躬逢其盛，以新舊劇目獲得不少肯定。一九九五年，國光劇團成立，唐文華以首席生角身份加入，來到事業新的轉捩點。此後二十五年他與不同時期同行切磋，形成創意團隊，將京劇藝術推向全新面貌，也因此琢磨出個人的藝術境界。

京劇表演中引人注目的往往是華麗耀眼的旦角演員。從一九五〇代的顧正秋到爾後的徐露、嚴蘭靜、郭小莊，以及如今仍站在京劇舞台上的魏海敏，臺灣京劇旦角人才輩出。相形之下，老生人才屈指可數。早期雖有所謂的寶島四大鬚生，但他們都是在大陸期間習藝，在臺灣綻放光彩的演員。臺灣後

繼者中成氣候的大約只有唐的師兄葉復潤、吳興國等人。但以嗓音、扮相、以及演出劇目的幅度而言,唐文華堪稱一枝獨秀。

唐文華從八〇年代聲名崛起,一直受到重視。他的音色寬亮,年輕時嗓子更衝,拔高起來,滿場就是一陣碰頭好。如果以傳統流派歸類,他的風格介乎馬連良的馬派、麒麟童(周信芳)的麒派、和高慶奎的高派之間。馬派唱作瀟灑,有如行雲流水,麒派以風度做表取勝,高派則是以高亢痛快的唱腔見長。但我以為唐的特色不只於此,他的手眼身法生動,融入各家之長以及現代表演元素。他擅長的劇目像是《擊鼓罵曹》《逍遙津》《上天台・打金磚》《趙氏孤兒》《九更天》等,無不是唱念做打俱備的重頭戲。近年他在國光劇團演出不少精彩新戲,如《閻羅夢》《快雪時晴》、以及清宮戲《康熙與鰲拜》《孝莊與多爾袞》《夢紅樓・乾隆與和珅》等,相當成功。

青年時期的唐文華被視為天才型演員,也以劇藝自恃,難免遭致側目。多年後,他終究證明了他不但有天分,而且努力鑽研,

甚至到了吹毛求疵的地步。他能成為臺灣京劇界的首席老生,不是偶然。但稱唐文華為當代老生首席,卻也不免令人感慨。畢竟沒有對手的表演,無論如何精彩也是獨角戲。而往後看,傳承接棒者安在?唐文華因此也是寂寞的。

談唐文華不能不提他的老師胡少安(1925-2001)。胡少安出身北京京劇世家,七歲登臺即得神童之譽,四〇年代已經獨當一面。他合作的對象都是紅極一時的名角,像是花臉金少山、袁世海、小生葉盛蘭、「小梅蘭芳」李世芳、花衫言慧珠、童芷苓等。一九四九年胡少安來台,成為顧正秋「顧劇團」的當家老生,連演五年,成就臺灣京劇的一頁傳奇。胡日後加入軍中劇團,與周正榮、哈元章、李金棠並稱寶島「四大鬚生」。

唐文華仰慕胡老師才藝,屢次欲帶藝拜師。胡先生卻不動聲色,直到仔細觀察唐的天賦和為人後,終於首肯。胡老師教戲一絲不苟,先從改正學生弱點著手。唐文華記得學《擊鼓罵曹》得先學擊鼓,冬天大清早必

須把手浸在海水裏練手勁，再在木頭上、石頭上、榻榻米上練打鼓，鼓鍵子由輕到重，務求熟能生巧。胡少安教戲有舊式手把徒弟的嚴厲，也有新式因材施教的明智。他要唐不拘泥於傳統門派，而是找對自己的聲腔戲路。不論怎麼學，最後臺上見真章。

胡少安嗓音嘹亮，堪稱臺灣四大鬚生之冠。胡教導弟子，不但臺上要唱好戲，臺下更要做好人。唱戲不只是唱順風戲；嗓子不在家或年歲不饒人時，還要能唱的不失體統，才是功夫所在。更重要的，上場前的準備，下場後的身段，即使觀眾看不見，仍舊是戲的一部分。唐文華謂，他連胡少安下臺幾個頓步的習慣都學出心得，讓老師也不禁莞爾。

胡少安雖是嚴師，但他對唐文華無微不至的關照，京劇圈皆知。而唐也不負所望。尤其值得一提的是，胡少安其實從未按傳統三跪九叩的規矩收唐為徒。成功不必在我，他的大度，更印證了人師的典範。從帝王將相到野叟布衣，胡少安演了一輩子戲，上臺下臺的藝術，他是琢磨透了。簡單的道理，學生卻終生受用不盡。臺灣這些年喧囂浮誇，戲曲界的師徒制也早已淡薄。回顧胡少安、唐文華的一段師徒佳話，令人悠然嚮往。

* * *

一九四九年後，中國大陸京劇歷經多次衝擊。毛時代打壓傳統劇目，文革時期樣板戲興起、斲喪大批優秀人才，都為我們熟知。八〇年代傳統京劇捲土重來，曾有一段榮景，但面對蜂擁而起的傳媒市場，畢竟時不我與。即使如此，廣大的人口基數以及國家政策的支持，仍然讓各種表演藝術維持一定活力。兩岸開放後，中青輩的名角輪番進攻臺灣，標榜京朝正統，自然虜獲不少戲迷。同時臺灣本土化運動的崛起，寶島京劇自然又面臨一波衝擊。

一九九五年國光京劇團的成立因此深具意義。劇團吸納過去軍中劇團的人才資源，重新組成具有現代劇場架構的團隊。在尊重專業的前提下，編導演各有不同以往的

表現。尤其重要的是，國光延攬王安祈教授擔任藝術總監，不論對傳統劇目的整編或對原創劇目的發展，都帶來極大突破。她推動京劇多元、抒情化的「新京劇」，從《閻羅夢》到《伶人三部曲》《快雪時晴》《十八羅漢圖》等，除了深化傳統精萃，更添加內向自省的向度，早已成為國光走向世界舞台的品牌。

唐文華是最早加入國光的名角之一。二十五年來他參與國光的蛻變，幾乎無役不與，與此同時，他也深受國光劇場實踐的影響，成就自己的獨特定位。他明白師承其來有自，表演可以不拘一端。如上所述，今天舞台上唐文華的戲路多少還有胡少安的影子，卻並不「像」老師。透過老師，他揉合了高派昂揚的唱腔，馬派瀟灑的念白身段，麒派生動的作表。而現代劇場的潛移默化使唐文華更多了一份表演觀念的自覺和自信。

好事者每以大陸京劇為正宗法乳，原汁原味，相形之下，臺灣京劇似乎只是衍生，是擬仿。殊不知大陸京劇歷經毛時代的整飭，何嘗不歷經重重修補改造？臺灣京劇從無到有，又何嘗沒有推陳出新的發明？京劇原本就是兼容並蓄的劇種，是清代以後的發明。所謂「正統」，不妨各表一枝。

看看和唐文華同輩的大陸鬚生名角。上海京劇院李軍，北京京劇院杜鎮杰，梅蘭芳京劇團朱強，和中國京劇院于魁智、張建國都是各據一方的高手。于魁智無疑為其中佼佼者，他是祖師爺賞飯吃的典型例子，扮相儒雅，嗓音清雋，加上努力不懈，成名理所當然。比起這些的「大腕兒」，臺灣的唐文華毫不遜色。大陸京劇有天時地利人和，培養出名角並不令人意外。臺灣京劇由跨海而來到落地生根，六十年來也代有人才，這才是值得驕傲的事。

除了唱念精準外，唐文華還能演。京劇是高度程式化的藝術，自有其表演體系，太寫實或太疏離都不能得其妙。如何出入其間，是余叔岩、梅蘭芳以降所有名角的挑戰。到了當代臺灣，因為各類劇場元素的大量介入，帶來更多衝擊。于魁智藝宗楊（寶森）派，唱功了得，但吹毛求疵的來看，在京朝大角的光輝形象下，他似乎還少了點

個人色彩，多齣新戲的詮釋也未見出色。我以為這未必是天賦的局限，而更是大陸京劇界的體制和審美意識有以致之。相對於此，唐文華的體會遠勝對岸同行。他所創造的人物，從夢遊地府的窮酸秀才司馬貌（《閻羅夢》）、到自噬其身的紅頂商人胡雪巖（《胡雪巖》）、無所棲息的千古遊魂張容（《快雪時晴》）、風流多情的紈絝子弟姜三爺（《金鎖記》）、顢頇不可一世的權臣鰲拜（《康熙與鰲拜》），性格跨度之大，演繹要求之高，大陸京劇界難以想像。

唐文華對老戲也自有心得。如改編自老戲《九更天》，演出忠僕馬義救主故事的《未央天》。劇中倫理和現實的衝突如此不堪，在在引人思辨，二〇〇一年首演時曾引起轟動。唐文華唱念做打、四功俱全的表演確是個人劇藝的里程碑。戲中的高潮裸身「滾釘板」尤其是一大突破。

又如《群英會、借東風、華容道》（《群借華》）。唐文華一趕三，飾演《群英會》魯肅，《借東風》諸葛亮，《華容道》關羽。這三個角色造型、性格極其不同，唐文華必須演出魯肅折衝敵我那種憨厚裡的智慧，諸葛亮飄逸卻又不乏悲涼的興亡之感，以及關羽義釋曹操的凜然正氣。在生角行當裡，這三個角色各有歸屬，魯肅部份重念做；諸葛亮部份重唱工；關羽部份則是所謂「紅生戲」，舉手投足的氣勢超過唱做，甚至關乎一個演員的修為了。當年的名角馬連良、譚富英都擅演魯肅、諸葛亮；麒麟童則以魯肅、關羽見長。真正能一人兼飾三角的並不多見。值得一提的是，唐文華近年演出《關公在劇場》，在已有關公戲的基礎上，重新打造人物，醞釀情緒，結合多媒體效果，獲得極大迴響。

＊ ＊ ＊

自二〇一四年起，國光推出清宮戲三部曲系列：《康熙與鰲拜》《孝莊與多爾袞》《夢紅樓·乾隆與和珅》。不僅證明國光「新京劇」日新又新的創造力，也為唐文華的表演事業帶來又一高峰。這三齣戲皆由國光編劇林建華先生（與王安祈、戴君芳導

演）所改編或創作，演繹清初宮闈傳奇。這些傳奇膾炙人口，如何呈現新意並不容易，何況清裝戲在京劇傳統裡有如教外別傳，編導演處處都是挑戰。在此國光再次顯示團隊的合作力量，而關鍵人物無疑是唐文華。

唐文華對清裝戲並不陌生，過去的《楊乃武與小白菜》、《金鎖記》，《胡雪巖》等都是這類戲碼。他的光頭扮相好，京韻念白也有獨到心得，三齣戲中的角色給與他極大發揮餘地。他是《康熙與鰲拜》中功高震主的一代梟雄；《孝莊與多爾袞》中難過情關的開國重臣；《夢紅樓·乾隆與和珅》中出入鏡花水月的乾隆大帝。三個角色各有性格缺點，也陷入命運搬弄的無奈。他們生命大起大落，已經逼近悲劇人物向度。

國光「新京劇」向來有強烈抒情審美傾向，每以女性視角出發，清宮三部曲則多了陽剛氣息。戲中角色為唐文華量身打造，他顯然傾全力詮釋。尤其《康熙與鰲拜》中，他能將反面人物鰲拜演到令人同情，堪稱一絕。從出場的霸氣十足，到中段群臣慫恿叛上時的猶豫內省，以及最終被擒時的桀驁不

屈，情緒轉折分明，兼有老生花臉特色，早已超過傳統行當局限。到了《孝莊與多爾袞》，唐文華搖身一變，成為徘徊在江山與美人間兩頭落空的多爾袞。他的演出多了一層優柔寡斷的感性向度。《夢紅樓·乾隆與和珅》中他詮釋垂垂老矣的乾隆，沉浸在虛榮和虛空的循環裡，孤獨的等待最後的驚夢。

唐文華這些年不斷找尋自己的代表作，清宮三部曲或可當之。大清江山在舞臺上翻騰，唐文華的藝術生命也因這些角色而有了奇妙的轉折。他曾經是愛戲也能唱戲的青年，紅氍毹上以一齣又一齣的骨子老戲滿足了一代觀眾的戲癮。《大探二》《定軍山》《搜孤救孤》《四郎探母》……唱不完的出將入相，忠孝節義。他也曾徘徊在新舊劇目和表演方式之間，苦苦嘗試溝通之道。近年他對什麼是戲更別有體會。相對傳統京劇眾星拱月式的表演，一齣好戲必定有賴全場整合效果。你唱罷來我登場，只有台上那一刻才是真正面對自己、面對觀眾的純粹經驗。他於是能以更為圓融的態度，面對台下一切。

京劇藝術何其艱難，唐文華已經來到巔峰。但大環境早已今是昨非，在**翻轉**一切的時代，傳統精華又能保留多少？《康熙與鰲拜》中，飾演鰲拜的唐文華高唱〈勇士歌〉時，我們彷彿聽到弦外之音：

　　　我今站在 萬仞高崗，
　　　眾人聽我 引吭高唱，
　　　好男兒兮 闖蕩四方，
　　　看我今朝 天下名揚，
　　　看我今朝 天下名揚！

　　〈勇士歌〉是戲裏的絕唱。作為當代臺灣鬚生第一人，也可能是最後的一人，唐文華環顧戲裡戲外，能不感慨？急管繁絃，幕起幕落。「我今站在 萬仞高崗」，前不見古人，後不見來者，此刻的唐文華唱出了自己的心聲。

中央研究院院士；哈佛大學東亞系暨比較文學系
Edward C. Henderson 講座教授

王德威

氣象開闊的
思想型藝術家

恭喜國光劇團《一生千面—唐文華與國光劇藝新美學》新書出版！今年適逢國光成立25周年，其打造的台灣京劇新美學將百年傳統戲曲推向新的境界，實績斐然。而唐文華是國光當家老生，嗓音好，扮相佳，表演細膩，備受觀眾喜愛，京劇表演藝術成就有目共睹。戲迷朋友早就引頸翹望，期盼有一本呈現唐文華劇藝風華的著作，今日總算得償所願了。

唐文華，復興劇校七期生，坐科先攻武生，後因嗓音渾厚，改習老生，文武兼備的他於求學時期即嶄露頭角，畢業公演在校方愛護安排下，特別請來趙復芬小姐及王海波小姐陪唱全本《大探二》；甫畢業即隨「中華民國國劇團」赴美巡演，當年團員由各劇團精英台柱組成，演出時間長達三個月；退伍之後獲聘到海光劇團搭班、又在母校強力邀請下，回復興劇團服務，由此可見他自青年時期就是京劇界受人矚目的文武老生。

1995年國光劇團成團，唐文華通過嚴格甄選，以一級演員身分進入國光這個戲曲大家庭。在配合劇團延續傳統戲曲、激勵創新目標下，他一方面發揮科班專業素養精演傳統戲，展現京劇的戲曲本質，同時演出多齣跨度極大的新編戲，尤其是在藝術總監王安祈為打造京劇新美學，高度提煉京劇的文學意蘊與現代意識之下，唐文華更是融會諸家所長、發揮自身特色，以令人眼睛為之一亮的精深演技，展現台灣京劇的獨特丰姿，反映出當代人的情思。

本書由資深撰述陳淑英女士綜觀唐文華歷年演出作品後，從中精選其主演的六齣代表劇目《未央天》《閻羅夢》《康熙與鰲拜》《孝莊與多爾袞》《夢紅樓‧乾隆與和珅》及《關公在劇場》，呈現唐文華多元豐富的藝術形象與風貌之外，更引領讀者解讀唐文華何以眼神、唱腔、身段，幾乎每一個細節都能緊緊攫住觀眾目光；不論老戲新戲，總能不拘泥於傳統的流派藝術，讓人物「立」起來。

我認為關鍵原因之一為，唐文華是一位思想型的京劇藝術家。要知道京劇演員多是程式化表演，然而唐文華在台上的演出很靈活，很成熟，撐持他表現力的是他下過苦

功。除了坐科訓練，他離開劇校後，拜師胡少安先生。恩師除了近身指點他傳統戲曲美感表現的特色觀點，同時提供他更多演出機會，磨練他舞台實戰經驗，更重要的是啟發他要用寬大的視野與胸襟對待藝術，從心態上飽滿其京劇藝術能量。

在前輩及恩師的教學與同台共演磨練引領下，使得唐文華能夠從容因應京劇藝術的蛻變，在四功五法的基礎上，呈現自己的詮釋，融進很多現代劇場的表演觀念，自在穿梭各式角色，唱作俱佳展現京劇藝術精華。不管是鬚生本工的馬義、或是偏向花臉的鰲拜，更不用說紅生關老爺，沒有一個角色難得倒他，只要他出場亮相，整個劇場就熱起來。

唐文華的京劇人生與京劇在台灣數十年的發展歷程密不可分。他是台灣京劇基礎奠基期培育出來的本土優秀戲曲人才，見證過傳統京劇在台灣社會轉型關鍵期綻放的光芒，亦經歷了京劇創新時期展現新個性的企圖表現；他身為京劇主力演員，不但沒有質疑京劇跟上時代節奏的審美觀，反而更用功

為台灣京劇寫下一頁頁絢爛的篇章——然而這些用功，很多時候唐文華沒有讓外人看見，恰如小說《小王子》說：「真正重要的東西，是眼睛看不見的。」——唐文華只是獨個靜靜思考，這個唱腔該怎麼唱，這個身段該怎麼做，再想辦法去突破，然後在寫實寫意之間，讓觀眾感受到不同角色的不同個性。

我知道國光劇團的團員們總習慣稱唐文華為「唐哥」，不僅是輩分，更是對他的敬重。二十幾年來，唐文華為國光的貢獻，在京劇上的付出，大家都看在眼裡、欽佩在心底，其表演美學根柢、藝術生命早已跟國光打造的劇藝新美學密不可分。恭喜國光擁有這位頂梁柱，更期待唐文華與國光繼續為下一階段的台灣京劇新美學努力，帶領國光演員繼續打造台灣京劇金字招牌。

國立傳統藝術中心主任

陳濟民

「唐文華」～
堅守劇藝品牌的實踐者

這部特為唐文華量身出版的劇藝專書，是繼《國光的品牌學》之後另一部「國光學」的重要專書，它一開始就定位不僅作為藝術家的個人傳記，而是以其在每齣代表作中所流動的生命故事，見證國光如何以個人淬礪傳統劇藝的生命力，進一步打造整個劇團的品牌精神。

戲子的命是活在舞台上的，只有在台上才有咱們的日子…。

上了台，是西施就得端莊典雅，是貴妃就得雍容華貴。

你看看，台下這麼些個觀眾如痴如醉的看著你，

在這兒，那才叫活著！

（經典舞台劇《百年戲樓》/白鳳樓）

看唐文華在舞臺上的演技，總是純煉而自然！一位從小受制於嚴謹程式規範的京劇演員，能以精湛的唱作藝能、自在出入角色與自我之間，讓觀眾看著不像是刻意的表演，自是最為難得。特別是在《百年戲樓》裡，鳴鳳班主白鳳樓深夜對弟子坦陳的生命感悟，由唐文華詮釋伶人的戲場心聲，看著特別動人！因為從他嘴裡唸來的不僅是戲詞，更像是銘刻心底的親身體驗，一步一腳印，只為了在臺上活出讓觀眾動容的角色生命力！

傳統京劇是「角兒」的藝術。在過去，真正意義上的「角兒」，多半就是劇團老闆，承擔一切演出營運的經濟壓力。其次，兼做老闆的「角兒」既是主導演出製作方向的領航者，也是劇團藝術的典範標竿。最後，劇團也只能靠「角兒」的個人意志與理想締造演藝品牌。一旦「角兒」過於突顯個人技藝而取代戲劇整體的表現，就很容易流於過度「賣弄技巧」，犧牲戲劇的人文藝術內涵。

作為京劇演員，唐文華絕對具備「大角兒」的實力與分量。除了早年師承的深厚根底，坐科時即展露聰敏天賦而備受矚目。文武兼備的他，年紀輕輕就因能戲甚多，畢業後即成為梨園界挑樑的明星，是國光自成團以來就掛頭牌的文武老生。能成「角兒」已

經不容易，除了資質天份，肯勤學苦練，有得天獨厚的機遇之外，更難得的是如何「堅守陣地」。方寸大的舞台，同時也是考驗殘酷的專業鬥場，要持續這漫長的藝術道路不被超越取代，需要無悔付出、修煉信念，鍛造韌性，經得起挫折考驗，耐得住孤獨寂寞，方可造就戲場藝術的續航力。

國光是當代臺灣的國家團隊，肩負領航傳統戲曲藝術標竿的責任與使命，歷經多年承襲傳統與開展創新的探索，以京崑藝術為基底、以時代精神人性思考為創作目標，建構「台灣劇藝新美學」的願景，已成為國光矢志貫徹的理想。因此，國光作品的人文價值，是優秀藝術家投注創作熱情的珍貴結晶，演員除了扎實的傳統基礎，更需要開闊視野來磨礪角色靈動的創作能力，傳統京劇講究在一成不變的老戲中，淬煉極致的技術內容；而國光作品更看重能精采詮釋人物的內在靈動與深刻風貌，唐文華正就是一位能實踐這種「精湛演技」的藝術家。

多年來，唐文華與國光團隊共同歷經「在危機中開拓轉機」的蛻變歷程。身為主角，他始終以開放心胸，以成熟功底鎔鑄創新意識，以訓練有素的敏銳心性，勇於嘗試、跨越、創造各種駕馭傳統制式情感的表演手法，他的藝術能量，一路隨著國光作品的新美學邁進，儘管銳意創新，卻依然可見他有機的把握著傳統表演規範，掌握塑造人物的審美尺度。

日本的傳統職人以「一生懸命」的認真態度，作為代表自己堅持專注、把事情做到極致、用生命在守護自己所看重的事業之決心。我想特別提及兩年多前對唐文華一段經歷的記憶。2017年底臺灣戲曲中心大劇場完工，國光進駐後的第一檔公演，特別企劃「英雄開台」主題，以《關公在劇場》作為國光團隊開展演藝新階段的開台儀式，此劇寓含文化意涵，演出的意義重大。沒料到演出前一個月，文華身體檢查發現心血管嚴重阻塞，醫生建議要盡快手術，但戲票已經開賣，臨時沒適當人選替換，若他不能上場只能取消，而國光創作這戲的初衷──為臺灣戲曲中心劇場首演的淨台意義，也終將留下遺憾。當時我雖感到失落，但仍依安祈總監

建議準備取消，沒想到唐文華卻堅持一定要演完戲才肯開刀。為此他跟醫生懇談，強調主演的責任跟自己的決定，且一再保證遵從健康指示關注身體負荷情況，這才獲得同意可在如期完成演出後的隔天即入院開刀。記得文華當天的演出非常完美，拿捏關公形象的沉穩持重而十分到位，也讓現場的觀眾深刻感染蕭穆凝重的儀式氛圍，而我心裡除了感動也充滿擔心與不捨，事後聽文華妻子耀星說：「唐哥對戲一向認真，就算死也要死在台上」。雖是梨園行裡強調敬業的說法，但這種全力以赴的大無畏精神，著實讓人感動。

隨後2018年《快雪時晴》到香港藝術中心演出兩場，據說首演當晚，唐文華「殭屍倒地」時因頭部撞擊感到不適，怕大家擔心沒有聲張，雖然夜晚頭痛昏眩卻仍勉強撐完兩場正式演出，直到結束回台後到醫院就診才發現，腦內有瘀積血塊，所幸緊急治療才未造成大礙。事後每當回想那些場景，我都倍感心頭沉重，擔綱主演身負重任，考驗演員的承受力，一旦有狀況也對團隊形象產

生影響，這些場上一生懸命的「角兒」，台上享受光環，台下背負壓力的心路歷程，外人難以想像。但這種對藝術的負責態度與決心，又正是成就藝術家令人尊敬的價值所在。

本書特別挑選了六齣以唐文華表演藝術為核心的論述主題，全都是具有國光代表性的創作劇目，特別感謝資深文字工作者陳淑英受邀撰述，讓唐文華的藝術生命史，與國光傳承創新的成熟軌跡細膩鏈結。無庸置疑的是，唐文華的劇藝成就與國光品牌精神，已然共存共榮，而國光的永續發展，日後將仰仗更多如唐文華這樣的品牌實踐者蓄積豐厚的傳統能量，才能締造更多的文化創新，才能成就國光為「超強品牌」！

國光劇團團長

張育華

唐文華
怎能沒有傳記？

我今站在 萬仞高崗，
眾人聽我 引吭高唱。
好男兒兮 闖蕩四方，
看我今朝 天下名揚。

勇士歌真動聽，唐文華怎能沒有傳記？憑勇士歌就該有。

勇士歌唱了兩次，從康熙唱到乾隆。

《康熙與鰲拜》裡，年輕的康熙想除掉鰲拜，暗中養了布庫少年，名為陪小皇帝玩耍，實則是制服鰲拜的軍隊武力。這批少年受訓時，齊聲高唱勇士歌，但唱到一半停下了，後半不會，失傳了，「尋找勇士歌」成為貫串文本的軸線，同時更是隱喻。最後小皇帝設下機關，誘捕鰲拜，唐文華飾演的鰲拜，脫衣甩珠亮出「鷹展翅」，一開口唱的竟是勇士歌，從頭到尾完完整整的勇士歌。原來，尋尋覓覓，就在眼前。康熙親政，大清國基穩固，滿州第一勇士卻走到末路終局。唐文華以老生兼融花臉的嗓音和架勢，唱到「看我今朝，天下名揚」時，被圍攻擒捕高高抬起。八旗迎風招展，勇士歌餘音迴蕩，豪放，雄渾，悲壯。

勇士歌在《夢紅樓‧乾隆與和珅》再度出現，仍是唐文華，由鰲拜換成乾隆，年近八旬的老年乾隆。

創造時代巔峰的乾隆，晚年面對歲月奔馳，卻壯心未已仍待鷹揚，掌握權力的慾念更旺，縱容和珅，君臣共謀，上下交相貪，帝國由盛轉衰。而聰明絕頂的乾隆，怎會不知自己正走向沉淪？本劇藉由讀《紅樓夢》引出乾隆的反觀自省。

如何把紅樓和清廷兩個文本融合？最關鍵的是以風月寶鑑為鑲嵌。乾隆夜讀《紅樓夢》，秦可卿持寶鏡翩然入夢，正面照來，十全武功、奏凱勒碑，乾隆高唱勇士歌，壯心飛揚直衝九霄，山川震盪，江河翻湧。歌猶未止，寶鏡翻轉，反面一照，勇士瞬間變身災民，帝國千瘡百孔，原來大清盛世竟是太虛幻境，「榮枯雙照一鏡中」，唐文華唱勇士歌，由一代興衰直逼人生無常。

唐文華鐵嗓鋼喉，轉音處卻常透出一絲柔情，暗藏蒼涼。是這樣的嗓音，薙髮屠城的多爾袞，墜馬那一刻，蒼鷹墜羽，猶能牽

動全場同聲一嘆；是這樣的嗓音，鰲拜的被擒，竟召喚出史詩的蒼茫（語出王德威院士文）；是這樣的嗓音，乾隆晚年看透盈虧之理，竟唱出類似寶玉「白茫茫大地真乾淨」的體悟。

為什麼我只提「清宮三部曲」？因為清裝戲不念韻白，沒有水袖、髯口、翎子，程式與生活之間最難掌握，唐文華偏是得心應手。早在《金鎖記》赴上海演出時，唐文華的風流浪子姜三爺，已讓著名旦角史依弘眼睛一亮。一散場，史依弘就說：「這位老生厲害，不只以唱功取勝，他有⋯⋯怎麼說呢⋯⋯叫『演技』吧？處處是戲。一般老生講究嗓子好，他不只於此，和別人不一樣，厲害！」

分家後姜三爺又來找七巧，騙情借錢不成，被七巧連咬帶打刣出去。唐文華先下場，再在七巧偷掀窗簾想再看一眼姜家三少時，重新登場，出現在七巧視線裡。長衫搭在臂上，沒有一絲尷尬難堪，沒事人似的，輕的跟甚麼似的，拂過花枝，不在乎的走遠。就這麼一個穿場而下，沒有鑼鼓點，沒

有水袖扇子輔助，唐文華「自在」演出了張愛玲筆下的「晴天的風像一群白鴿子鑽進他的紡綢褲褂裡去，哪兒都鑽到了，飄飄拍著翅子」，但舉手投足仍是京劇，不是話劇。

我最愛聽這段：「任他是七彩斑斕、光影繽紛，一樣的茫茫迷霧、影朦朧。」七巧在鴉片榻上主持兒子婚禮，冷不防冒出姜三爺的聲音。三爺的甜言蜜語對七巧來說就像鴉片，挑逗得心頭暖暖的，想要黏上去，竟被扯向無盡墜沉。鴉片就是如此，看似七彩斑斕，其實卻已讓人陷入深不可測的黑霧迷陣。唐文華那幾句「飛揚／墜沉，天高／淵深，風輕／水重，逍遙／羈籠」，穿插在七巧的唱腔裡，不是特定人物心聲，竟像某種情境樣態，是頹靡、腐朽的招搖魅惑，無法抵擋的「惡之風華」。

《金鎖記》好幾段唱詞並不是實寫人物的心聲，並非單純抒情或敘事，而是「情境的摹塑」。情感是「意象化」的，該如何化為劇中人口吻，有很複雜的過程。這些我很難向演員們解釋，因為京劇前所未有，而國光演員非常厲害，自有體會，唐文華從沒有

過疑問，就直接用他那蘊含柔情、蒼涼的鐵嗓鋼喉詮釋了一切。我覺得非常榮幸，自己筆下的文詞能從這樣的藝術家口中唱出，而他的詮釋，有時更超越我最初的設定，使得編劇的第一度創作和演員的演唱得到相乘效果，深度厚度在排練過程中不斷被豐潤。

唐文華的代表作不只上述幾齣，還有半日閻羅司馬貌 （《閻羅夢》），著名諫臣魏徵 （《李世民與魏徵》），紅頂商人胡雪巖（《胡雪巖》），孟小冬眼中的深情杜月笙（《孟小冬》），班主白鳳樓（《百年戲樓》），戲曲祖師爺唐明皇（《水袖與胭脂》），偽畫師赫飛鵬（《十八羅漢圖》）等等，這些舞台形象是唐文華的全新創造，獨一無二、無可取代，是專屬於他個人的藝術成果，是和國光夥伴共同創造的「台灣京劇新美學」的內涵與代表。國光劇團這些年強調「創作」，並不把自己視為京劇流播到台灣的在地化，而是以「台灣文化環境中孕育出的戲曲新美學」為定位為追求。演員們從小受京劇專業訓練，但是面對的新觀眾大部分對京劇很陌生。新觀眾們分不清譚余麒

馬，分不清西皮二黃，甚至分不清是京劇還是崑曲。不過千萬別以為他們外行，他們廣泛觀賞表演藝術與文學作品，對於國光的新編戲，他們分析敘事技法、人物性格，觀察文字隱喻與視覺意象的關係，探討內涵情思與時代的聯繫映照，要求文學性與現代性，以全面的文學素養和文化視野來觀察來檢視新編京劇。他們對唐文華這樣的藝術家的喜愛，不只是嗓音高、身段帥，更是因他能演出複雜人物性格，觸動多重情思感悟。唐文華不僅擅長掌控節奏、激化衝突、掀起高潮，也能於意識流或蒙太奇之間自在流轉；不僅在傳統「內外交流系統」之間自由出入，也能以最適切的姿態口吻圓滿完成新編劇本的「後設」。這是「台灣京劇新美學」的體現，唱念做打與各式文學技法（包括現代與後現代）的自在融合。

而這一切「自在」都建立在紮實根基。唐文華是純粹台灣培養的第一老生，從小嶄露頭角，胡少安的愛徒。胡老師過世，我滿懷尊敬與不捨的寫了《金聲玉振——胡少安京劇藝術生命史》傳記，以「譚馬劉高一身

兼、文武全才創新局」和「京劇老生藝術的全方位展現」為胡老師做定位總結。唐文華承繼老師特長，以譚余為基礎，多方嘗試各種流派，最擅長的是馬派，高派麒派也非常好，廣博的根基，奠定往後塑造新人物的基礎。京劇原是老生掛頭牌（梅蘭芳之後旦角地位才躍升），唱念做打必須兼備，這句話不是泛泛說說而已，唐文華是典型例子，見證京劇老生必須十項全能。我願分從唱、念、做、打四項舉例。我覺得唐文華傳統戲唱工的代表是《上天台》，現在網上還可點出，唱詞比一般多很多，對老臣掏肝剖肺的唱了一大段，酣暢淋漓。原本是誠懇的君臣相待之道，但劇情發展到後來老臣卻死於君王之手，到那時回想（或重聽）前面這段唱，難免無限感慨。前面唱得愈是剴切，觀眾心中愈覺嘲諷，甚至還有無常的悲涼，唐文華這戲絕對經典。至於無所不在的念白，唐文華以「字頭、字腹、字尾」清晰的切音，與抑揚頓挫、輕重緩急的不同聲調，展現各式人物的情緒與口吻，最值得句句細聽的有《十老安劉》、《四進士》，《龍鳳呈

祥》的前喬玄後魯肅，還有《問樵鬧府 打棍出箱》與樵夫重複的對白，無一不是典範。這些都是正派人物，卻不是正面慷慨陳詞，有時耍點技倆手段，正義俠氣的性格裡也可能有點老辣、奸滑、狡詐，這些都靠靈活的語言表現。唐文華吃透了馬派的語言特色，又加上自己的體會，這些戲堪稱代表。唐文華做工更是一絕，《烏龍院》、《未央天（馬義救主）》的節奏之緊、力度之強無與倫比，《魯肅鬧帳》下場的抬腿、踢袍、轉身、甩袖，全身節奏力道只一個帥字足以形容。不能不提的還有《趙氏孤兒》，白虎大堂親眼看著親生兒子被摔死之後，程嬰最後下場那幾步路，短短一程，走向生命無底深淵，唐文華每演至此，全場必同聲一哭。至於打，更要以唐文華為例，證明京劇老生之難。有些劇種老生不講究武功，京劇卻不然，唐文華的吊毛、僵屍、搶背隨時可見（例如《打漁殺家》、《烏盆記》、《未央天（馬義救主）》、《問樵鬧府 打棍出箱》），更要紮上大靠、舞起兵刃，「靠把老生」最具代表性的是《定軍山》和《陽平

關》的老黃忠，這是唐文華代表作。再說一次，唱念做打四者兼備不是泛泛之語，是傑出京劇老生的必要條件，如果只是唱得好而不能動紮靠戲，那是缺憾，是不足，而唐文華十項全能，了不起之處正在這裡。

京劇老生之難更在於還要有條件兼演「紅生」，唐文華就有此本事。如果說前一世代公認的「活關公」是李桐春，那麼當今之世，這稱號該由唐文華繼承。身軀偉岸、威儀肅穆，敢動《走麥城》這樣高難度的紅生老爺戲，演到夜走北山小徑，全場觀眾無不坐直身軀，在裊裊香煙中，恭送關聖歸天。前幾年台灣戲曲中心落成，要準備一齣戲開台，我想，如果不是唐文華的份量，誰能擔此重任？於是我特別新編《關公在劇場》，結合戲劇與儀式，「戲中有祭，祭中有戲」，把劇場如何呈現關老爺的過程和功法，搬上舞台，唐文華的氣勢震撼全場。最新的《武動三國》也引用了一段〈關公顯聖〉，唐文華更發揮創造力，建議重新編排，使戲更為壯闊。是這樣的全方位藝術展現，《群借華》的一趕三（魯肅、諸葛亮、

關公）和《雪弟恨》的一趕四（黃忠、關公、劉備、趙雲），簡直是游刃有餘。

唐文華怎能沒有一部傳記？我覺得非常幸運，唐文華大部分代表作我都擔任編劇或改編，他的傳記，我不只是旁觀者，更身在其間。同樣的，和唐文華長期合作的李小平、魏海敏、林建華等等，想必也和我心情相同，而耀星更應是此書最親密的第一位讀者。文華與耀星鶼鰈情深，平常文華討論劇本正經嚴肅，但手機一響，瞬間整個人暖化，知道是耀星查勤問他人在哪裡，拿起手機直接說：「我在妳心裡」！《三個人兒兩盞燈》排練時，文華最忙，這戲根本沒他，卻是耀星第一次主演新戲，文華當起幕後居家指導，細膩指點，演出時幫愛妻提著鞋子跟前忙後，比自己演戲還緊張。耀星平日對文華管教甚嚴，但一談到戲，就不敢老唐老唐亂叫，言必稱唐老師，「因為唐哥對藝術認真用心」，不能因身為愛妻而減一分尊敬。此書正是藝術家代表作的細膩分析，很高興請到資深記者陳淑英執筆，淑英是我的好朋友，多年來以細膩的觀察和溫暖的筆調記錄

國光的創作，對於唐文華早有深入了解，這次集中撰稿，內涵更為豐富，在唐文華諸多代表作裡再做精挑細選，逐一深入剖析，從表演角度細剖藝術家從拿到劇本到舞台呈現的過程，是唐文華和國光劇團共同開創的「台灣京劇新美學」的創作實錄。恭喜文華，感謝淑英。

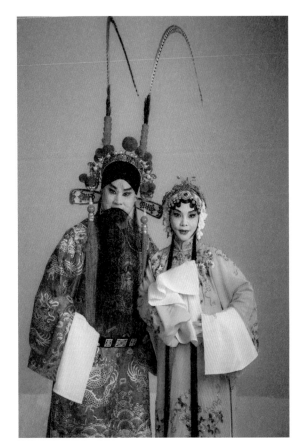

唐文華與王耀星夫妻合影

國光劇團藝術總監

王安祈

唐文華
台灣劇藝美學培養出來的京劇第一鬚生

當戲迷朋友知道國光劇團當家老生唐文華要出書時，無不替老師開心，以為老師終於要出「自傳」了。

不是。這本書不是回顧唐文華身世習藝的自傳書。他說，有「祖師爺」厚愛，才有今日。京劇藝術永遠在他這個「人」前面。

唐文華自十歲坐科以來，已在戲曲紅氍上唱念做打五十年，尤其他於一九九五年國光劇團創團時加入劇團，在國光的歲月恰於今年滿二十五載。他唱過的戲、能唱的戲百十齣，被中研院王德威院士譽為「台灣鬚生第一人」。台灣不是京劇的原鄉，沒有華麗的流派陣容，為何能培養出他這樣的鬚生？本書精選他主演過的六齣代表性劇目，看他是怎樣的能文能武，怎樣的細膩作表，怎樣成為王院士形容「不僅能唱，更能演，早已超過傳統京劇表演局限」的戲曲表演藝術家。

代表劇目之一《未央天》首演於二〇〇一年十一月，是一部叫好又叫座，堪稱讓劇團「名利雙收」的作品。此階段的國光以傳承經典、發展京劇本土特色為主。《未央天》為改編舊劇《九更天》的新編劇目，符合劇團傳承經典老戲的使命，並在此精神下衍生而出的台灣特色京劇。對唐文華個人來說，《九更天》是恩師胡少安先生代表作品之一，其飾演的義僕馬義獲得稱譽無數。恩師逝於二〇〇一年四月十五日，他於同年十一月主演《未央天》緬懷恩師，展現獨特的「滾釘板」演技丰姿，以示戲曲薪火相傳綿延不斷的精神，別具意義。

《未央天》演畢不到半年，國光緊跟著於二〇〇二年四月推出《閻羅夢》。這階段的國光團務目標從開發創新期進入品牌建構期，以戮力打造台灣劇藝新美學，追求戲曲現代化文學性為目標。該劇在現代劇場元素製作手法下，大膽否定了傳統戲曲「善惡報應」價值觀，點出「是非自在人心」的生命意義，賦予傳統京劇現代化內涵。

《閻羅夢》是國光打造金字招牌時期推出的第一部作品，唐文華就像大隊接力賽的第一棒跑者，要有強大的突圍能力，而且必須在一開始就衝第一，順勢帶起整團氣勢。他主演司馬貌大展深厚唱功、遭索魂時做出

精彩摔跌做表，還傳神演出窮酸秀才的憤世嫉俗。這齣戲一演完立刻得到電視金鐘獎、入圍台新藝術獎十大表演節目，及應邀赴大陸演出，之後又登上國家戲劇院公演兩次，今年底將第四度回到首演場地國家戲劇院演出。

《閻羅夢》創造一演再演的風潮，是國光傳家之寶，讓國光更無懼與電影、舞台劇、音樂、舞蹈、歌仔戲等藝文視聽媒介競爭，更勇於從製作手法、題材開發、跨界合作等面向拓展京劇美學新視野。二〇一四年劇團追求更高表演新境，推出新編劇《康熙與鰲拜》，難得窺視硬漢稜角下的內在情思。身為國光頂樑柱，唐文華責無旁貸承擔這齣充滿君臣心機對弈的「男人戲」，他揉合老生與花臉行當挑戰大反派「鰲拜」，最終引吭高唱的一曲勇士歌，唱得觀眾對這位權臣的下場不勝唏噓，成功讓國光京劇新美學風格更加明晰。

二〇一六年國光擴展口碑影響力，推出《孝莊與多爾袞》。「孝莊太后下嫁多爾袞」是清史著名疑案，該劇重新挖掘歷史人物情感，直面人性的閃光點及黯淡面。唐文華在舞台上坦然當個被愛情甜過、捏過、燙過的男人，動人的角色形象觸發不同世代戲迷深入洞察自己的愛情觀、價值觀與人生觀。

去年底首演的《夢紅樓·乾隆與和珅》，是國光推展品牌續航力的關鍵作品。該劇首創乾隆、和珅與紅樓人物同框對話，展現戲曲大器風範，成為藝文圈的時尚話題。唐文華完美飾演了乾隆的盛世氣度及孤獨寂寞，喚醒世間智慧「月盈則虧、水滿則溢」，切中當代人對現實生活的感悟要脈，引發觀眾共鳴。

談唐文華的「藝」，一定要說他的關公戲。他從年輕時候開始挑戰關公戲，例如貼演雙齣《單刀赴會》《曹操逼宮》，前面就是先唱關公單刀赴會；或者《伐東吳》一趕四，在第二段子「關公顯聖」扮關公；還曾於兩廳院二十周年受邀演出《關公升天（走麥城）》。如王安祈師所言，唐文華的「紅生」關公戲在當前的台灣劇壇幾乎獨一無二。本書選擇他於二〇一六年首演的新編實

驗劇《關公在劇場》，該劇用現代劇場實驗手法重設空間燈光音樂，以新穎觀點詮釋關公人性與神性，出身傳統的唐文華一番新戲曲美學演出，昇華了所有人對老爺戲的感官體驗。

這六齣戲對國光、對唐文華來說，皆甚具意義。從《未央天》到《夢紅樓‧乾隆與和珅》，我們看到国光踏實穩健的傳承經典、成功樹立台灣京劇新美學，及培植本土京劇人才，如生長於台灣，學藝於台灣的唐文華，從劇團一級演員蛻變為當代台灣京劇老生首席名角，他繼承流派超越流派，塑造一個又一個令人難忘的人物，其成就亦激發出後輩新秀「有為者亦若是」的志向。

一個人的人生當中能有多少個二十五年。一個傳統京劇團又是如何走過二十五個年頭。

回首国光創團當時，京劇就像沙灘上的一棵樹，周圍多的是不停拍打的海浪，雖然旁邊沒有什麼可以依靠的參天大樹，但在團員合力之下，二十五年來累積了豐富的創作口碑，如今京劇的根已被牢牢扎進台灣社會，變得很穩固，而且深根穿透世界藝術舞台，卓立蓼蓼。而唐文華，或許過去有人認為年少的他輕狂愛玩，冷冷看他在工作上的落落寡合，但在劇團為其量身規劃劇目及本身不斷自我突破下，其表演美學根柢早已跟國光打造的劇藝新美學纏繞在一起。今時今日回看他歷年劇目表現，相信也會忍不住說一句良心話，「唐文華變了！能演出那些角色除了本人有相當的藝術修為，也是心中有厚德，有一個安定的家庭生活支持他的綜合表現。」

為了寫這本書，我跟著唐文華上了一年課。知道天秤座的他，個性講求公平正義，年輕時候遭遇不公不義的事，會率性的在白紙上寫上辭職不幹了幾個大字，然後貼在公告欄上，直接甩手走人；現在的他經過人生歷練後，在做人情商這塊，依然保有秤子的真誠正直，卻更懂得顧全大局，這些豁達跟智慧是歲月奉還他的最好禮物。

唐文華散發的表演魅力，不全然是因為他有一張俊臉，扮什麼都好看；或是有一副

好嗓音，唱起戲來韻味醇正；更關鍵的是，他對祖師爺的敬畏特別讓我感動。例如面對我們這種一般普通平常的戲曲愛好者，他竟以滿宮滿調的專業態度示範唱念做打，嚴格要求學員咬字要清楚、字首字腹字尾的發音收韻要精確、根據唱腔旋律和唱詞感情運用不同氣口……等等。他教課如同演出，好幾次我們忍不住在他教唱時喊，「好了好了，老師不需要這麼認真，悠著點存點氣力。」

唐文華外表，像風一樣自由隨和。只是上課久了一點就發覺，他談到戲曲時跑出來的「兇」，會讓你對他那種面對戲曲不能開玩笑的態度驚到，我私心認為這種柔軟卻強悍的底線應該「嚇跑」不少學生。但亦正因為他不分台上台下皆自律嚴謹地看待戲曲、傳承戲曲，使他成為今日德藝兼備的戲曲表演藝術家。

我相信別人怎麼看唐文華，那是別人的想法，他不怎麼放在心上，他念茲在茲的是祖師爺。我更相信看一個戲曲演員、一個男人的成就，不在檯面，也不在一時片刻。

唐文華迄今仍保有表演創作熱情，更把對戲曲傳承發展的堅持從演出一部又一部的好作品，提升為使命感、畢生信念。今日國光正站在品牌永續經營的起點上，唐文華會繼續與劇團實踐台灣京劇美學新願景，未來將如何讓品牌價值耀眼華人世界，令人期待。

文／
陳淑英

contents

目錄

推薦序

004　　唐文華的京劇藝術｜王德威

011　　氣象開闊的思想型藝術家｜陳濟民

013　　「唐文華」～堅守劇藝品牌的實踐者｜張育華

016　　唐文華怎能沒有傳記？｜王安祈

序章

022　　唐文華 台灣劇藝美學培養出來的京劇第一鬚生｜陳淑英

032　　**第一章《未央天》**
挑戰半世紀未演老戲

一，九更了，天怎麼還沒亮

二，連做帶唱 展演老生魅力

三，從十歲坐科到五十歲「滾釘板」

四，致敬恩師胡少安

060 第二章
《天地一秀才—閻羅夢》
京劇史上首部思維京劇

一，穿越時空　為傳統戲劇注入新生命

二，既悲又喜的司馬貌

三，什麼都不用說，練功就對了

四，有沒有在海報露臉，不重要

084 第三章《康熙與鰲拜》
引吭高唱勇士歌

一，雙雄爭鋒　鰲拜孤站萬仞崗

二，情技交融　超越京劇表演局限

三，從鰲拜看塑造人物能力

四，敬業　站在台上自然發光

120 **第四章 《關公在劇場》賦予傳統老爺戲新美學**

一，把關公「還原」為普通人

二，如何演活現代關老爺

三，關公戲無處不講究

四，關公在數碼影像中問天

148 **第五章 《孝莊與多爾袞》拋開流派探清宮祕史**

一，從通俗題材挖掘深刻人性

二，現代多爾袞驕狂又深情

三，從流派文武老生到新派表演藝術家

四，本土培植的京劇人才看京劇未來

180　第六章
　　　《夢紅樓‧乾隆與和珅》
　　　首創乾隆走進紅樓夢地盤

　　　一，原來乾隆不是硬漢

　　　二，角色層次　豐富如多寶格

　　　三，薪傳青年軍不負祖師爺厚愛

　　　四，國光劇團培力人才走向未來

206　附錄：唐文華年表

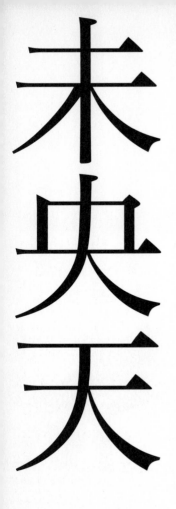

未央天

chapter 1

第一章

挑戰半世紀
未演老戲

唐文華二○○一年首演《未央天》，展現
梨園傳承經典精神，亦向恩師胡少安先生
致敬。

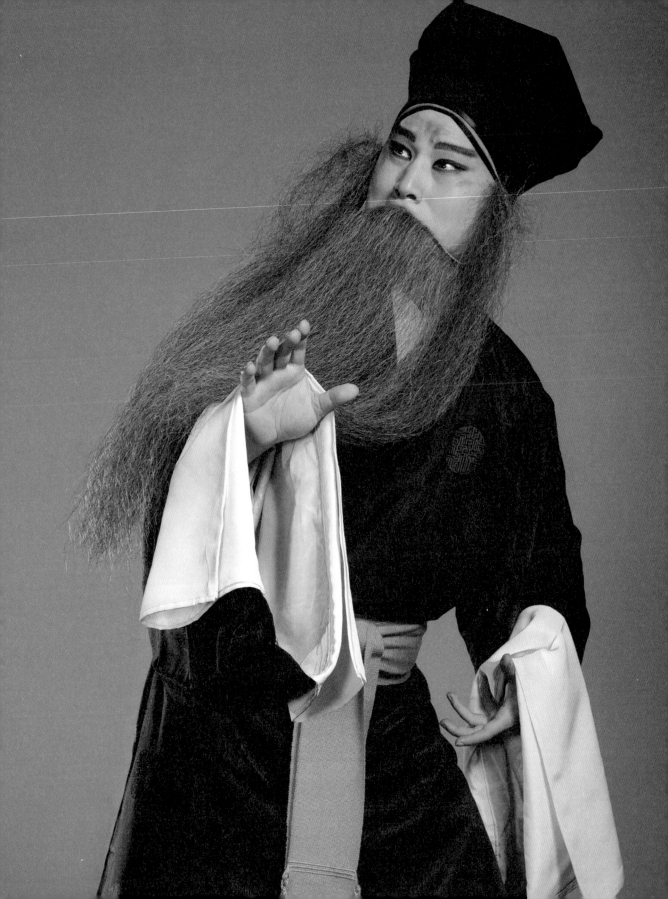

一，九更了，天怎麼還沒亮

二〇〇一年十一月，國光劇團首演改編自傳統老戲《九更天》（又名《馬義救主》）的修編大戲《未央天》。該劇由劉慧芬編劇、大陸導演石玉昆執導、大陸一級作曲家朱紹玉編腔，國光當家老生唐文華、著名京劇丑角吳劍虹、著名淨角劉琢瑜，及汪勝光、陳美蘭等人演出。

老戲《九更天》講述米家主人米進圖無端被捲入一樁無頭命案，被問成死罪。忠僕馬義為救主人上衙門申冤，無奈被縣官哄騙，只要找到屍首即可放人。馬義心急之下手刃親生女，獻上人頭。不料狡猾縣令撒賴，維持原判。馬義憤而至刺史大人處「滾釘板」控訴，幸而得到覆審機會。冥冥蒼天被馬義救主行為感動，任憑更夫連打九次更，還是不願讓天亮。暗示吏治黑暗、冤案不昭，有如未央之天，看不到清明。

老故事在現代人看來顯得不合情理，尤其馬義殺女根本違反人倫及法律，編劇劉慧芬與導演石玉昆幾經討論後重新改編為《未央天》，大幅刪去與犯案有關的人與事，僅保留＜闖堂＞、＜殺女＞、＜獻頭＞、＜滾板＞等重要情節，將劇情觀賞重點從「釐清案情」轉移到「馬義」身上，聚焦救主過程與所行所為的深層意義。

以＜殺女＞這段情節來說，老本《九更天》的劇情是，馬義被縣官逼著交出屍頭，很快決定回家殺女。以今日眼光來看，十分不近人情。新修編本《未央天》補寫了一大段戲：當馬義聽縣官說「限三天內送屍頭到公堂」時，當下怔住了，暗揣該去哪裡找人頭？心緒失了方寸的馬義走在街上望著來往行人，思索「趕緊隨便找一個女人，砍下她的頭，拿到公堂吧」，這個念頭馬義自己想想都覺得不可行，於是跑去亂葬

《未央天》寫下唐文華個人劇藝里程碑。

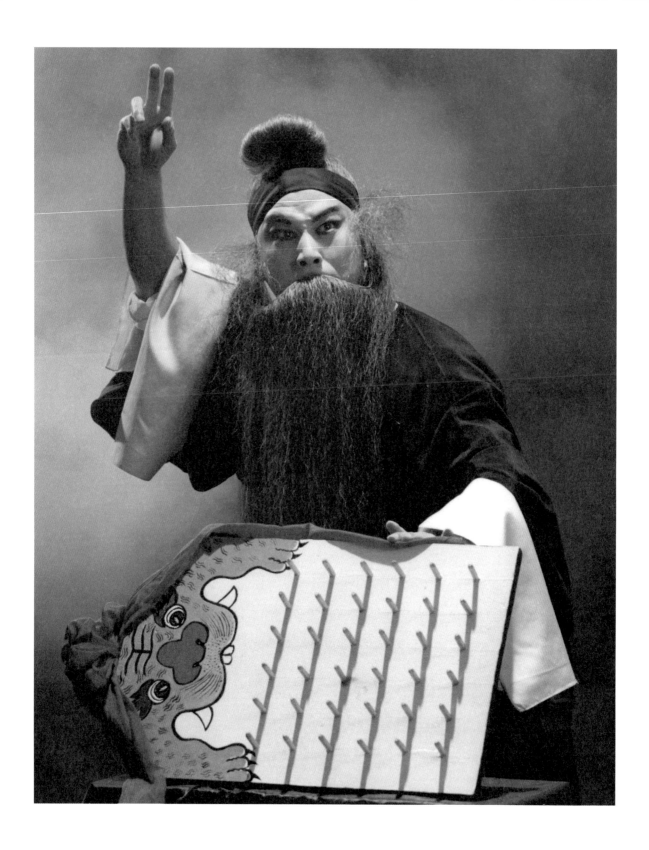

崗，試圖尋找無主屍，然而馬義又怎麼忍心傷害屍骸！進而想「如果自己是女人該多好，可砍下自己的頭抵償！」就在極度徬徨無助下，馬義突然想到親生女兒，「或可殺女兒救主人」。

經過這段鋪陳，觀眾可以理解馬義是為了營救主人，才在幾近瘋狂下做出犧牲女兒的慘絕人寰決定，同時這樣的故事線提供了主角相當大的表現空間。

除了劇力飽滿，節奏緊湊明快，本劇編曲朱紹玉先生是大陸一級作曲家，他在京腔的基調上設計新音樂，讓全劇在絕望悲愴下進行；文場由京胡名家孫立言先生領奏，讓演員唱功得以發揮得淋漓盡致。

舞台設計由傅㝡負責，大幕背景有兩棵遒勁有力、杈枒張揚的老樹，既似法網森嚴疏而不漏，又彷彿無辜小民一旦蒙受冤屈，只能張臂哀求蒼天做主；燈光由林凡綺設計，以時隱時現的紅光暗喻殺機，極具驚悚效果。

《未央天》編劇上保留傳統戲的精華又提煉出新題旨，帶領觀眾思考僵化的體制及人心的無奈；表演上，因為劇情扣人心弦，給演員充分發揮空間，完全做到「戲保人」，同時因為演員賣力表現演藝才華，滿足觀眾的欣賞要求，更加綻放「人保戲」的光彩。在劇本及演員兩相烘托下，《未央天》叫好又叫座，演出前兩周就已賣出超過九成票，最後一天甚至掛出票房滿座，不少觀眾聽到口碑稱讚想買票來看但已無票可買。首演後，更是受到各界好評。

老戲新編，文戲武唱的《未央天》跨出戲曲現代化的一步，展現台灣對京劇傳統經典的繼承，及台灣本土京劇特色，迄今仍是劇團指標性劇目之一。

大幕背景兩棵張揚老樹似天網恢恢，唐文華在乍然紅光下唱做，將戲情催化到最高點。

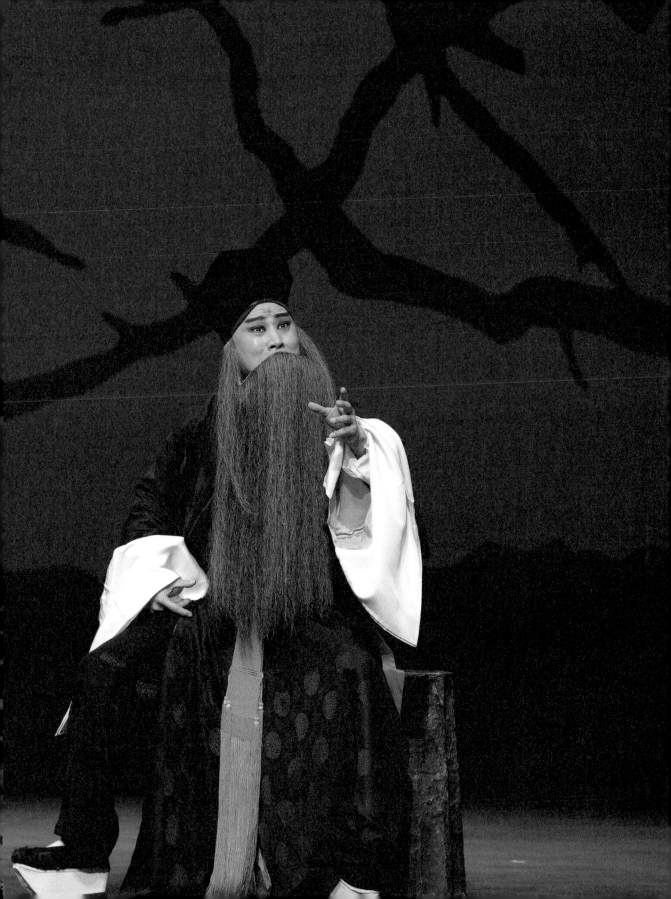

二，連做帶唱　展演老生魅力

　　《九更天》是一齣唱念做打俱全，涵括生旦淨丑行當的老生劇目。在前輩名家不斷豐富該劇表演藝術下，成為馬連良馬派與周信芳／麒麟童麒派共有的名劇，也是台灣四大鬚生之一胡少安先生代表作。二○○一年十一月，國光劇團特別安排一級演員，同時也是胡少安的高足唐文華主演新編版《未央天》，除了顯示梨園傳承經典老戲的精神，並以此展現師徒薪火相傳、綿延不斷的藝術傳承。唐文華為表演少見的「赤裸上身滾釘板」，從排練開始即卯足全力，只為了向當年親傳這齣戲給他的恩師胡少安致敬。

　　唐文華在《未央天》飾馬義，除了戲份很多，＜殺女＞及＜滾釘板＞這兩場戲的情緒轉折和身段動作環環相扣，他完美演出馬義的「忠」及「痛」，說服觀眾雖然他犧牲女兒與自己兩條人命，但老天還是有眼的，精湛演技為其創下個人劇藝里程碑。

（一）殺女

　　為了表演馬義一心營救主人、發瘋似地四下搜尋屍頭過程，唐文華要演唱大段的新編唱腔、做出甩髯口、走圓場、翻吊毛等繁重身段，在舉手投足之間表達出人物情感變化，對演員的體力和情技是很大的挑戰。

　　首先是馬義想著到哪兒搜尋人頭？唐文華用「步履」演戲，他的圓場由緩、至疾、變快速，表現忠僕內心著急狀態；繼之馬義猛然想起家中小女兒，看來只得取她項上人頭了，唐文華適時來個一屁股坐地，摔跌出內心交戰：理智上要報答主

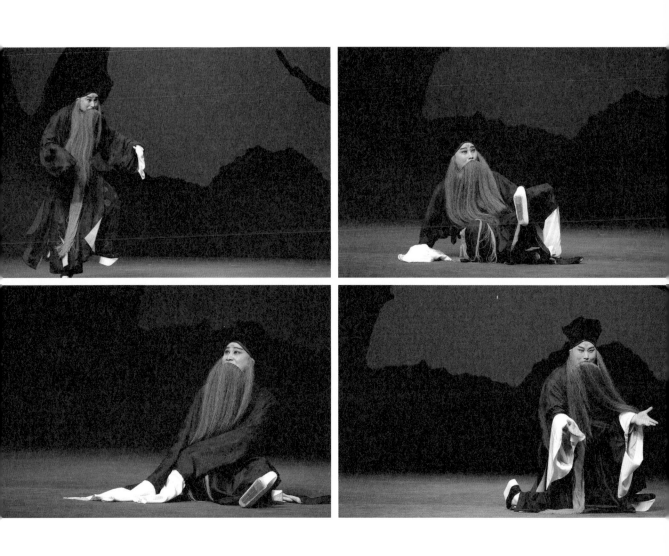

唐文華總是能在舉手投足之間表達出人物
情感變化。

人恩情,然而情感上怎麼下得了手?為接下來的殺女戲做了很好的鋪墊。再來,惶恐不安的馬義回到家,幾次走在女兒背後偷偷舉起刀欲砍女兒人頭被發現,唐文華連說帶唱做,鮮明演出老父的心似油煎、滿心愧疚。最後孝順的女兒決定成全走投無路的親爹,拿刀自砍。此段戲唐文華的表演核心放在程式性動作,他驚懼地甩帽、躍起,左右足交互跳,跪步走向女兒屍旁。整段表演呈現戲曲藝術的審美特性,觀眾感嘆天倫悽慘之餘,更敬佩真的是非硬裡子演員演不來。

(二)滾釘板

《未央天》經典劇情之二是「滾釘板」:當馬義發現縣太爺不守信用,為了救東家性命、決意拚死上告刺史。刺史問馬義,「若要重審此案,你可敢滾上一滾?」馬義明知可能因此喪命,仍毫不猶豫答應了。

「滾釘板」是封建時代庶民討「公道」的途徑之一。據知傳統「滾釘板」的釘板為二尺長、一尺寬、一寸厚的木板,上面釘每根長約五寸的鐵釘,總共釘七十二根,鐵釘穿過木板,冒出來的尖針頭排得整整齊齊。有些團在演出前會將釘板掛台前,丟一隻活雞在釘板上,讓觀眾看雞在上面掙扎亂叫,證明演出是真槍實彈。

傳統「滾釘板」的表演為:馬義雙手抓住釘板邊緣,鐵釘尖頭面向自己胸部,做「爬虎」、「滾堂」等動作後再趴在釘板上,由旗牌下手數人站在背上,待他們從背上下來,馬義再翻過身來,背部貼在釘板上,仰面朝天,讓一人站在肚子上,亮相片刻。

因為時代不同,國光劇團製作的刑板鐵釘由七十二根減為

馬義「殺女」,父女兩人透過髯口功、水袖功揮灑出相依為命的強烈情感。

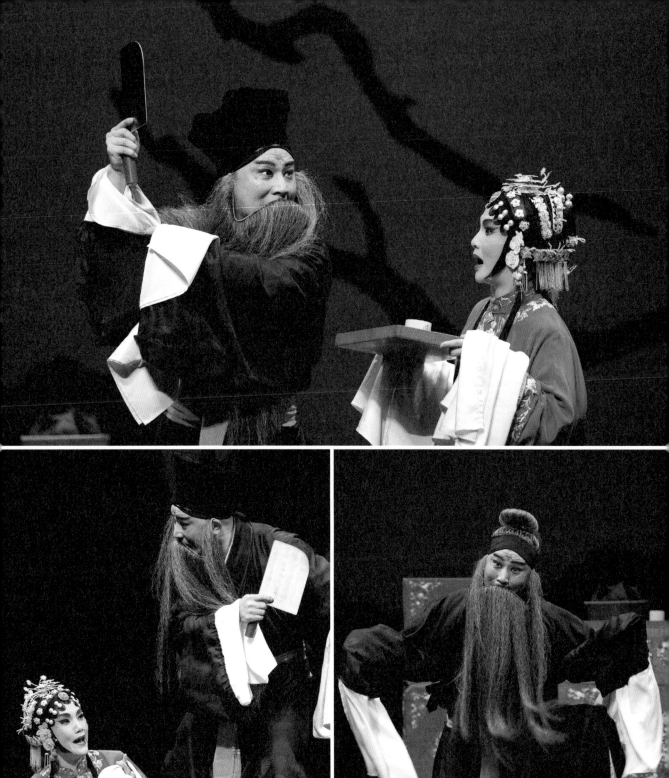

五十六根，並磨平鐵釘尖頭降低傷害，也沒有安排旗牌下手站在唐文華背上。雖然經過人性化「改良」，但是唐文華在公堂上仍得袒露上半身，念完大段道白，接著趴在釘板上再左右來回滾個數次，還是非常高難度的表演。當觀眾看過這樣驚心動魄的表演後，不僅大大佩服唐文華的表演功力，亦絕對忘不了馬義的人物形象。

1，滾釘板前先來大段念白

傳統《九更天》演到「滾釘板」段，演員出場不用唱，直接來個真人秀，表演滾釘板絕活，然而國光版的「滾釘板」，馬義出場時要先念一大段念白：「只因我家大東人因病而亡，日前二東人撞見大主母與侯花嘴有曖昧之情，故而將他們怒責一番，不想侯花嘴懷恨在心，犯下這起無頭公案，誣陷我家二東人，小人前去申冤，不想縣太爺限我三日尋來人頭，若有了人頭則放二東人，若尋無人頭，則將二東人斬了，是小人遍尋不著人頭，只好回家，與我那苦命女兒商議商議，是她深明大義，為報東人活命之恩，殺身成仁，小人用她的人頭假冒大主母，送到公堂，不想太爺非但不放二東人，反將東人收監，天明就要問斬，想那秣陵縣，一不追查真兇，二不緝拿主謀，草菅人命，假冒清高，小人我……萬般無奈，只得越衙告狀，想大人如日中天，燭照沉冤，馬義縱然一死，也感你的大恩大德啊……。」

這段唸白，足足有二百八十二字之多。唐文華要在短短幾分鐘內，抑揚頓挫地念出來，念得有情境有人物、念得讓觀眾入耳動心。

「獻人頭救主」違人性、觸法律，然而明快的節奏讓觀眾來不及質疑劇情，便深陷其衝擊中。

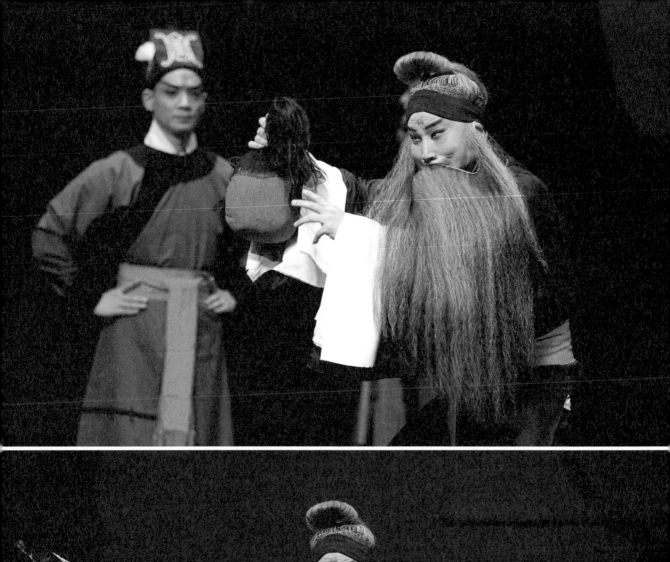
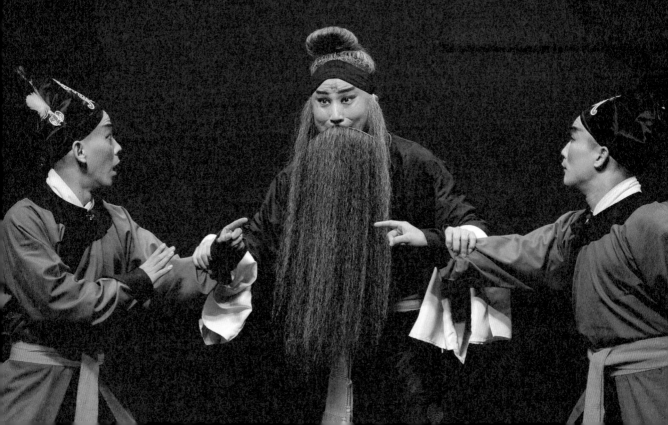

2，念白後唱高撥子再滾四次

流利念完近三百字的大段念白後，唐文華緊接著以高撥子唱腔唱：「拼殘命，捨身軀，忠義表，視死如歸討公道，氣貫九重上雲霄……釘牙森森銀光耀，遍體周身汗毛，虎隊兩排齊咆哮，地塌天崩鬼神號」，當悲涼激越的聲調唱出百感交集後，隨即表演滾釘板：拜完三拜、由雜役幫脫上半身衣服、再光著身子來回滾四次釘板。

第一次，先往前滾到地上，站起來咬住鬍子繞圓場，上半身趴在釘板上，抱釘板，見血，丟出釘板，繞圓；第二次，抖踏步繞完圓場再趴釘板，雙手抱板起來，見血；第三次，咬住鬍子，丟出釘板；第四次，左右繞圈，停在舞台中間，趴在釘板上來回滾三遍，再抱釘板起來，由旗牌下手抬起，頭朝上，示意：馬義死了。

「滾釘板」酷刑難演在於：（1）不論釘幾根釘子，「滾釘板」就是要用真釘板，演員表演時要有技巧，讓自己不受傷；（2）飾演官吏的演員會施加拳腳踢馬義，因此主演要跟刀斧手很有默契，清楚力道準頭；（3）整段戲連做帶唱，全靠一身硬底子功夫，演員一定要有好體力。

唐文華說，「滾時必須閉氣，動作要夠快速，否則釘子頂在骨頭上很痛，且容易破皮流血。」為了避免受傷，撲下去後得抱緊板子，以腹部力量及腰部位頂住，被踢打時，腰、肘、手、腳得同時使力，保持平衡才算成功。萬一被扎傷了，無論如何就是要忍住。看唐文華赤裸上身趴在釘板上，左右中來回滾好幾遍，鮮血淋漓，十分驚悚。令人忍不住想問，「可以少滾幾次嗎？」唐文華堅持，「前面說唱已將觀眾情緒堆疊到高點，此時再帶做功滾四次，劇情會更有張力。」

唐文華藝兼各派，在舞台上極富創造力。

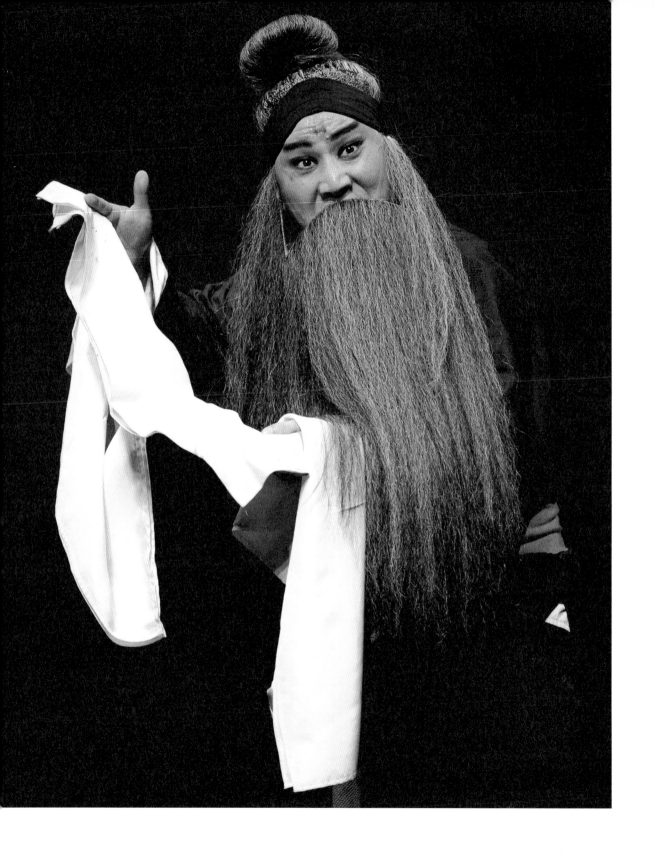

二〇一一年，劇團應邀至大陸上海國際藝術節、河南、北京演出，帶的劇目之一是《未央天》。因為老本《九更天》在大陸曾被禁演，當戲迷知道此劇經過國光劇團加以整理、改編成《未央天》時，莫不慕名而來，抱以期待。

美國加州中國表演藝術學院院長徐文絈特別贊助《未央天》在上海場的演出，且親臨觀賞；資深表演藝術家李世濟、國家京劇院尹曉東副院長親臨北京場觀賞演出，他們對於台灣保存發揚京劇藝術的用心非常感動與敬佩。戲迷亦對《未央天》持高度興趣與正面評價，「怎麼與我們認知的《馬義救主》不同，為何國光演的這麼有可看性？」尤其唐文華表演「滾釘板」，重現「當場出彩」（見血）這項海派特色時，觀眾睜大了眼睛，二樓觀眾席甚至傳出驚聲尖叫，恐怖程度可見一斑。唐文華謝幕時，全場滿座觀眾更是發出「炸窩」式的狂熱叫好聲。

三，從十歲坐科到五十歲「滾釘板」

唐文華生於一九六一年，由於父親任職空軍防空砲兵部隊關係，他成長於台北空軍眷村大本營婦聯新村。因父親擅長拉二胡，喜歡聽京劇，在耳濡目染下，對節奏、音感特別敏銳。

唐文華出生沒多久，父親從防砲部隊退役，轉至「空軍新生社」工作。空軍新生社位於今天的台北市八德路與新生南路口附近，在一九五〇年到七〇年代是個知名地標，裡面有著名的江浙餐廳、空軍官兵住宿中心，還有介壽堂，專門表演文康戲劇節目，如當時十分受歡迎的國劇。

唐文華小時候常常被父親帶著去新生社聽戲，頑皮的他不光是坐在台下看表演，更經常跑到後台，看演員梳化妝，在

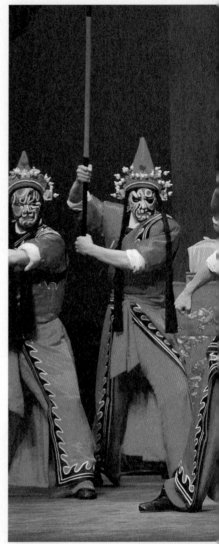

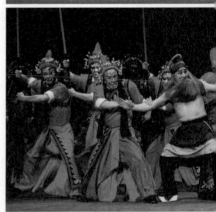

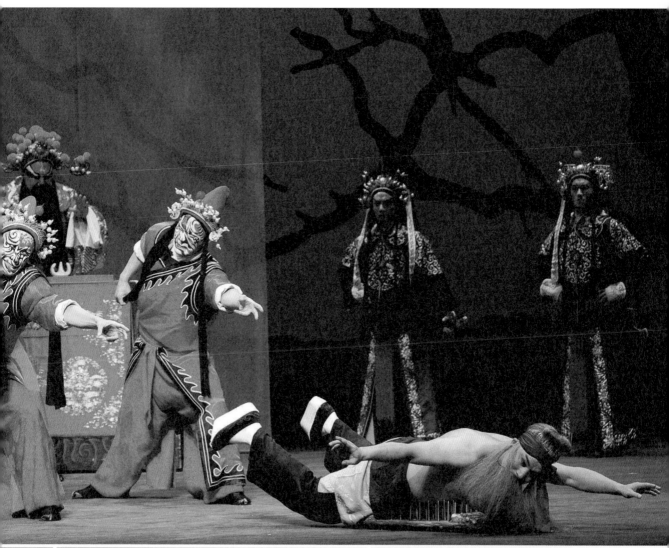

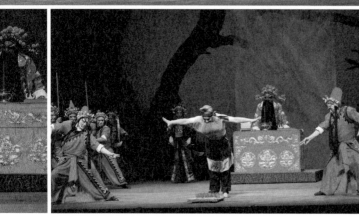

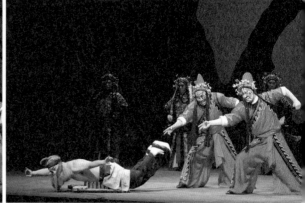

素淨的臉龐勾抹上油彩，穿上戲服，變成另一個模樣的人；或偶爾站在上場門邊邊，抬頭望著老師在側幕邊叮囑學生，「等會兒上台不要緊張、穩住情緒」；再看大哥哥大姐姐在舞台上翻打唱念，直覺「那個表演」很有趣，很不一樣；等到演出完畢，演員謝幕離去後，他還要留在台上玩一玩，才肯罷休。

這樣的聽戲經驗，促使唐文華比一般同學更早接觸傳統戲曲，對京劇產生感情，熟悉戲曲舞台，他不但不像一般小孩怕上台，還很享受在台上的感覺。也因為這樣的成長過程，他聽從父親建議及安排，在小學四年級時轉學報考劇校。因父親任職空軍，本應投考「大鵬實驗劇校」，恰好那一年三軍劇校沒招生，轉而報考「國立復興戲劇實驗學校」。

「國立復興戲劇實驗學校」前身為私立復興劇校，由王振祖先生創辦於一九五七年，校址位於北投，當年學制為坐科六年實習一年，總共七年。以「復興中華傳統文化，發揚民族倫理道德，大漢天聲遠播寰宇，河山重光日月輝煌」，作為學生入學期別排名。第一屆入學的，名字中間都有個「復」字；「復」字輩之後，一九六四年招收「興」字輩學生；又隔了四年，一九六八年招收「中」字輩學生。同年，私立復興劇校改制為國立復興戲劇實驗學校，校區搬到內湖，學制八年，「華」字輩以後改為每年招生。

唐文華於一九七〇年考入復興劇校，屬於「文」字輩。那年才十歲的他記得，應考科目除了筆試還有面試，「考題包括回答老師提問，主要是看你口齒清不清晰；叫你唱歌跳舞，看你肢體靈不靈活；還會把你叫到跟前，看你體格好不好、五官清不清秀。」當年報考人數很多，自小聰慧活潑的唐文華很順利地被錄取了，連他在內全班共有男女同學五十人。

劇校課程概分三類，有為了在舞台上做出完美動作和身段

國光劇團「滾釘板」走南派火熾激烈風格，演出時唐文華四肢騰空，趴在釘板上，然後抱起釘板翻滾，十分挑戰體力和技藝。

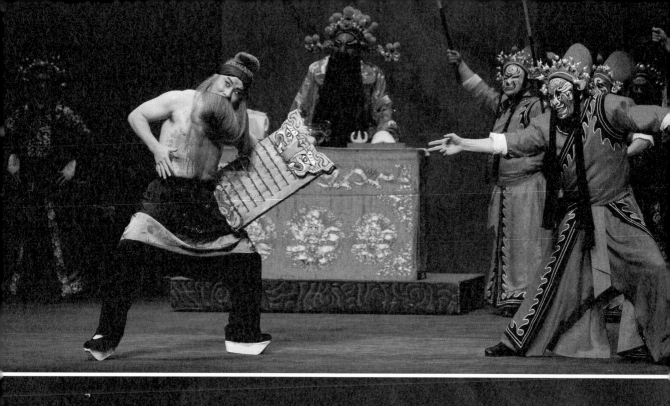

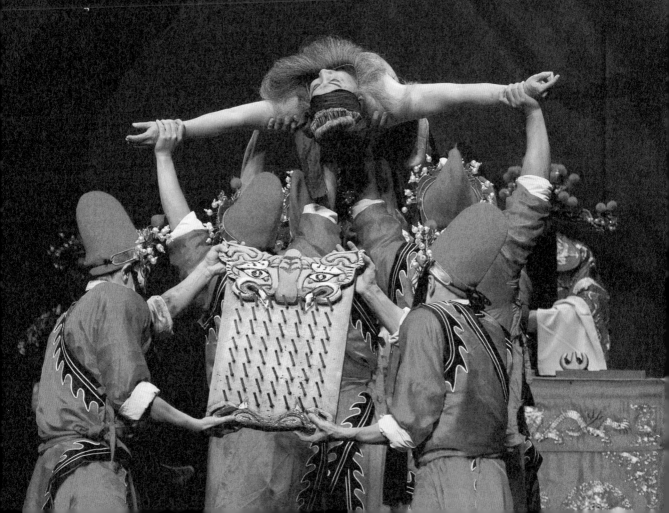

的「毯子功」、「腿功」、「把子功」，樣樣考驗孩子們的體能極限。以及與文武場一起練習唱腔技巧、人物念白、身段表情等等，還要兼顧一般學科。

總括而言，坐科生活彷彿軍隊式管理，單調又辛苦，而且至少要堅持八年。許多孩子受不了，不約而同選擇離開劇校。唐文華亦覺得學戲辛苦，可是他看自己壓腿可以碰到額頭，踢腿可以碰到腦門，覺得只有一個字兒可以形容自己，那就是「帥」；當二胡聲響起，他聽那個咿咿呀呀的琴聲，覺得音味兒怎麼那麼好聽那麼美。因此在長期的訓練與演出中，他對有戲有曲的京劇藝術是愈來愈喜歡了。

進劇校第一年，唐文華就因資質佳，樂於學習，常被復興大學長齊復強老師指定當「小老師」。老師為了教會他刀槍把子功，示範得很仔細。他回想，「通常第一個學習的，比較少挨揍。等我會了，再去教其他同學，後面沒學好，就挨揍了。」唐文華就在這樣雖辛苦但很有成就感的學習環境下成長，畢業時全班同學只剩三男十四女，可見淘汰率驚人。

復興劇校十分重視學生的舞台經驗，建校初期即組成「復興劇團」，團員為優秀校友，除了肩負推廣京劇藝術使命，也為在校生提供觀摩演出機會。唐文華小學首度登台，被派演《安天會》裡的哮天犬。他穿上萌萌的狗毛衣上台，雖然沒能露出臉卻樂得很，因為他是全班第一個參加學校公演的。

一般同學要學二年的基本功才分科，但唐文華表現亮眼，升第二年就在林復琦老師建議下分科，走大武生路子，跟著學長練紮靠。他記得當年在角落壓腿，剛好看到老師如何教戲，並依師哥個人特長調理架勢，例如「起霸」，每人步法不一樣，有人踢腿踢得很高，有人只片一腿。十幾歲的他恍然大悟：「雖然老師教的起霸程式都一樣，但原來藝術可以不一

樣，腿好賣腿，腿不好少賣腿，視個人條件而異。」

武戲講究真功夫。唐文華練高難度動作練得太猛，導致腳部受傷，被迫休息，但林復琦老師認為「不能常常休息」，建議他轉到老生組，「去學學唱念，以後還是有用的。」正因為這麼一轉一學，讓唐文華打下能文能武、亦余（叔岩）亦楊（小樓）的底子，而且因表現優異，於一九七八年榮獲第一屆孟小冬基金會國劇獎學金第一名。當年評比至少要通過三關，先由各劇校選拔出優秀學生，各校再把入選名單送基金會審核，基金會選出數名入圍者後，再請學生到基金會面試，選出最後優勝者。唐文華能脫穎而出，證明他甚具發展潛力。

唐文華一生中有很多貴人，分別在不同時期提攜他，時常感恩在心。

唐文華至今記得在高中時期初識胡少安老師的經過，「當年王校長在一個演出場合遇見老師，第一次將我介紹給老師，『這是我們劇校新小老生唐文華，有機會幫我們指點指點。』」這次的介紹讓胡少安對唐文華留下印象，還說：「喔，唐文華，還不錯。」

唐文華高二時，胡少安老師在台中中興堂演出《龍鳳呈祥》。那次胡老師演喬玄，周正榮老師演劉備，李桐春老師演「後趙雲」。胡少安因為看過唐文華的演出，認為這個孩子扮相及基本功不錯，跟王振祖校長商量後，找唐文華演「前趙雲」。

《龍鳳呈祥》角色眾多、行當齊全，是相當經典的骨子老戲。對前輩而言，唱了幾十年，不用排就可以上場唱，但對唐文華來說，第一次參加如此重要的演出，再加上前趙雲是武生戲，表演功法不同於老生戲，他很緊張。但也就從那時起，他開始學習為角色服務。林復琦老師看他懂得把握角色精神，又

再創先例，於唐文華高中畢業公演時，邀請趙復芬小姐、王海波小姐陪唱全本《大探二》，及給予出國巡演機會。

《大探二》是著名唱功老戲，唱腔以二黃為主，板式豐富，整套唱下來，悅耳動聽，特別〈二進宮〉由生旦淨三人對唱，功力深厚的演員講究「咬著唱」，前面一人最後一字未唱完，後面一人已開口唱下一句。十分鐘左右的段子，三人輪唱，必須嚴絲合縫層層漸進帶出戲劇張力。

趙復芬是復興劇校大學姐，王海波在當年已有「台灣第一女花臉」名銜，唐文華只是一個十七、八歲，才要畢業的劇校生，心情可想而知。

排戲時，兩位前輩極為愛護唐文華，不吝指導他如何掌握節奏、選用適合轍口突出特色，還傳授表演心法：「一定要放輕鬆，唱起來才會好聽漂亮；一旦緊張了身體失控，就會『吃栗子』，表演起來一定扣分。」剛出科的唐文華謹記在心，在兩大名角傍戲下表現亮眼，引起各界關注這位老生新秀。

劇校甫畢業，唐文華即於九月隨「中華民國國劇團」赴美巡演。當年國劇團團員由各劇團精英台柱組成，演出時間長達三個月。期間唐文華曾跟嚴蘭靜師姐唱《武家坡》、被指派「救場」演《大登殿》王母。

京劇為一集體性很強的綜合藝術，在演出前或演出中若有人員因故不能演出，其他演員就要上台頂替，維護藝術完整性，亦是對觀眾的尊重。唐文華科班出身，自然明白「救場如救火」的精神，他雖是老生，但臨時學老旦戲，現學現演。因有機會與京劇名角同台，汲取各家表演風景，唐文華對表演技藝更心得意會了。

美國巡演回台，唐文華隨之進入海軍服役。因坐科時已嶄露頭角，畢業公演實力有目共睹，服完兵役後獲聘到海光劇團

作為當代台灣京劇鬚生第一人，唐文華當之無愧。

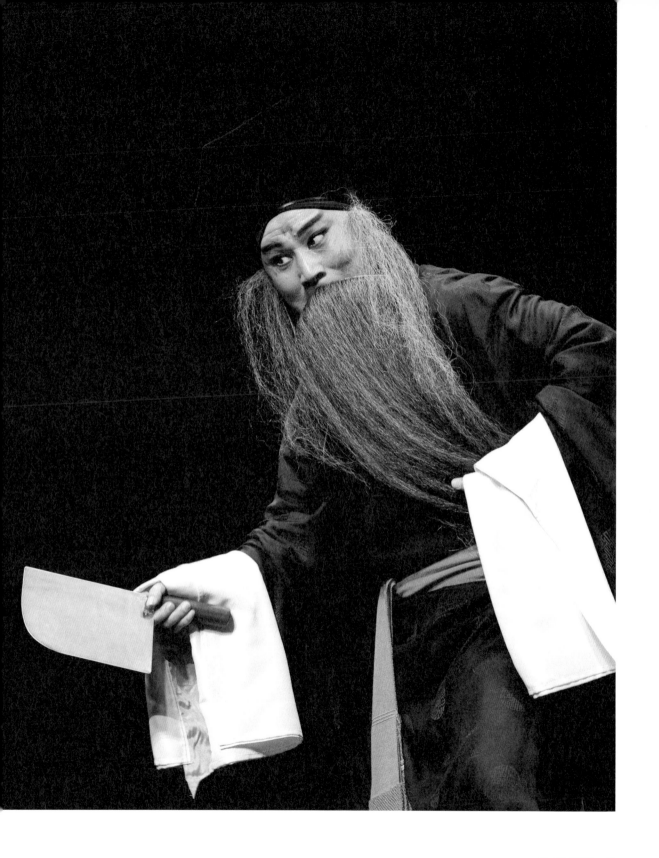

搭班。唐文華初到海光，按梨園慣例推出俗稱的「打炮戲」，即京劇演員新到一個劇團會演出個人擅長劇目，展示藝術才華。他在胡少安老師指導及前輩肯定下，貼出《兩將軍》《擊鼓罵曹》雙齣，前演武戲飾馬超，後唱文戲扮禰衡，展現藝兼文武的好功夫。

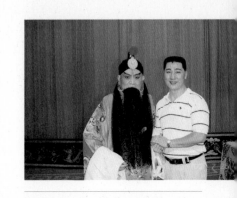

唐文華經恩師胡少安調教，獲致不凡成就。

唐文華飾演的馬超穿靠騎馬使長槍，需有熟練把子功。他扮馬超，相貌英俊，身手矯健，台上打得緊湊火熾，台下看得過癮至極。演畢《兩將軍》，休息一下，再以禰衡儒雅扮相亮相，唱腔念白嗓音不受前場武打戲影響，而且鼓套子打得漂亮。果不其然，唐文華貼演雙齣得到觀眾認可，才推出就銘謝客滿。

唐文華在海光歷練多年後，在母校強力邀請下，於一九八八年回復興劇團服務，成為當家老生，主演過全本光武中興，第一天唱《斬經堂》、《取洛陽》、《白蟒台》，第二天唱《草橋關》、《上天台》、《打金磚》，深獲好評。一九九三年轉至陸光劇隊，一九九五年通過嚴格甄選，以一級演員身分加入國光劇團迄今。

唐文華是台灣本土培植出來的京劇人才，扮相、個頭、嗓子天賦條件佳，而且聰明悟性高。他從五十年演出經驗中體認到，戲曲舞台上的那條「紅氈」不是隨便可以上去的，「紅氈最是有情也最是無情，想在台毯上得到多少功名，就要在台毯下付出多少辛苦，這個付出無法計算，真的是台上一分鐘，台下十年功。」

四，致敬恩師胡少安

談唐文華就一定要談他的恩師胡少安老師（一九二五～二

〇〇一年）。胡少安出身京劇世家，六歲學戲，七歲登台，有神童美譽。一九四八年為顧正秋「顧劇團」的當家老生來台，就此留在台灣。表演藝術出入馬（連良）派、高（慶奎）派之間，且具個人風格，為台灣四大鬚生之一。縱橫菊壇五十年，能戲甚多，如《斬黃袍》、《逍遙津》、《白蟒台》、《九更天》。

唐文華因為在高中階段認識胡少安老師，高二被點名演《龍鳳呈祥》前趙雲，自此開始勤看老師演出影帶，熟老師的戲。唐文華服役期間天天練功，參加軍中公演，雖然獲得好評，但他自知必須精進學藝、提升境界才是。他觀摩各個老生演員表演，琢磨各家各派特色，最景仰胡少安藝術，決定登門拜師。

那時唐文華在淡水服役，胡老師家住忠孝東路巷子裡。他至胡少安家，表達帶藝投師心願，但老師對他說，「你這小孩有此心，不錯，不過我今天有約，你下次再來。」唐文華一連被推卻三次，直到第四次終於獲得老師回應，拿了一捲自己唱的錄音帶給他聽，要他下周再來。

過去，京劇表演藝術家收徒十分小心謹慎。俗話說：徒看師三年，師亦看徒三年。徒弟想拜有本事的師父，老師更是要看學生天賦條件、人品、戲德，同時試探學戲意志，決定是否收為徒。胡少安拿錄音帶給唐文華聽，代表唐文華通過觀察。

雖然胡少安說「回去聽一周再來」，但只聽一周怎麼可能記得住、學得來，「聽一周」其實是看唐文華下了多少功夫，聽進去多少。所幸，在此之前，唐文華對胡少安的藝術已有研究，老師交給他的錄音帶，已聽過上百遍。一周後，他依約唱給老師聽。「不錯，可是能量釋放不夠。」胡少安對唐文華的表現看在眼裡，此後把唐文華帶在身旁，只要得空了，不論是

在胡家書房或停車場，一定給唐文華說戲，指出哪個音抖了、哪個音不準。唐文華比較之後，只能佩服，「真的差之毫釐，失之千里。」

胡少安教戲也教氣度。他十分尊重科班所學，對唐文華說，「你不需要一招一式都照我的樣學，你可以模倣我，可以有老師的影子，但每個人的條件不同，你要清楚自己的優缺點，再把我們的東西融合一起，這樣藝術才有趣。」有人說唐文華唱戲有胡少安的味道，師徒扮相簡直愈看愈相像，針對這件事，胡少安曾跟唐文華開玩笑：「人家說你像我，我就這樣子噢？」「你若完全像我，你就完了。」

胡少安還教唐文華做人處事。他安排唐文華擔任中視「國劇大展」執行製作，規定唐文華抄寫錄影用京劇本，藉此熟戲、磨耐心；他亦知道唐文華個性直，容易得罪人，指示唐文華聯絡演員，練習與人溝通，應對進退；他更多次創造師徒同台機會，幫助唐文華提升表演能力。「我在攝影棚近距離看老師排戲說戲，看得很清楚，尤其是老師在遇到什麼情況下喊卡重錄，讓我更明白戲曲細微處。」邊錄影邊精學的經驗使唐文華劇藝猛進，在梨園界站得更穩。

因為胡少安的言教身教，讓唐文華對戲曲有更深刻的體會，影響到他的職業生涯。當年有知名連續劇屬意唐文華擔綱要角，唐文華請問師父意見，胡少安這樣告訴他：「你要去賺大錢，我當然很高興。這行是一輩子的志業，你自己想想還喜不喜歡這行，你賺很多錢之後還回得來嗎？你考慮考慮。」對二十幾歲的唐文華來說，有機會成為大明星是多麼令人心動的一件事，然而他想了想，最終還是因為熱愛京劇藝術，放棄進入影視界。

大家都知道胡少安不要唐文華行拜師大禮，雖沒舉行形式

· 上圖：胡少安（中）與李桐春（左）合作大量三國戲，尤其一九七六年起合演電視京劇《忠義劇展》為觀眾所熟知，唐文華師承兩位老師。
· 下圖：胡少安、周韻華（左二）伉儷與唐文華、王耀星（左一）伉儷合影。

上的拜師禮，但唐文華卻是胡少安在台灣唯一入室弟子，學藝期間，與胡少安幾乎形影不離，「老師說自己沒兒沒女，我倆關係亦師亦父、亦徒亦子，挺好的。」

確實如此。唐文華拜師當時二十多歲，胡少安五十多歲，兩人生肖同屬牛，互動親如父子。譬如胡少安教戲，不收學費還經常請吃飯。有時唐文華送上水果束脩，結果是「送一盒去，帶兩盒回」，更不用說舞台上用的行頭、戲服，很多都是從師父家裡拿來的。每每有人在胡少安面前讚美唐文華「唱得太棒了、真像您」，胡少安僅回聲「謝謝」，等唐文華來家裡了才淡淡說：「聽說你唱的不錯」，實則開心地去百貨公司買西裝、皮衣、手錶，甚至鑽戒，獎勵唐文華。

因為胡少安，唐文華在藝術上脫胎換骨，學會用寬廣視野看戲曲發展；因為胡少安，唐文華在複雜的世界裡，學會做個明白人，知道自己學戲為了什麼，為了學戲會失去什麼；因為胡少安，唐文華在追求戲曲的理想與現實之間，找到安身之處，他真心為戲曲努力，勇於放下身段，把每個人當老師，謙虛求教。

胡少安二〇〇一年病逝至今快二十年了。唐文華想念老師時，就順順家裡掛著的老師用過的髯口、聽聽老師的錄音帶，或者想想「老師若在世，會怎麼處理這段戲？」他相信，他與師父一直在同一片戲曲天空下。

《未央天》演出紀錄

2001年　11月9至11日　台北市新舞臺首演
2011年　唐文華「五十專場」10月23日　台北市城市舞台演出
2011年　上海國際藝術節　11月12日　上海市天蟾逸夫舞台
　　　　　　　　　　　　11月16日　鄭州市河南藝術中心
　　　　　　　　　　　　11月20日　北京市長安大戲院

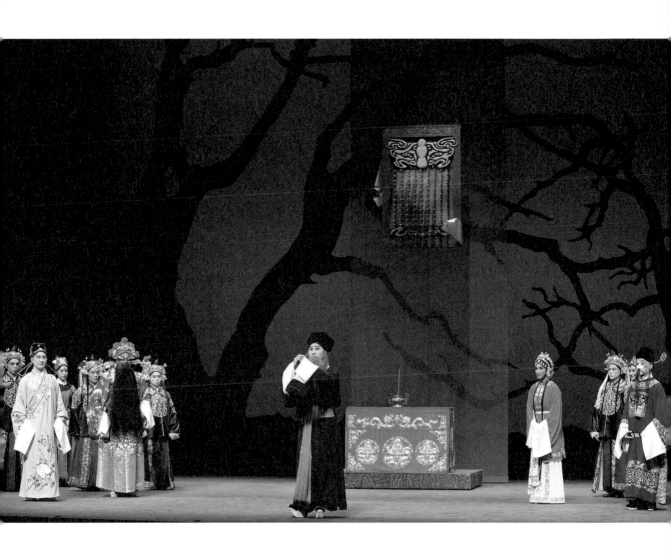

在胡少安點撥薰陶下，唐文華安身養德於
傳統戲曲。

天地一秀才

閻羅夢

chapter 2

第二章

京劇史上首部
思維京劇

《閻羅夢》新舊閻君論辯，直指天人之間
互古不變的真相。

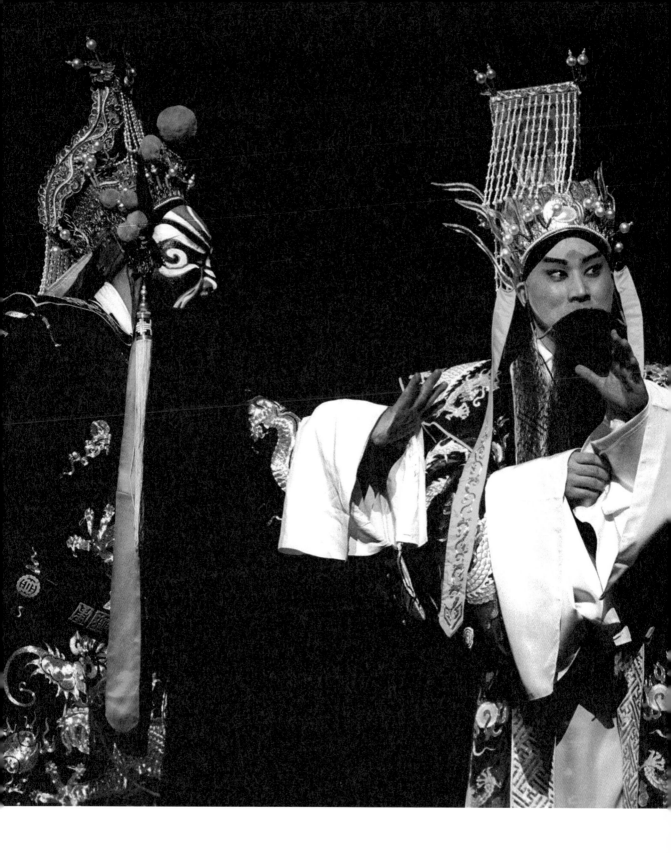

一，穿越時空　為傳統戲劇注入新生命

　　二〇〇二年四月，國光劇團在國家戲劇院首演「思維京劇」《天地一秀才·閻羅夢》。這是國光成團後首次以深刻人性思維揭示製作主題的作品，推出後獲得極高的評價，榮獲當年度「電視金鐘獎」及「台新藝術獎十大表演劇目」。提名委員評論：「思維京劇《天地一秀才·閻羅夢》是多年來台灣看到最迷人的戲曲創作，是一齣京劇里程碑的作品。」

　　《閻羅夢》故事由大陸編劇名家陳亞先先生於一九九二年創作，取材自明代馮夢龍《喻世明言》中的《鬧陰司司馬貌斷獄》，但原劇本未曾在大陸排演過。國光一九九五年成團之初已取得《閻羅夢》劇本，但因為全劇架構太大，大家對這齣戲的呈現方式充滿期待，在謹慎處理原則下，直到十年後，才經由王安祈與沈惠如兩位老師共同修編後演出。該劇有以下幾點特色：

（一）將原創再世輪迴擴寫為三世

　　《閻羅夢》原劇描述漢代書生司馬貌滿腹經綸卻不得志，因無法苟同官場的腐敗墮落，憤而寫下怨詞，驚動天庭，導致被帶到陰曹地府當半日閻羅，重斷舊案。他為漢初項羽、韓信冤魂平反，安排他們轉世找冤家討回公道，牽引出司馬貌對生命的新想法，回到現實世界。

　　國光演出本在原創故事框架下，將再世輪迴擴寫為三世，第一世的項羽、虞姬，在第二世轉為關羽、劉備妻，第三世重生為南唐李後主、小周后，突顯人永遠不滿足、永遠會犯錯。

　　另因導演要求「靈魂須與靈魂深處對話」，王安祈新寫了

司馬貌焚燒怨詞，一吐心中憤恨不平。

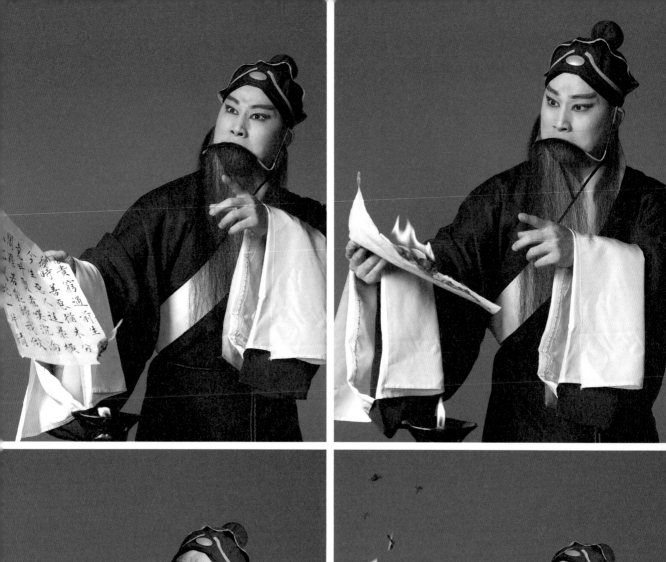

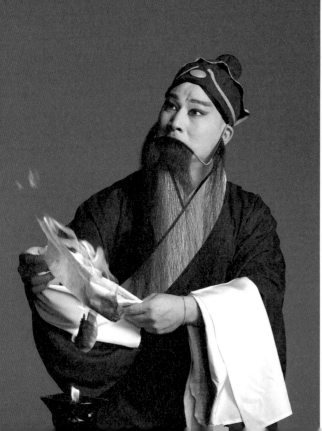

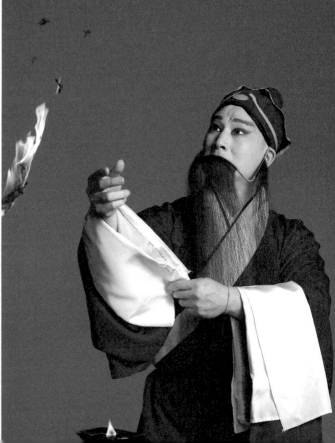

關羽的靈魂對身後評價的疑慮:「華容道上恩義難斷,青史未必美名傳」、劉備妻感慨:「男兒書中作妝點」,以及所有靈魂追問閻君人生要義:「前世多糾纏、恩怨分明待何年」「終天長恨怨無窮,今生已矣償來生,哀哉辛苦百年身」,還有司馬貌代理半日閻君,當他知道自己重寫的生死簿居然跟老閻君判得絲毫無差,對人生有了新想法:「古今多少生死恩怨,誰能說得明白,倒不如做一個布衣書生,詩酒流連樂無窮。」

國光自創團以來不斷嘗試於古雅傳統中熔鑄現代意識,王安祈更是認為京劇創作和小說散文一樣,可以表現人性思想,折射社會現況,洗滌情感,照映人生。《閻羅夢》修編本以新的情思內涵「善惡只在人心,不在天地之間」感動觀眾,是國光從文學、歷史及人性中淬鍊出來的深刻「動態文學作品」。

(二)首創大型思維京劇

《閻羅夢》論角色,有項羽、虞姬、韓信、關羽、劉備妻、曹操,及李後主、小周后、趙匡胤等歷史人物;論時空,有一二三世輪迴;論場景,有人間地獄兩相對照。雖然芸芸眾生陰陽來去千百年,但觀眾隨著新老兩位閻君的論辯、聽著靈魂對生命詰問的哲思,明白人生長河的無盡循環、天公地道的無奈,與傳統戲曲在戲台上演一個教忠教孝的理想世界大不相同。因為劇情是隨著主角思維意識流動,國光企宣人員特別賦予該劇「思維京劇」新名號。

本劇首演由李小平導演,張義奎、朱錦榮任戲劇指導。三世輪迴的劇情,透過鬼卒翻滾撲跌,顯得節奏明快;三世的角色刻畫,一世比一世精彩;舞台及燈光設計聶光炎以高低層次的舞台強化地府的沉重壓迫感,以五彩的光束和陰影塑造渾沌

在作者生花妙筆下,《閻羅夢》將不相干歷史人物的前世今生串聯起來。

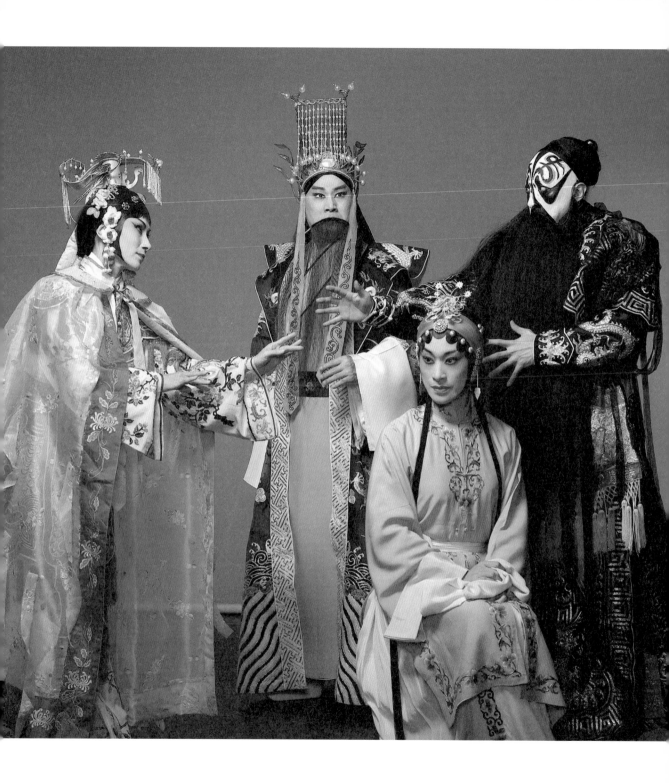

氛圍。主演司馬貌的唐文華在上海京劇院金國賢編腔、金樂華編曲下，以聲傳情。其高亢圓潤的嗓音及細膩有致的表演，充分發揮傳統戲劇唱做唸打的特質，使得本劇成為一齣融合傳統戲曲與現代劇場的京劇代表作。每回演出終了，全場觀眾無不起立報以熱烈掌聲叫好，久久不願散去。

（三）創造一演再演風潮

《閻羅夢》為傳統戲劇注入了新生命、新鮮觀感，展現出台灣京劇品牌的獨特樣貌，首演在國家戲劇院創下三天票房九成紀錄，最後一天早早掛出「銘謝客滿」牌子。二〇〇四年以「大陸原創→台灣二度創作→台灣首演→回流京滬」之姿態，登陸巡演，被譽為「古今皆宜，兩岸共賞」，獲得「征服上海觀眾、傾倒京城戲迷、代表當今台灣京劇創作的最高水準」好評。由此可見雖然兩岸文化發展殊異，但劇作的思想內涵同樣觸動了兩岸觀眾的「靈魂深處」。二〇〇五年劇團再應觀眾要求，於國家戲劇院二度公演；二〇〇八年三度登上國家戲劇院，演出四場，依然票房全滿。

十幾年來許多戲迷對該劇念念難忘，經常向劇團反映希望能再搬上舞台，劇團為滿足戲迷要求，終於訂二〇二〇年十二月第四度於國家戲劇院公演，且將安排新世代演員挑戰演出部分角色。在資深演員指導下，融入個人感受，塑造角色新特色，帶給觀眾全新的觀賞體驗。

《閻羅夢》為傳統戲曲注入新鮮觀感，展現台灣京劇品牌獨特面貌。

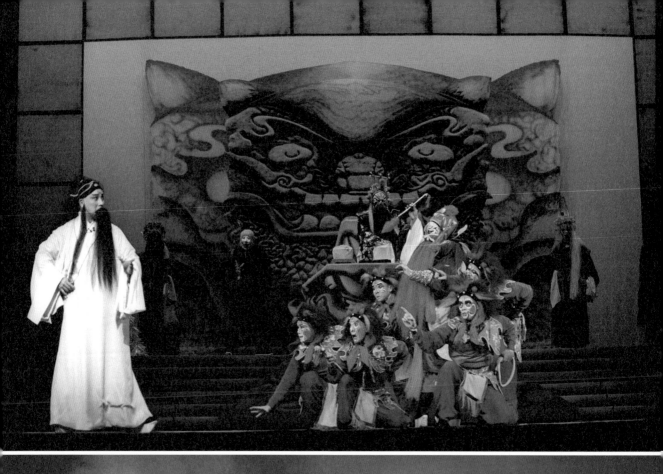

二，既悲又喜的司馬貌

　　有關《閻羅夢》這個劇本，有個故事。最早是國光劇團前一級演員，著名京崑小生高蕙蘭在大鵬國劇隊時請陳亞先先生編寫，但她並沒有在劇本完稿後演出，直至國光劇團一九九五年成立後，高蕙蘭認為「文華不錯可以演」，便將劇本讓給國光，由王安祈與沈惠如打磨做更多處理後，於二〇〇二年推出。

　　《閻羅夢》故事性強、人物眾多、場面宏大，尤其主角司馬貌身分由書生變為閻君再回到人間，非常特別，相對應的表演身段、唸白唱腔極為複雜，唐文華要演好該角色，並不容易。他於二〇〇四在上海國際藝術節及北京演出後，獲評為「創造了一個既是悲劇、又是喜劇的英雄人物」，奠定其於兩岸京劇界之地位。唐文華詮釋人物至少面對了以下幾點挑戰：

（一）每一場人物個性都幾經轉折

　　《閻羅夢》第一場戲「逐夢」，大約只有十幾分鐘。唐文華要在很短時間內透過唱念做表，勾勒出司馬貌對世間不平、對官場不公、無法入朝勤政的憤世嫉俗。

　　首先唐文華出場，未如傳統戲曲先來一段所謂的「自報家門」，向觀眾自我介紹身分個性境遇等等，而是「先聞聲再見人」。大幕起後，鑼鼓喧聲響起、新官遊街，待人潮散去，唐文華才從幕後傳來幾聲冷笑，緩緩踱出場，看上去就是個獨行其道，不得志的老學究。

　　緊接著他用跌宕的唱腔唱出：「心比天、命如紙，淹蹇埋汰，活活屈煞司馬貌八斗高才」，原來這個委屈來自於他「七

司馬貌由書生變為閻君再回到人間，相應的表演十分複雜。

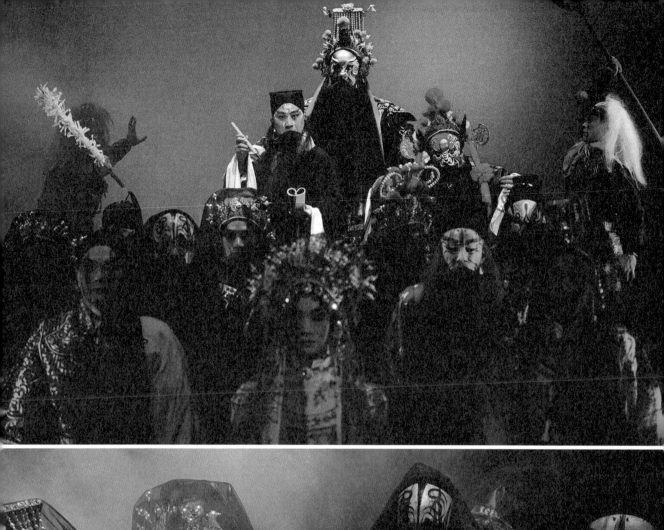

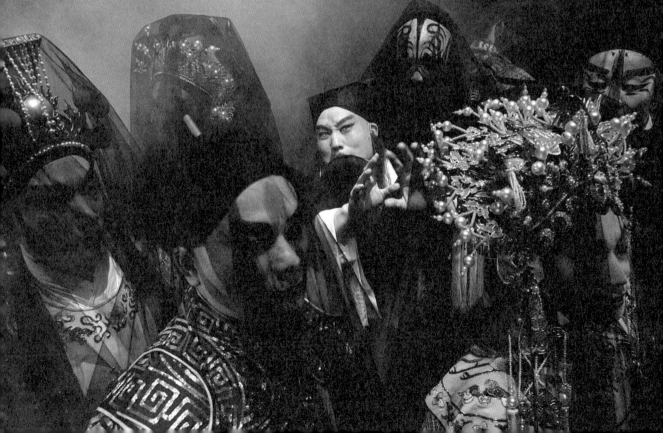

歲時，人稱我神童下界，舉孝廉衝撞州官被趕出來，寒窗苦讀數十載，白髮布衣一秀才，此一番進京求官又被擋門外，」更氣憤的是，司馬貌又從街坊吳來口中得知有人「買官鬻爵」，原來考試根本是一場騙人的遊戲啊，於是轉而諷求中常侍曹大人，他也要買個官做上一做。

這第一場戲前半段，唐文華輕易唱出司馬貌半生困頓，滿腹經綸又如何；後半段一句「我要賒官」，唐文華說得瀟灑，卻狠狠的把情緒拋向台下──觀眾明顯感受到司馬貌話語裡的譏刺，回報台上唐文華的，有抱持同理心者替司馬貌不平，亦有「莫怪」司馬貌會遭曹大人隨從以皮鞭亂棒毆打啊！

第二場戲「入夢」，唐文華要演出司馬貌情緒上的三個轉折。先是肉綻皮開回到家後，氣問神明：「賣官鬻爵者，為何不遭天譴？」「我懷才不遇，難道說是前生註定不成」；然而他不信「命有所限」，憤而提起筆寫怨詞信給閻羅，「富貴窮通前生定，彼時善惡猶未分，今生惡人逞暴橫，竟教賢者嘆沉淪，閻羅若能歸我做，天地從此一片清」；再來是當他被拘魄索命時說，「要錢無有，要命一條，你們只管拿去就是」「我活都不怕，我還怕什麼死」。

三段情節，三層情感，「為何不遭天譴」、「閻羅若能歸我做」、「要錢無有，要命一條」。唐文華唱念的勁道，一段比一段「狂」。他解釋：「司馬貌窮酸歸窮酸，還是有文人氣節，不攀關係，不託人情，唱念要表現出他的『骨氣』。」他還強調，「假戲要真做，戲才會好看。」

（二）唱腔多變　嘎調獲熱烈掌聲

《閻羅夢》音樂起初是按著「馬派」唱腔設計，但是唐

不識字的吳來搖身一變為縣太爺，司馬貌得知後憤世嫉俗的心思表露無遺。

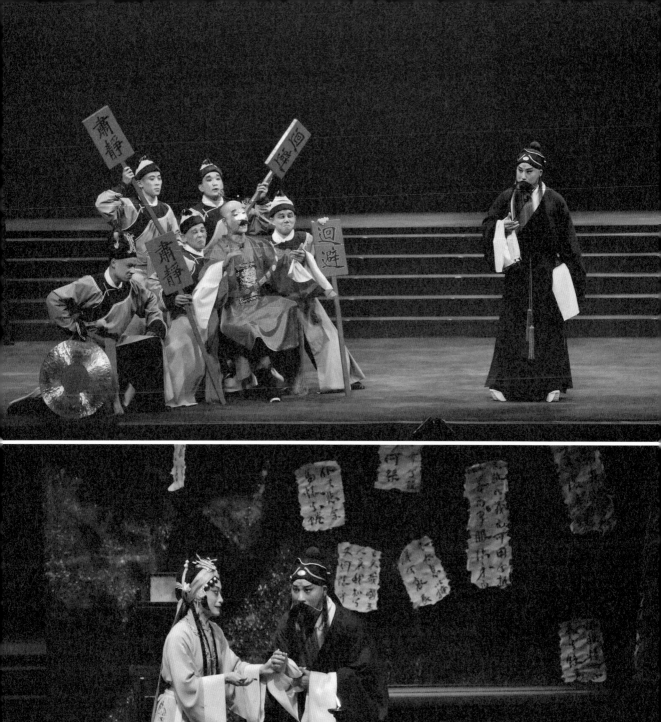

文華認為馬（連良）派太瀟灑自然，不盡符合司馬貌窮酸秀才味。反觀言（菊朋）派咬字清晰、輕重分明，適合用唱腔來塑造人物，加上身段表情及武功的綜合運用，比較適合詮釋司馬貌，於是與金國賢老師研究後，得到老師認同並予以重編。

如第一場戲「逐夢」，司馬貌「嘿⋯⋯」著出場，光是一個「嘿」字，唐文華發揮言派特色，用音差極大的音階吐字，以呈現大幅度的起落與頓挫。司馬貌所有對世間，對官場的怨，怒，恨，憤，皆在「嘿⋯⋯」這個冷笑中表達出來。

第三場「夢境」：司馬貌被小鬼抓去遊陰司地府，唐文華用「高派」唱腔唱：

「穿過了鬼門關四十八道，

三分魄一縷魂、悠悠不散、輾轉飄搖，

離卻人間是非地，

一路上覽風光、冷眼觀瞧。

陰陽河生死界、無足稱道，

閻羅殿也不過如此這般、我哪放在心梢，

你看我、可曾有損斤掉兩、形容枯槁？

來到此、又何需膽顫心搖」。

唐文華解釋，此時的司馬貌是「三分魄一縷魂」的人魂交錯狀態，雖然被小鬼拘提，但他無愧天地，才不怕所謂的下地獄，而高（慶奎）派唱腔以高亢獨居一格，用「高派」唱念，顯出司馬貌的無懼，的狂。

司馬貌初見老閻君未行下跪禮，面對老閻君的質問，他回以大唱段：

「君子見官不折腰，

更何況你這裡烏煙瘴氣實堪笑，

賢愚善惡皆混淆。

司馬貌因怨詞被小鬼拘提至地府問罪，人鬼身段不盡相同。

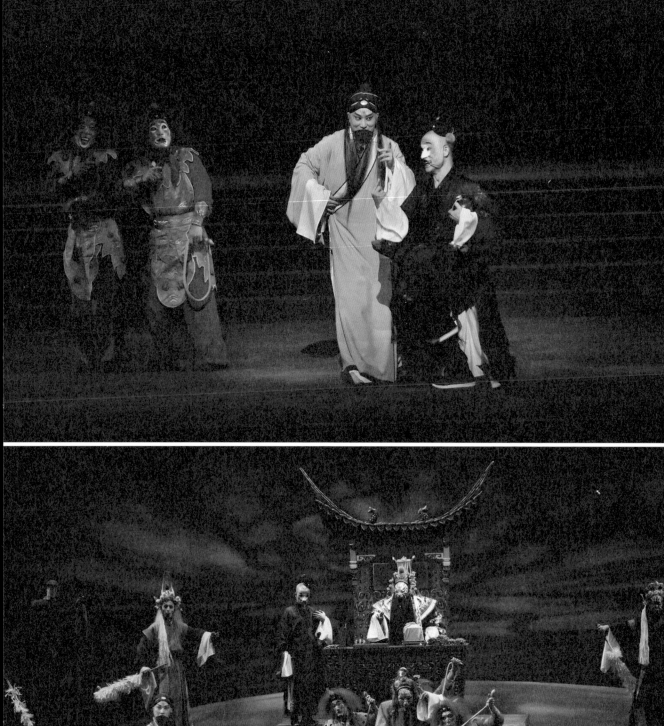

幾處冤幾處屈你就渾然不曉，

害得人間怨聲嚣。

你既然尸位素餐行顛倒，

就應該一旁飲酒樂逍遙。

陰曹地府換國號，

另選賢人掌律條。

司馬貌、毛遂自薦、表表名號，

且看我經天緯地展襟抱，

旋乾轉坤施略韜。

願擔重任不辭勞。

從今後善惡重分曉，

從今後不教鬼哭與神號。

雲散月明天公地道，

日朗風清地闊天高。

管教你鬼殿閻君心服口服忙拜倒，

管教他……

玉皇大帝、刮目相看、讚聲高！」

這一大段唱詞有二百字，聲腔豐富。先以西皮，板式明快的指責老閻君「既然尸位素餐，就應該另選賢人掌律條」，緊接著以流水「毛遂自薦、願擔重任不辭勞」，再以跺板強化決心「雲散月明天公地道，日朗風清地闊天高」，聽來緊湊，強弱緩急對比明顯。

最後為了強化司馬貌情感，唐文華特別拔高音，用嘎調唱「管教他……玉皇大帝、刮目相看、讚聲高！」唱嘎調要蓄足底氣，收緊小腹、氣出丹田，通過喉腔共鳴，爆發高、亮、美的激越之聲。當唐文華唱出這一口兒嘎調，戲迷除了用熱烈掌聲回饋，還能做什麼？

司馬貌在場上快速脫下書生服換上閻羅袍斷案，樂了觀眾眼球，卻十分考驗演員著裝程式。

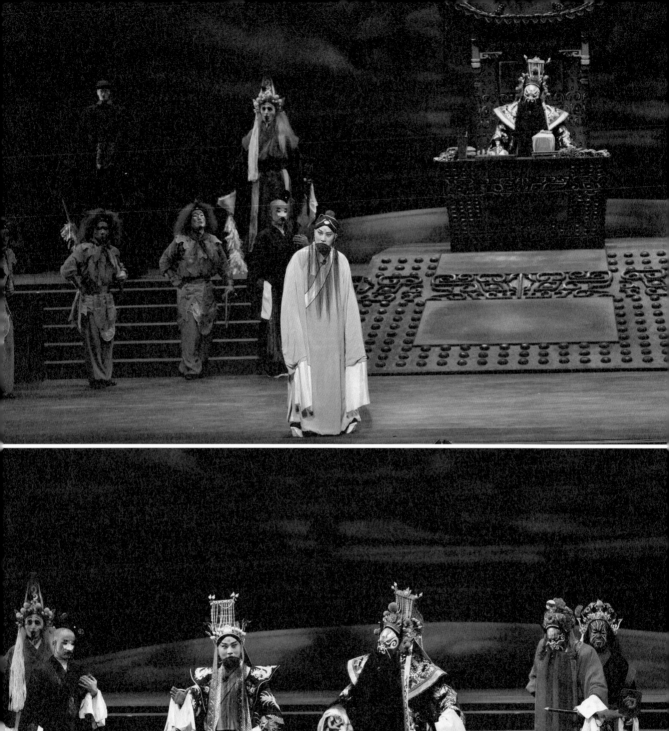
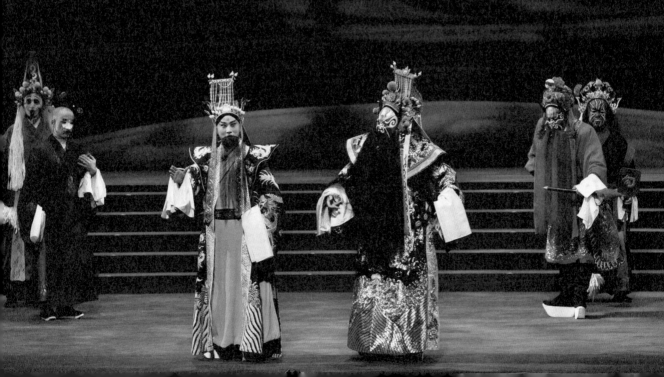

這整段表演很累很難。唐文華除了要唱一大段，還要做出既是人又是鬼魂樣的身段。「人，要有老態，但鬼魂，不能有老態。」同時閻羅殿內還有閻君、判官、大鬼小鬼們，唐文華表演時不能只顧著自己唱，還要依情節跟舞台上的閻君等人交流。

（三）司馬貌跳下床榻動作危險

第二場「入夢」，有一段陰間拘魄率鬼卒圍住司馬貌床榻，張牙舞爪索命的戲。司馬貌躺在床上被索命的當下，唐文華的表演是從床上跳下來，翻身、單腳跪地，表示司馬貌魂魄離身。與此同時，床下暗藏一名與司馬貌打扮一模一樣的替身演員，要在唐文華跳離床時很快的翻開床板跳上來，躺在床上，表示司馬貌身軀。唐文華說，「人離床著地，代表魂出竅，做這個動作要很精巧，時間要掌控精準。設若翻跳動作過頭了，不僅身段表演難看，還可能受傷；又若離床動作太慢，必定牽連床下演員表現。」為了這場戲，唐文華與替身演員來回練習多次，培養默契。

（四）場上快速換穿閻羅袍

第三場「夢境」後半段，當玉帝下旨司馬貌做半日閻羅後，唐文華必須面向舞台內台，以很快的速度換袍、升殿、審案。換裝時，唐文華往裡站定，由小鬼們幫忙換裝。殊不知這些小鬼皆由箱管師傅扮演，他們緊貼在唐文華身後，左一人拿玉帶、右一人拿大袍，再一人拿帽子，可說是同時「分進合擊」。幸好他們替唐文華穿上什麼，唐文華皆了然於心，用眼

唐文華指出，表演時不能只顧著自己唱，記得跟舞台上的其他角色交流。

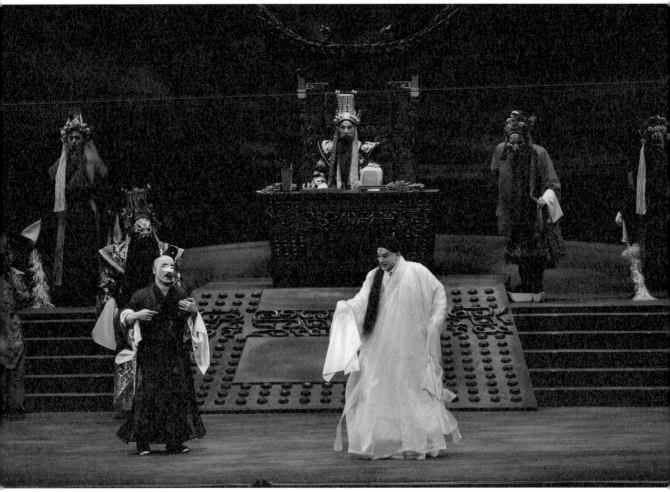

神與箱管交流，一切無誤後，戲繼續精彩地唱下去。

讓觀眾看明場的轉場是戲的一部分，可以吸引觀眾眼球，然而對演員來說，卻是一個大考驗。

梨園有句行話「寧穿破，不穿錯」，可見穿戲服程式很複雜，除了要穿對更講究細節，尤其在台上換裝更是難上加難。

場上換裝，若由演員自己動手換裝，怕因為手法不熟，穿得浪費時間又不成模樣。由箱管扮龍套幫主演換裝，由於他們懂手法，繫起腰帶，換起袍來，身手俐落，既省時又不會出錯。特別是戴帽子，戴好了，角兒很放心，在台上精氣神十足，演著來勁，戲迷看著喜歡；要是戴不好，角兒心裡彆扭，萬一在台上「丟盔卸甲」就難看了。

當然，等待被換裝的演員也要很熟悉換裝流程，除了不能亂動，更要清楚現在在穿什麼、怎麼穿，如果演員不熟，會拖長換戲服時間，一旦時間拖長，場子變冷，必對演出扣分。所幸唐文華自小坐科，十分熟悉穿戲服程式，所有動作都有條不紊，觀眾也透過演員即時的換裝，得知此時情境已改變為新閻君審案現場。

《閻羅夢》首演完，立刻得了電視金鐘獎，入圍台新藝術獎十大表演節目，身為主演，唐文華與有榮焉。那年劇團封箱後舉行新年抽獎活動，唐文華竟然抽中得獎獎牌，似乎冥冥中天註定他就是要演司馬貌這個角色。

三，什麼都不用說，練功就對了

京劇老生一般分文武兩種，文的有以唱為主的唱功老生如《文昭關》伍子胥、有以表演為主的做功老生如《九更天》馬義。武老生分長靠短打兩類，前者如《定軍山》黃忠、後者如

《閻羅夢》首演後即奪得電視金鐘獎與入選第一屆台新藝術獎十大表演藝術節目。

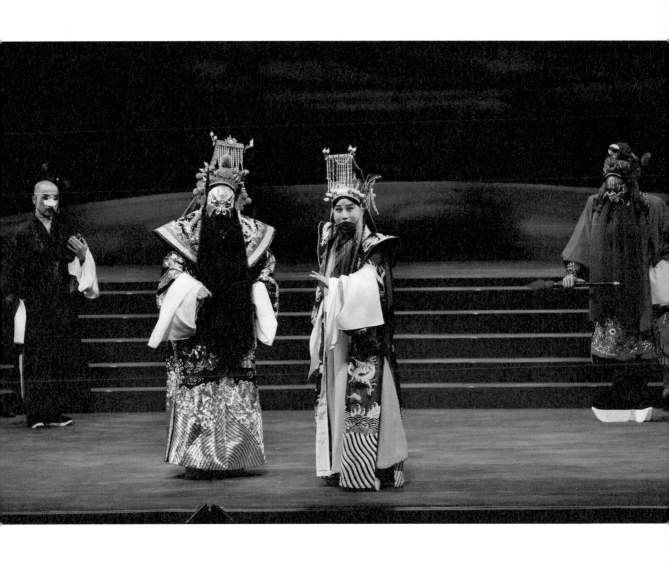

《打登州》秦瓊 。唐文華是文武老生，意指兼擅文戲武戲的老生，唱得好又會武打。事實上他從藝以來一直把老前輩說的「要讓功等著戲，別讓戲等著功」記在心上，想要「功」在身上，平日便須不斷的勤學苦練。

如坐科期間練的基本功。他為了把筋拉開，盡力把腿碰到額頭，咬牙挺住數秒，初初練時真是度秒如年；再如踢腿，剛開始踢出來的高度只到下巴，他自我挑戰踢到人中、腦門；拿頂的時候頭下腳上，所有的重量都壓在手臂上，剛開始做的時候會頭痛、打哆嗦；還有翻筋斗，每天翻幾百個，翻的時候要起得高、翻得穩，落地輕巧無聲，起來時台毯不能摺起，才算合格。

唐文華說，「基本功很重要，假若下盤不穩，掛在腰間的刀沒掛好，表演時刀掉在地上，就鬧笑話了。」又或如《定軍山》要一邊跑圓場，一邊唱著速度很快的快板，「如果腳步功不好，很難把圓場跑得好看，跑出感覺來。」更不用說要唱得節奏鏗鏘，情緒激昂，字眼清晰準確了。

除了基本功，他對老生表演藝術的核心工法亦是往深裡練習研究，如「髯口」功。京劇戴「髯口」有兩種用意，一是遮蓋演員演唱口型，達到美化目的；二是當作刻畫人物心情與神態的藝術工具。

傳統髯口用鐵絲裹線定型，另以銅絲做鉤，掛在耳朵上。戴髯口表演有幾個難處。第一難是，聲音須穿透髯口傳出去，最低限度要做到讓觀眾聽得字句清晰，如果能讓觀眾聽出字兒、勁兒、氣兒、味兒，那就更厲害了。唐文華唱戲就是有本事運用他的唱功技法，穿透髯口，唱得聲情並茂。

第二難是，髯口千千萬萬要戴好。萬一沒戴好，表演時手或者衣袖磨擦到鬍子，可能會弄亂鬍子；或者走動時兵器勾到

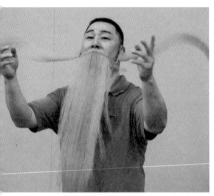

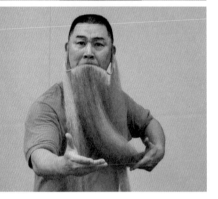

一般人看唐文華在台上托戴髯口托得很有範，實則戴髯口演唱不是一件容易的事。圖中髯口為胡少安老師遺物。

髯口，輕者使不動兵器，嚴重者髯口掉下來，一下子就沒了大將的威風；還有難的是「甩髯」時，演員必須明白要髯口往哪個方向走，萬一甩不好，甩得披頭蓋臉；「吹鬍子瞪眼」要吹對方向、用對力氣。吹不動事小，千萬不要弄巧成拙、吹得鬍亂鬚散。

唐文華說，髯口太大不行，太小也不行，必須在剛剛好的點上。戴的方法是頂著上嘴唇緣，戴時上唇不能亂動，否則一旦開口說話唱戲，髯口會往上跑，頂在鼻子下面，很不舒服也不好看。

一般人看唐文華在舞台上托髯托得很有範兒、挦髯挦得很是帥，其實是過去很多次的失敗換來今日的漂亮自如。迄今他在家練功唱戲時仍會戴起髯口，只要一戴上髯口，戲的感覺就來了。「髯口功不難，處理好，就是基本功，處理不好，就什麼都難了。」

「擊鼓」也是老生絕活之一。一代又一代的老生演員若想要唱《擊鼓罵曹》，就得先學好擊鼓，以鼓代刀，痛罵奸賊曹操。

《擊鼓罵曹》打的是三通鼓，每一通的節奏不同，打法不同。唐文華為訓練打鼓手勁，用過木筷子、鐵筷子、鉛筷子，在軟墊子、木頭、石頭、榻榻米上敲來打去，等穩定了再上練功房打大鼓，打前先包住皮革鼓面，避免吵到他人，敲壞大鼓。「擊鼓難在擊的鼓點順暢，擊得鼓聲疏密得當，擊時兩臂要抱圓，雙手用力要均勻，同時呈現鼓與拳的張力。」

唐文華的鼓套子學自胡少安老師，而胡老師中年教的鼓套子跟晚年教的鼓套子又不同，他把老師不同時期的擊法「化用」在自己身上，擊出禰衡一肚子悶氣，擊得曹操羞愧難當。在那「音節殊妙」的鼓聲中，永遠飽含著唐文華對老師的

思念。

　　每次演出唐文華壓力都很大，但他為了不造成別人緊張，總是表現得處之泰然，其實有時他壓力大到做夢，夢中唸的都是戲詞、鑼鼓經。他說，京劇表演沒有捷徑，若想把京劇程式展現得心應手，四功五法就要紮實。「我們打動觀眾的不能僅靠扮相，還有藝術和技術，這恰恰是戲曲魅力所在。」

四，有沒有在海報露臉，不重要

　　至今傳統戲曲宣傳海報常見兩種表現形式，一種是以生旦角兒為主視覺，一種是幾個主要演員排排站好的大場景。不論是男女主角的大頭寫真照或群體照，對戲迷來說，都是一張相當漂亮的劇照；對演員來說，在海報上露臉代表著一定程度的受肯定。

　　然而國光自成團以來，一改慣常的拍攝手法，開始延攬專業設計師與攝影師，打造文宣品新視覺。例如二〇〇一年《未央天》演出海報主視覺顏色為深咖啡色，天快亮卻還未完全亮前的漸層色調，將主角唐文華襯托得相當搶眼，不只唐文華本人受到相當多的讚美，亦激起觀眾看戲的興趣。

　　二〇〇二年《閻羅夢》首演海報由黑底、白絹與低頭垂頸的項羽組成主視覺。大片黑色背景象徵夢境與地府，右上方游絲像是飄盪的命運，與在畫面左方的項羽形成一動一靜的對比，而演員身上多彩的戲服又恰恰與黑底形成強烈的對比。此外海報上的白絹放在黑色背景上，與畫面左方的人物，形成一種命運如同懸絲偶的想像空間，這樣的色彩美為整體畫面製造相當大的張力。

　　然而，這張海報卻不見主演唐文華。那時文宣規劃執行者

邱慧齡小心翼翼地與唐文華溝通設計理念,「黑底、白絹、項羽,形成對於三世輪迴命運的最佳詮釋畫面。」沒想到唐文華爽快答應,其接受新創作的胸襟及氣度,撫平邱慧齡忐忑不安的心情。

唐文華表示,京劇這門藝術在他心中就是一個無價之寶,必須不斷地追求,讓這個綜合戲曲文化發揚光大,更何況「藝術是活的」,藝海無涯,不能老一門兒的一成不變,「我身為演員首要之務是把戲唱好、演好,有沒有在海報露臉,不重要。」

唐文華指出,在古典戲曲時代,京劇是演員劇場,以演員為中心,尤其是有能力挑班的角兒,本身就是主排。然而隨著時代推移,京劇新美學是靠著編、導、演、音樂和舞美等設計群大家一起建構而來,如果還是本位主義,勢必影響京劇當代舞台的新形象及可能性。「設計師如果把你放在海報上,當然很好,如果沒能把你放在海報上,也未必不好,我更重視的是在這齣戲裡,在文武老生這個行當裡,為京劇藝術奉獻多少。」

《閻羅夢》演出紀錄

2002年	4月26至28日	台北國家戲劇院首演
	5月4日	高雄中山大學逸仙館
	5月11日	台中港區藝術中心
	5月18日	新竹縣文化局演藝廳
2004年	10月28、29日	上海國際藝術節逸夫舞台
	11月2、3日	北京長安大戲院
2005年	5月12、13日	台北國家戲劇院
2008年	11月14至16日	台北國家戲劇院
	11月22日	台中市中山堂
	11月29日	新竹縣文化局演藝廳
	12月6日	台南市立文化中心演藝廳

康熙與鰲拜

chapter 3
第三章

引吭高唱
勇士歌

《康熙與鰲拜》深度體現男性歷史人物的心路歷程。

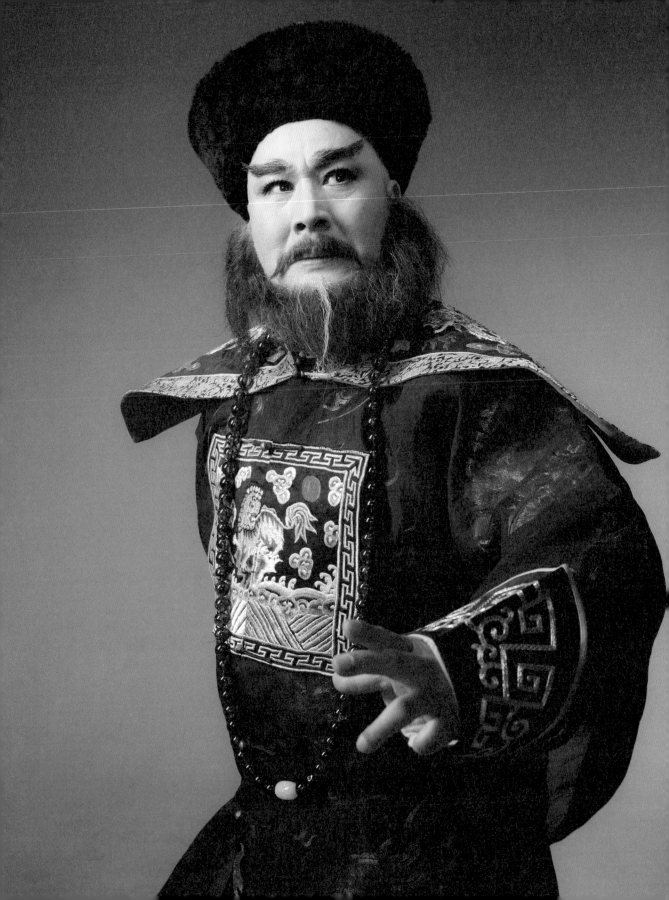

一，雙雄爭鋒　鰲拜孤站萬仞崗

　　二〇一四年，國光劇團推出清裝大戲《康熙與鰲拜》。不同於國光過去以女性為主題，如《三個人兒兩盞燈》《青塚前的對話》《金鎖記》等演繹女人幽微心事的作品，這齣戲向內凝視的角度轉向男性，剖析康熙與鰲拜這兩位男人為權力相互鬥智，各使心機。

　　《康熙與鰲拜》改編自大陸編劇毛鵬創作的清裝京劇《康熙出政》。後者完稿於一九八三年，撫順京劇團於一九八四年首演，一九八五年至北京演出。大鵬劇團曾於一九八九、一九九一年於國軍文藝中心公演，頗獲好評。

　　二〇一四年國光劇團在藝術總監王安祈策劃下，交由編劇林建華重新編改為《康熙與鰲拜》，由李小平導演，當家老生唐文華主演鰲拜、小生溫宇航主演康熙帝，一等青衣劉海苑與程（硯秋）派青衣王耀星分別主演孝莊太皇太后，賦予太皇太后不同的祖母風格。

　　從劇名的擬定，明顯看出毛鵬《康熙出政》劇情重心與國光劇團《康熙與鰲拜》不同。《康熙出政》焦點為才幹皇帝康熙，把鰲拜寫成跋扈囂張、心懷叛逆的奸臣。君臣對立之際，幸賴明主智慧得以除掉專橫毒瘤。

　　《康熙與鰲拜》從少年康熙決議禁止圈占民地，卻遭輔國重臣鰲拜激烈反對，自此開始一場風雲詭譎的「政爭」說起，然全劇要講的不僅僅是如史載康熙定策略、設巧計，兵不血刃、瓦解鰲拜集團的事蹟，而是以更深層的「人性」面，雙寫康熙與鰲拜——前者「智取鰲拜、英明到底」，後者「英雄末路、苦到底」的心理變化。

　　林建華認為清宮戲，免不了談政治、話權謀，甚至涉及國

唐文華和溫宇航為呈現雙雄面對大位的心思變化，有突破性的演出。

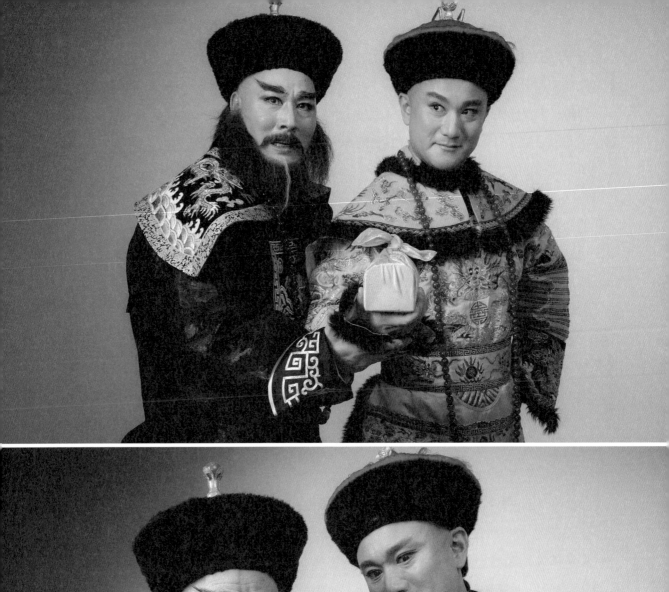
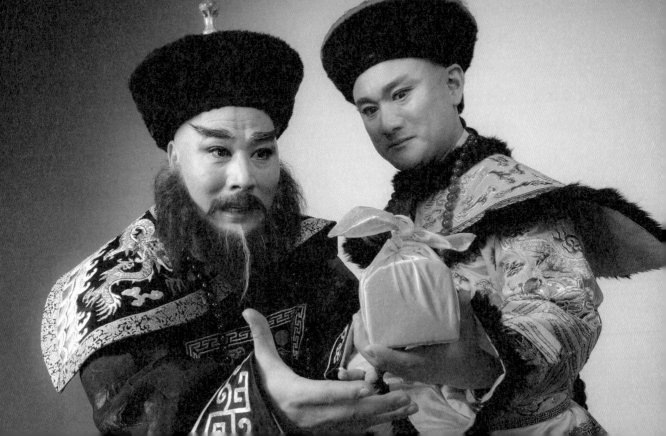

族意識與歷史史觀，但若以「智慧不凡」及「老臣謀國」這種角度詮釋康熙與鰲拜，則太過平板化、窠臼化。他想探究的是少年康熙「心理素質」到底有多強大：試想康熙十四歲親政，對於輔政大臣鰲拜植黨營私、欺他年少的專橫作為，他都記在心裡。在這種長期被架空的局勢下，他如何設計圖謀，指揮眾少年「立命擒之」？

關於鰲拜，林建華認為，「鰲拜不是一開始就有意謀朝篡位，而是在眾人慫恿之下，迷湯喝久了踰越界線。」他分析，當一個人上了位、掌了權，難免有欲望，何況鰲拜身為三朝元老，戰功彪炳，還被封為「滿洲第一巴圖魯（勇士），然而一山是容不下二虎的，這是歷史與人性的必然。再細究鰲拜奪權出發點，其實心存穩住滿人政局的想法，也有不得已的苦，因此嘗試一層層剝開鰲拜面對權位誘惑的心理變化：

先勾勒鰲拜驍勇善戰，卻自恃功在邦國，獨攬大權；再描寫鰲拜負才使氣，無視小皇帝意見，強行處決輔臣蘇克薩哈，一旁群臣只敢私語「狂風勁掃，但求自保」；三寫鰲拜聽多了朝官奉承他「萬民敬仰、仁者無敵」後，從進退兩難、意亂神迷到野心興起，開始暗中備武，想像登高時機來臨，廢帝自立、萬民順服；最後鰲拜被康熙的私人布庫隊擒住，從輔國重臣淪為階下囚。為呈現鰲拜從不可一世到陷入一介楚囚的奈若何心境，劇末特意安排他在受縛段落演唱滿族〈勇士歌〉。

〈勇士歌〉歌詞簡單，情感渾厚。林建華透過這首歌深挖康熙與鰲拜在這場權力遊戲中的輸贏心境——康熙雖然贏了，但他說「朕的布庫隊為了這首歌，遍訪滿族耆老都唱不全，不料最後竟被鰲拜你唱全了。」聽得出來這位皇帝沒有贏得意氣風發，反而有一點失落感；而鰲拜雖然輸了，但他問「我唱時，你們在哪」，聽得出來這位權臣輸得豪情萬丈但也輸得令

唐文華本工文武老生，但特別突破行當，融合老生與花臉的表演風格，豐富鰲拜角色情感的表現層次。

人心碎。

　　為了沖淡全劇的嚴肅感、悲劇性，林建華特別新設小太監「小桂子」的角色，仿如武俠小說大師金庸的《鹿鼎記》筆下韋小寶再現。「小桂子」是引發康熙欲以「布庫戲」智擒鰲拜的關鍵人物，在劇中以丑角形象穿梭肅殺政局，製造活潑效果。

　　林建華說一開始被安祈師賦予改編任務時內心發虛，畢竟康熙智取鰲拜故事曾被金庸改寫為小說《鹿鼎記》，及被拍成電視連續劇《康熙帝國》。觀眾已有既定印象，修編或重編不容易兼取各家優點又全面滿足觀眾要求。

　　不過在安祈師鼓勵下，他換個角度想，傳統故事有其深厚的基底，重修劇本就如同重新練一趟基本功，雖然大家詳熟康熙鰲拜事，然而戲曲界卻不常被搬演，尤其京劇本還未有對鰲拜內心世界作深入剖析，及孝莊太后在智擒事件扮演的角色，因此大可放開手寫入現代觀點：回到「人」身上，從心理層面去揣摩年輕康熙與老辣鰲拜雙方為權力遊戲使盡的百謀千計，以及創作〈勇士歌〉加深人物情感迴盪。

　　《康熙與鰲拜》音樂由資深作曲家李超編腔作曲，為表現北方漢子的豪邁壯闊，男人心性轉換的隱密，此劇樂風雄壯又深沉。配器上祭出京劇罕見的長號及定音鼓，傳達鰲拜面對權力與國家的複雜猶疑；十多面鼓器呈現滿旗浩蕩的氣勢，權鬥內心的忐忑；以及利用大鼓加小鼓將劇情一層層堆疊到最高潮。舞台設計張哲龍特別設計兩大平台，呈現康熙鰲拜兩人勢力消長的動態變化。燈光設計程健雄運用頂光側光，呈現人物的心理壓力與多面性。

　　《康熙與鰲拜》是一齣兩大主角對峙、鬥智、角力的戲，觀眾看完戲對於吞聲忍氣隱祕實力，以及樹大根深還是有辦法

康熙鰲拜兩個男人的心機與算計，盡在兩位主演眉眼間。

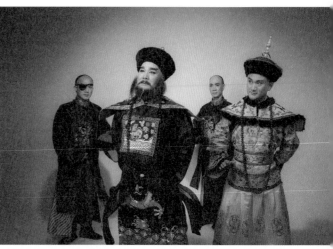
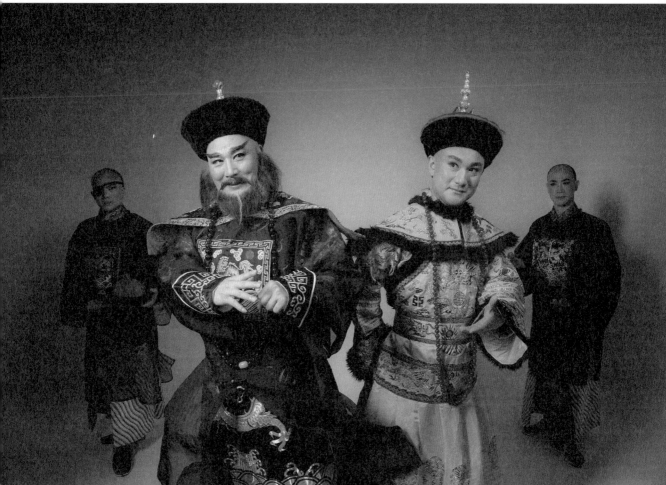

對付的要義，別有一番思索，些許回味。中研院王德威院士評論本劇：「在眼花撩亂的宮廷鬥爭之後，召喚一種蒼茫的史詩情懷。」

二，情技交融　超越京劇表演局限

《康熙與鰲拜》為國光難得推出的清裝大戲。王安祈數次提及，「清裝戲雖然沒有水袖、髯口、甩髮、翎子，但功夫不夠的演員是沒資格演京劇的清裝戲。」京劇清裝戲對「功」的要求很高，例如清裝戲唸「京白」，不念「韻白」，京白聽來像京片子或普通話，說起來簡單實則很難唸，除了本來就要注意念白的輕重緩急、抑揚頓挫，還要有一股雍容大氣。如果嘴皮子少了「勁道」，白口缺乏穿透力，很容易就模糊了人物性格。

（一）融合老生與花臉表演風格

王安祈曾言，「京劇演員演清裝戲，須重塑表演方式。」唐文華本工文武老生，為演出鰲拜特別突破角色行當，融合老生與花臉表演風格，予以詮釋。他以老生唱腔傳達鰲拜維護國家祖訓的熱血激昂與盤算政治的謹慎反覆；以花臉架勢演繹鰲拜的飛揚跋扈、機關算盡。

唐文華指出，《康熙與鰲拜》的演唱一開始是設定馬派，其風格講究從容舒展，做工飄逸灑脫。然鰲拜是蒙古滿人，又是「第一巴圖魯（勇士）」，當為十分剽悍之人，再加上鰲拜能做三朝元老，被太皇太后指定為輔國重臣，絕不會只是史書形容的，為一個居功自傲結黨營私的跋扈之輩，應是深具謀略

鰲拜初登場,要有老生的成熟度,及正淨
行的地位崇高、舉止穩重感。

之人才是。從人物性格觀之，馬派不適宜詮釋鰲拜這個角色。經與李超老師討論，獲得老師認可後，重編音樂曲風，並融入許多新穎作曲概念，讓人物角色更為立體，情感更為扣人心弦。

（二）鰲拜作表讓人望而生畏

《康熙與鰲拜》的故事從鰲拜下令要求正白旗與鑲黃旗交換圈地開始，引爆利益衝突，點出老臣與少主的權力關係。

清朝「圈地」事件起於順治初年，多爾袞攝政，仗著權勢，下令把原來圈給鑲黃旗的上好土地轉讓給正白旗，另撥次好的土地給鑲黃旗。二十幾年後康熙即位，孝莊后任命索尼、蘇克薩哈、遏必隆、鰲拜等四名大臣輔政。其中鰲拜屬鑲黃旗，出身行伍的他屢立戰功，是皇太極時的舊臣，仗此資歷，輕世傲物。康熙五年，鰲拜要求正白旗還回圈地，遭蘇克薩哈等白旗將領反對，雙方互不退讓。

康熙內心對鰲拜獨斷專行一清二楚。編劇在第二場戲「逼政」，透過康熙與鰲拜的三次會面，一步步鋪陳兩人因權勢地位產生的齟齬與內心變化，窺視龍袍披掛下，男人為大權在握不惜放手一搏的細謀算計。在表演上，唐文華以轉瞬之間切換的肢體眼神，詮釋鰲拜妄自尊大的多種面向，讓人望而生畏。

1，初見少主　僅躬身行禮

「逼政」劇情重點為康熙早朝看見四位輔政大臣只來了蘇克薩哈、遏必隆兩人，原來首輔大臣索尼因病請假，鰲拜因御史彈劾在門外等候，康熙知道後便宣「鰲拜公上殿」。

鰲拜倚老賣老，頗有仗著戰功凌駕康熙帝之味。

這時鰲拜上場亮相,第一次觀見少主。

　　唐文華表示,「這時的鰲拜是有謀略的輔國重臣,不是有勇無謀的粗魯人物,所以要有老生的成熟度,及正淨行的地位崇高、舉止穩重感,氣場要強。」為表現雄霸氣質,鰲拜見皇上僅躬身行禮,一邊口稱「恕老臣有病,不能全禮叩拜」,一邊「冷眼看他,將某怎安排」,頗有欺康熙皇帝年幼無知的味道。

2,再做姿態　利眼盯康熙

　　康熙請眾位王臣針對圈地一案表達意見,鰲拜認為兩旗換地沒有錯。為表現鰲拜態勢強硬,侵奪威權,唐文華「軟硬兼施」,先以漫不在乎口氣不認兩旗換地有什麼錯,再以眼神銳利,牽起皇上手,倚老賣老自吹自誇輔助朝政以來,憑著遵循祖制、定國安邦,擺出蓋世雄才的姿態,實則仗著戰功凌駕於朝廷和康熙帝之上。

3,三聲冷笑　阻皇上退朝

　　當蘇克薩哈建議康熙已可親政,無須再設輔政大臣,鰲拜當著康熙面,呵斥蘇克薩哈煽動皇上更改祖制,按律犯欺祖大罪,理當處死。當康熙說「核議不當,不准所請!」鰲拜堅持「核議正當,理該處死」。康熙不想直球對決,勉強說出「此事改日再議,退朝」,鰲拜竟然不放過康熙,說出狠話:「慢!議而不決,皇上不能退朝!」這個「不能退朝」幾個字,唐文華講得令人毛骨悚然,說完還直奔御階,要代替皇上下旨。無論如何,就是不擇手段,要康熙讓步為止,逼得皇

《康熙與鰲拜》是一齣兩大主角對峙、鬥智、角力的戲。

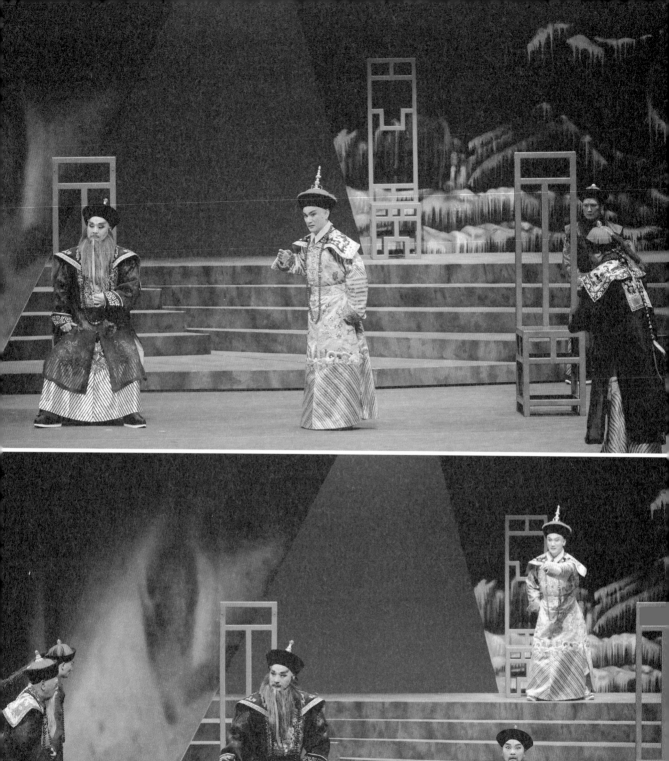

只好交刑部議處，叫蘇克薩哈公不要怪自己。唐文華說，「這段戲是用淨行表現，我設計了冷笑、不屑，表現鰲拜的跋扈霸氣，若用老生行當演，顯得太空洞，一定要內心飽滿，運用不同行當去演，才豐富好玩。」

（三）念白簡單卻有千鈞之力

在第四場「議謀」，群臣力拱鰲拜廢帝自立的這場戲，唐文華用極少的念白卻字字有千鈞之力的演技，演出鰲拜對於群臣送上門來的「王冠」的三種態度：一開始無意謀大位，進而動心，最後付之行動，卻陷入發人省思的悲哀。

1，解甲歸里　就該還政康熙

當班布爾善、穆里瑪等人極力阿諛讚美鰲拜寸地不取、不謀私利、萬民敬仰、仁者無敵時，這位老臣平靜地說，「老夫已位極人臣，有朝一日就該解兵權，解甲歸里，高鳥盡，良弓藏，還政康熙。」唐文華這段京白只有幾十個字，他念得練達老成，讓觀眾相信「鰲拜不是一開始就有意謀朝篡位」。

2，莫非二字　曖昧講出心動

這位輔國重臣在眾人慫恿下，迷湯喝多了終究還是踰越界線。班布爾善說，「自古以來功高震主者引退不易，即使急流勇退，難保皇帝心無懷疑。」唐文華丟開酒杯表現他的進退兩難；班布爾善再火上澆油，「鰲中堂，退只怕退無死所，自毀良機。」鰲拜問：「莫非要叫老夫做不義之人？」唐文華這「莫非」二字曖昧講出鰲拜對爭取「帝位」的動搖，他的眼神牢牢的抓住你，告訴你，鰲拜動心之餘，同時有所顧忌。無論

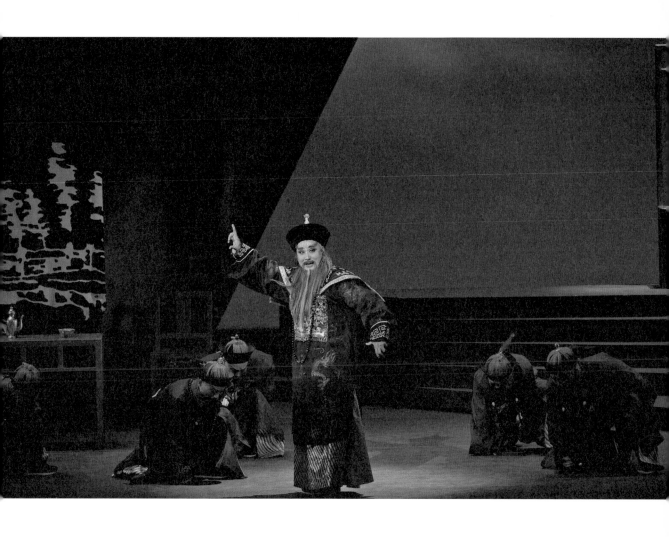

面對群臣送上門來的「王冠」，鰲拜情緒
幾經轉折。

如何，「莫非」決定了鰲拜如何對待自己內心深處的權力欲望，而且就是在這一瞬間，輔國忠臣變成叛國分子了。

3，第三次誘惑

　　班布爾善不到黃河心不死，再接再厲勸鰲拜廢帝自立，還說大話「縱然取而代之，天下仍是咱們滿人的天下」，隨即領眾臣跪喊「叩見皇上萬歲萬萬歲」。鰲拜一而再，再而三的被勸進，至此忍不住唱出心底話：「好一番堂皇飾詞託言仁義，到此時不由我意亂神迷……臨崖勒馬收韁晚，倒不如學劉備躍馬檀溪！」

　　果然鰲拜「被拱上去了」。

　　他從一開始的無意謀朝、至動心、到「臨崖勒馬收韁晚，不如學劉備躍馬檀溪」。

　　鰲拜這段心境轉折恰如清史專家陳捷先教授觀點：「人心人性難以預料，尤其政治權力實在誘人，輔臣具有代表皇帝部份的權力，日子長久以後難保不發生擅權專斷的情形。尤其居高位者的追隨者，很可能就是圖利舞弊的豺狼虎豹，他們拱著集團首腦向權力中心挑戰，無非是為了徵逐更大的權力與利益。」

　　鰲拜借劉備躍馬檀溪亦希望被拱上位，合理化自己的企圖心，而唐文華則是一氣呵成唱出鰲拜的「心動了，就付之行動吧！」

（四）滾頭子唱出心理亂

　　鰲拜被拱上位後，獨自一人在後院思前想後，有一個大唱段，「朝堂疆場憶從頭。

鰲拜妄自尊大的多種面向，在轉瞬之間一覽無餘。

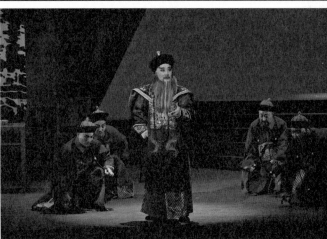

太宗爺推心置腹，待我恩厚，

授重爵、參國政、功蓋九州。

隨世祖定中原，征剿流寇，

到如今攝政掌權，朝綱獨斷，勝比姬周。」

這一段唱腔本來是編二黃慢板，沉著穩重、凝練嚴肅，但唐文華認為這段詞唱不適合慢板，應唱西皮搖板，剁板，節奏一句比一句快，一字比一字斬釘截鐵，鏗鏘有力。

接著唐文華用滾頭子表現鰲拜心理紊亂，

「我若是對康熙驟然出手，

青史上怎將我評論千秋？

我若是解兵權歸隱自守，

又怕他鳥盡弓藏、兔死狗烹 不肯罷休。

權位逼人龍虎鬥，

運籌推算反添愁。

爛柯對弈誰參透？

舉棋落子難回頭。」

經唐文華這麼一唱，感覺鰲拜根本是拿石頭丟自己，明知運籌推算反添愁，但是舉棋落子難回頭啊。

（五）勇士被擒不勝唏噓

《康熙與鰲拜》最令人驚嘆的是在劇中安排兩次〈勇士歌〉，如王安祈說，〈勇士歌〉蒼莽豪邁，讓唐文華演技發揮得淋漓盡致。

〈勇士歌〉第一次出現在第五場戲「運籌」，劇情重點在康熙暗中備武，聆賞布庫勇士高唱〈勇士歌〉，

「天蒼蒼兮，白雲蒼蒼，

唐文華唱滾頭子表現鰲拜心理紊亂。

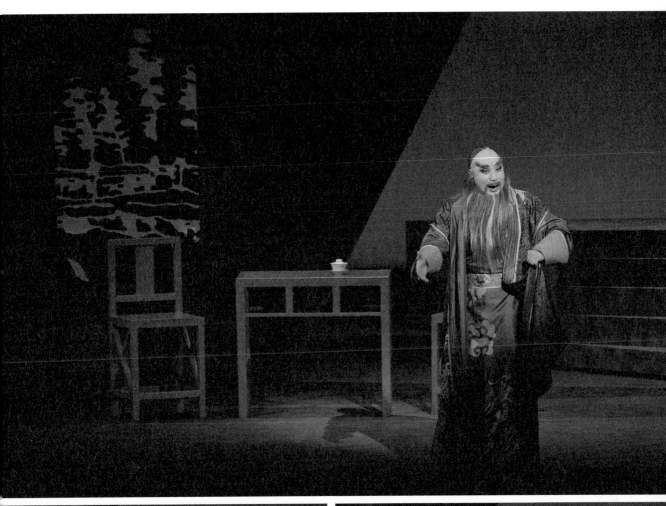

野茫茫兮，荒原莽莽。

仰望雄鷹 展翅翔翔，

遠看駿馬 馳騁沙場。

天地生我 七尺昂藏，

好男兒兮 闖蕩四方！」

〈勇士歌〉第二次出現在第七場最後一場戲「擒鰲」，康熙透過虎爾哈把鰲拜騙至養心殿後，一樁樁列舉鰲拜欺君瞞上惡行，指揮布庫少年「立命擒之」，把鰲拜綑綁起來，押入大牢，輔國重臣淪為階下囚。

在鰲拜與眾布庫酣戰時，鰲拜又是唱〈勇士歌〉，又是扛起布庫勇士轉圈。唐文華說，鰲拜是蒙古第一勇士，勇士的聲音要厚實，要懾人，〈勇士歌〉這一段表演要有花臉的味道，若用生行去演，唱腔單薄，張力不夠，不適合「雄鷹展翅、駿馬馳騁」的蒼野意境。而「鰲拜扛勇士」這一段戲，不是單純表演雙方當下酣戰場面，必須發酵出更醇厚的情感，「想當年鰲拜也是勇士，至今還是有著一身鐵骨鋼筋的啊。」

試想，鰲拜是當年力保康熙登基之人，然隨著小皇帝慢慢長大，不可能一直低眉順服於鰲拜彪炳威勢之下，於是暗中揀選身強體壯少年進宮練摔跤，擴充皇權。幾次鰲拜入內奏事，看到康熙與少年遊戲，只當小皇帝貪玩，毫無防範之意，甚至自以為高明安排虎爾哈在康熙身旁臥底，沒想到反被康熙操弄。因而他被擒的當下，真是令人不勝唏噓。

想著，鰲拜若是不迷失，應該可以好好活下去，不至於送命吧？然而，一個人究竟是該戰死在權位的場子裡，還是守分地過一生啊？

王德威院士看完《鰲》劇後評論，《鰲》劇展現了台灣京劇的特色：「在詭譎的政治鬥爭裏，兩個人物其實都激發演員

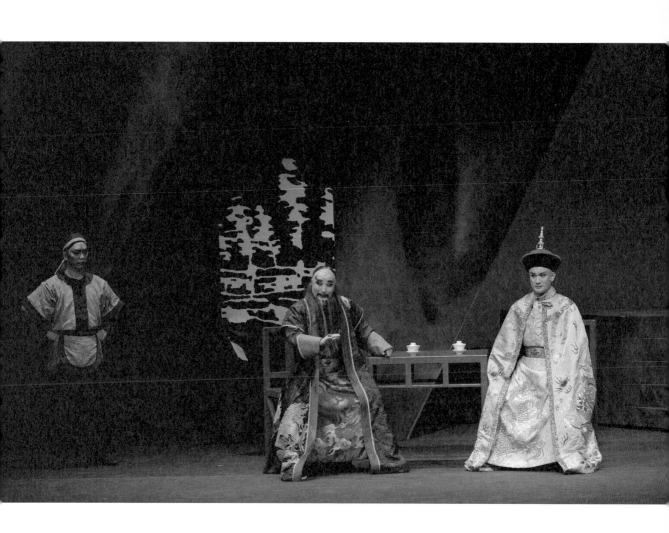

龍闖虎穴。康熙探鰲府,笑比關聖,單刀
赴東吳。

與觀眾『內向凝視』。」對於唐文華的表現，更是大讚，「唐文華一出場就霸氣十足，到中段群臣慫恿叛上猶豫內省，及最後被擒時的桀驁不屈，情緒轉折分明，早已超越傳統京劇表演局限。」

三，從鰲拜看塑造人物能力

唐文華這些年為新編戲塑造了許多性格鮮明的人物，如《天地一秀才・閻羅夢》裡的窮酸半百書生司馬貌，《胡雪巖》中一夕之間灰飛煙滅的一代豪商胡雪巖，到了《金鎖記》變身瀟灑浪蕩的季澤少爺，《孟小冬》裡是霸氣專情的黑幫老大杜月笙；《十八羅漢圖》又是精明市儈的偽畫師赫飛鵬。跨越幅度之大，早就超越「唱工老生、做派老生、靠把老生」的分類。

觀眾看唐文華表演常有這樣的納悶：「為什麼唐老師無論在哪一齣戲都散發著強大的氣場，每一個塑造的人物沒有過分矯飾的雕刻，卻讓人一眼入心？」王德威院士認為唐文華是個聰明的演員，「就算劇本輕描淡寫之處，也可以作出層次分明的詮釋。」他究是如何表演，如何做到的？

(一)熟技

「戲曲演員詮釋角色，一定要先『熟技』，亦即熟基本功。」唐文華說，四功五法是傳統戲曲精髓，唯有純熟表演程式才能進一步針對情節人物，進行剖析，深入刻畫人物。

例如「手眼身步法」，手到、眼到、身形也要到。當你手指左邊，絕不能眼看前面；就算手到眼到了，身形直面觀

燈光設計運用頂光側光，強化人物心理壓力。

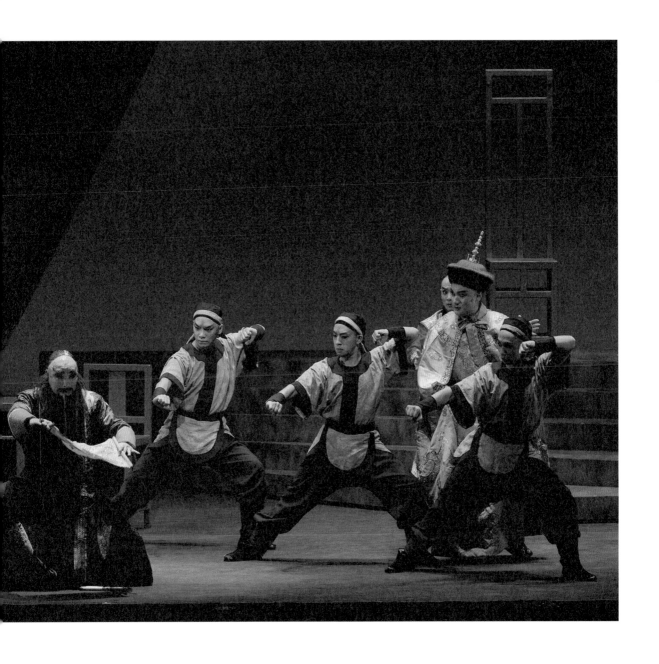

眾席、下巴出去了也不好看；京劇身段都是「圓形」，除了二百五，演員出場、回身看、再走、下場都要走出個圓弧度來。

又如行話說「千金道白四兩唱」，唱要唱得清楚，讓觀眾不看字幕也能聽得懂；念白要念得好，須先知人物身份。如《捉放曹》裡面的陳宮，是個縣令，說話口氣要有書卷味；諸葛亮雖然是儒將，但是他要帶領三軍，還是要表現出威嚴感，因此陳宮念白的口吻跟諸葛亮大不相同。

念白還須念的輕重緩急分明。唐文華指出，「念白斷句不同於劇本標點符號，須先理解劇情，知道重點在哪，再透過設計念出來。」例如《康熙與鰲拜》第六場戲「虎穴」，康熙帶領隨從直奔鰲拜家裡探虛實。兩人寒暄如下：

「鰲拜：皇上朝政繁忙，如何屈臨舍下？

康熙：鰲拜公，您乃國之柱石，朕聽聞您的病情加重，特來探望。

鰲拜：哎呀皇上，老臣有何德能敢勞您親自探望，這……。」

唐文華指出，此時鰲拜已經在暗中收買禁旅八旗兵，只等登高一呼良機，對於康熙突然來訪，心裡有點慌，而且他是稱病在家，因此說這些場面話的氣口，「不能像前幾場戲那樣一付傲視群雄，此處必須顯得有點虛弱。」

接下來皇帝又說有事要請教，「吳三桂、兵部和那些外省督撫上來的軍事摺子，難懂得很哪！」鰲拜答：「喔？皇上已然大婚，按說就該親政，凡事都可以自行決斷啦！」

唐文華說，鰲拜嘴巴說請皇上自行決斷，外表裝出年邁體衰模樣，實則骨子裡早有興動刀兵計劃，這句話只是試探皇上罷了，不要以為「自行決斷」是肯定語句，就以瀟灑的口氣念

鰲拜稱病在家，面對康熙駕到，其說話氣口不能像前幾場戲那樣一付傲視群雄，必須稍顯虛弱才是。

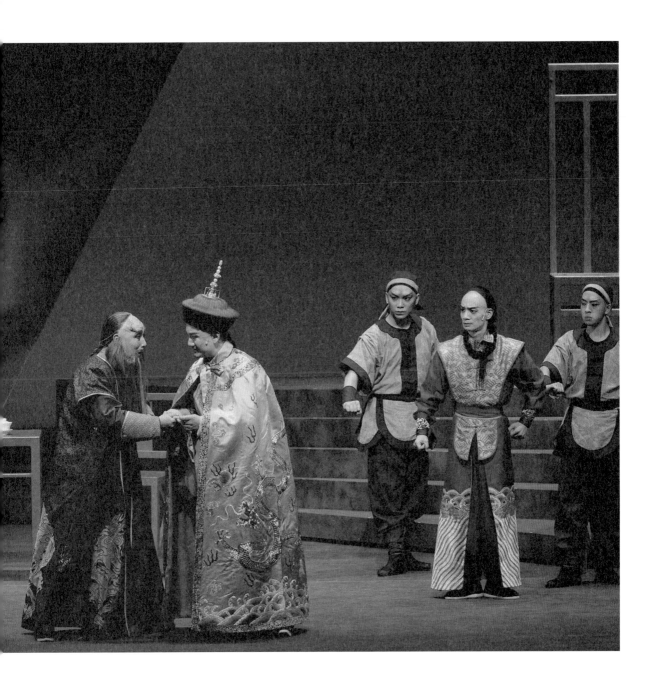

這句詞，要以試探性情感說出來。「不是表演的表演，不是自然的自然，是這段開場白最大的特點。」

唐文華相信，只要有心，四功五法可賴持之以恆的訓練予以提升。如他練功不拘場地，平日即把休閒活動當「功」練。像溜冰，有人順著溜，有人倒著溜，有人用「八字腳」滑，他用京劇招式來回滑；游泳跳水，一般人是站著直直噗通下水，他翻觔斗跳水；或養成平日對著鏡子唱念習慣，看嘴型對不對，身段美不美，「如果上台了還要去記住使什麼道具、走什麼身段，肯定跑掉劇情，跑掉人物。」

(二)熟戲

除了嫻熟基本功，演出者須「熟戲」，針對劇情人物深入分析自己扮演的角色，包括了解編劇編寫此劇的初衷、切入點，這是一個什麼樣性格、價值觀的人物？了解後再安排適合的唱腔、手眼身步法，再看劇情張力，設計相關表演，同時也要了解對手戲人物身份，要展現哪一方面感覺，有利於掌握人物特性。

例如「鰲拜」便是一個要讀到心裡去的角色。「史料記載鰲拜是一個奸臣，飛揚跋扈，然而我們看人不能只看表相，實則他精通騎射，前半生與皇太極出生入死，那時手握重兵，也沒有桀驁不馴，還是忠心耿耿對待皇太極，因此才備受重視。」唐文華分析，既然鰲拜屢立戰功，經年累月下來，霸氣自然生成，自然散發，不能刻意擺出一個雙手抱胸、高揚臉兒、無視於人的傲慢樣子。因此之故，設計鰲拜上朝晉見康熙，不行跪拜禮，僅躬身行禮。「用一句話、一個眼神、一個小小動作，帶給康熙不安，讓皇帝覺得被威脅了，這樣表演才

自以為高明的鰲拜，未料被康熙操弄了。

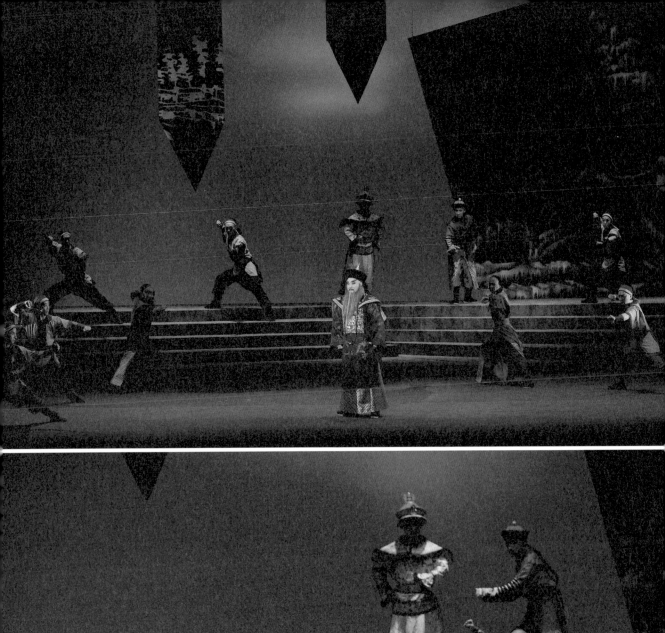
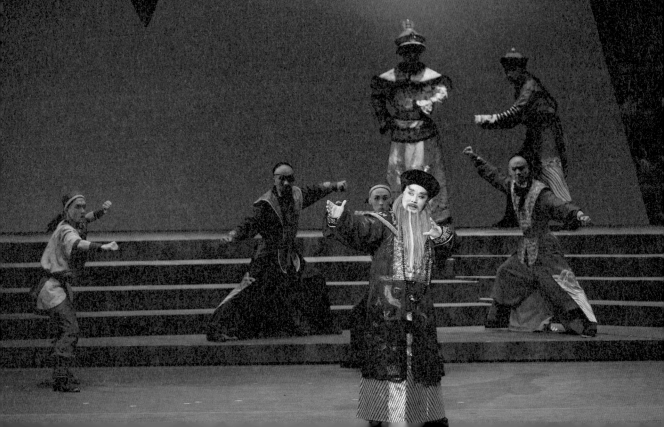

有趣。」

又如二〇〇七年首演《快雪時晴》，該劇故事從王羲之書法演到京劇南渡、從東晉連結到當代台灣，且是首次與國家交響樂團合作、與聲樂家合唱一齣戲，不論是故事、音樂、演法皆十分難得新穎。接到劇本甚覺挑戰很大的他，從建立「張容」形象開始立體化角色人物。

「這齣戲因『帖』而展開，必須對劇中提到的快雪時晴帖、蘭亭集序等等有所認識，才能明白張容展開千年追尋的動機。張容能夠參與王羲之蘭亭盛會，可見得他不僅是王羲之的好朋友，也有相當的文學造詣。」唐文華認為張容是一名儒將，在身段唱腔、韻白上，皆需配合此身份；表演上須注意劇中張容死亡，之後的演出是靈魂狀態，靈魂的腳步、身型、甩髮不能太用力；張容幽魂漂泊不同朝代，會突然接話、突然離開，必須掌控好節奏。

(三)熟藝

此外唐文華認為演員一定要持續學習提升藝術文化修養，豐富精神生活，豐富精神層面，對詮釋人物很有幫助。

國光於二〇〇六年底為唐文華量身打造年度大戲《胡雪巖》，這是高陽筆下膾炙人口的胡雪巖故事首次出現在京劇舞台上。那時唐文華跟著總導演汪其楣老師，看了許多有關胡雪巖的小說及電視連續劇等等。他深信「演員多受文學、史料的薰陶，才會有內外兼美的表演。」就像國光創團二十年推出新編劇《十八羅漢圖》，唐文華飾凝碧軒軒主赫飛鵬，劇中他仿作古畫，誆作真跡。為此他跟畫家老師交流，學習點、勾、掃、洗以及運筆方向等，「畫面的筆觸會流露畫家內在的情

鰲拜對決康熙布庫隊。舞台特別設計兩大平台，呈現康熙鰲拜兩人勢力消長的動態變化。

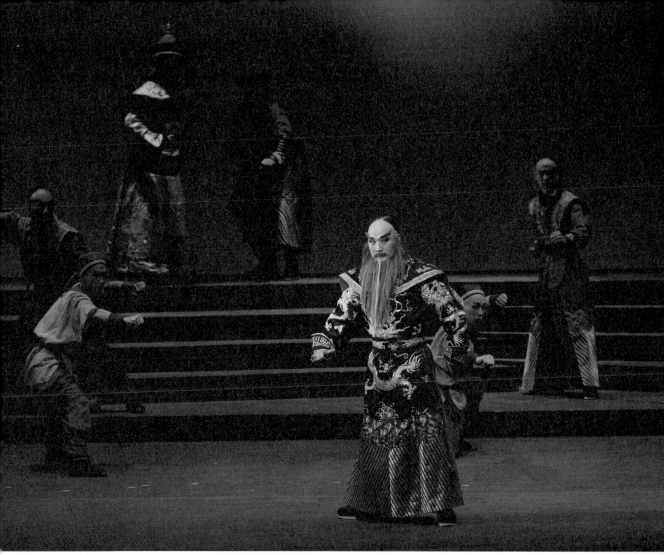

感，我們在台上演出雖然不是真的作畫，但因為了解『繪畫是心的產物』，演出時內心情感一直做鋪陳，從沉澱、心手間有股勃勃欲發之勢、到飽滿有如神助，才能做出『一支筆上下縱橫幾千年，一彈指百年光陰』的表演，震懾觀眾。」

有關精神層面，唐文華認為，學藝術的人可貴在簡單真誠，心性真誠表現出來的藝術就會真誠，反之若有任何一點雜質，絕對會反映在作品上。「好的演員要具備紮實基本功，再將編劇、導演、音樂設計三者的意見合一，融會貫通後加入自己的想法和技巧，呈現好的表演。」而好的表演不是讓觀眾置身事外，毫無感動地坐在台下欣賞，是自然而然地把觀眾帶進戲裡，宛如他就是那個人物，也在哭也在笑，這是塑造人物追求的理想。

四，敬業　站在台上自然發光

過去傳統戲班演出多是「台上見」，除了特殊場子，很少有彩排這回事。可是國光力行現代化的節目製作管理機制，嚴格規定「彩排視同演出」，不管這戲是否演過，對外公演前務必進行完妝彩排，確認整台戲完美無誤。對唐文華而言，「敬業」才能留下真正的戲曲藝術，何況以前恩師胡少安常說，「演員不敬業，趁早改行幹別的，別再唱戲，浪費觀眾的時間與金錢，是最不道德的事。」他要求自己敬業地演出每一場戲，並且把每一場戲都當成最後一次演出般地全力以赴。

唐文華的敬業不是進劇場才開始，「從拿到劇本那一刻起，就要為角色存在，才對得起祖師爺、劇團及觀眾。」他說，京劇演員是舞台劇演員也是歌劇演員，需要更大更強的表演能量，「照顧好自己身體，不生病不受傷，是對演出最低限

好男兒兮闖蕩四方，繫拜站在萬仞高崗引吭高唱。

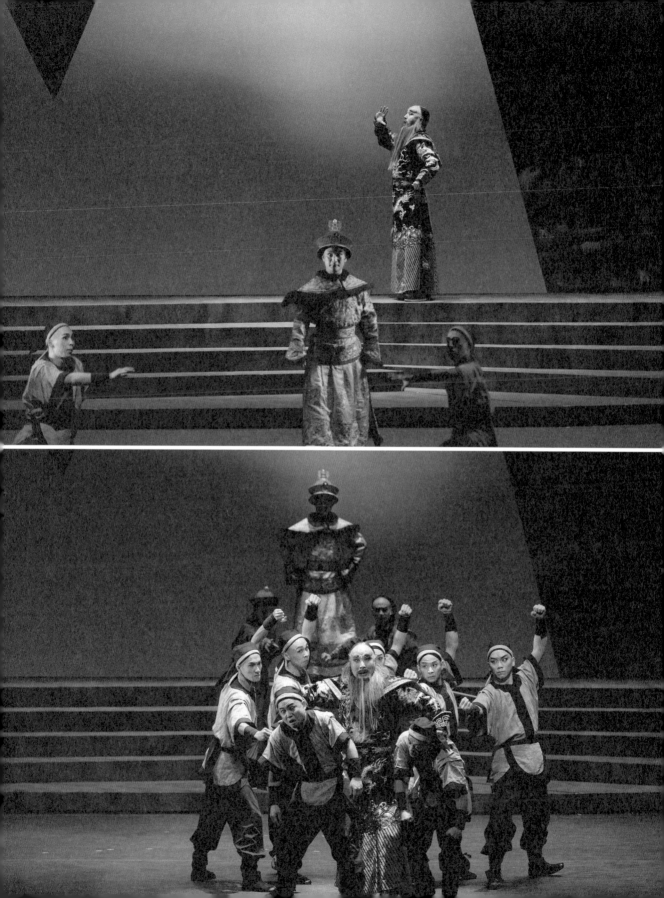

度的負責。」

例如一人演雙齣或一人分飾雙角（一趕二甚或趕三），絕對要有好體力，才能快速換裝，立刻進入人物，跳出人物。如他在《龍鳳呈祥》一趕二，前演喬玄、後扮魯肅；在《群英會·借東風·華容道》一趕三，先後挑戰魯肅、孔明、關老爺；在《雪弟恨》一趕四，分飾黃忠、關公、劉備和趙雲；在「禁戲公演」檔期連著三天主演《斬經堂》、《關公升天》、《讓徐州》三齣戲。以上這些表演，不只人物性格特點不同，表演藝術風格差距很大，像《雪弟恨》一次演繹靠把老生、紅生、唱工老生、大武生四種行當，換裝必須分秒必爭，對體能是一大挑戰。

「照顧身體」還包括因應劇情增重或減肥，如知道要演關老爺戲了，就開始吃胖一點，壯一點，符合關公福佑眾生，廣澤大眾的世相；要演《金鎖記》三爺了，須忌口控制體重身形，符合季澤紈絝子弟、灑脫不羈的樣子。

敬業，還包括在家裡「搞自閉」默戲、修詞，二度創作、三度創作，以及把一些看起來很簡單的事情，做到精緻的種種表現。

比如在《閻羅夢》提筆寫怨詞信給閻羅。這段表演想當然爾是假寫，但要「假戲真做」，一撇一捺，寫得清清楚楚。唐文華說，現代觀眾愈來愈懂表演藝術，若拿起筆作勢亂寫，會把觀眾趕跑的。或如前輩藝術家所言，「功底深厚的藝術家，腳下若沒有一雙好靴子，縱有渾身的本事也難以施展。」唐文華對腳下靴子亦有一番用心，就像《百年戲樓》講，「唱角的就是小腳」，為在舞台上呈現最佳美感，他的厚底靴經過特別藝術加工，前窄後面包緊緊，演出時一定細心地將靴子刷上白粉，最後整體性地整理一遍靴子。

鰲拜英雄踰越界線，終被康熙智取。

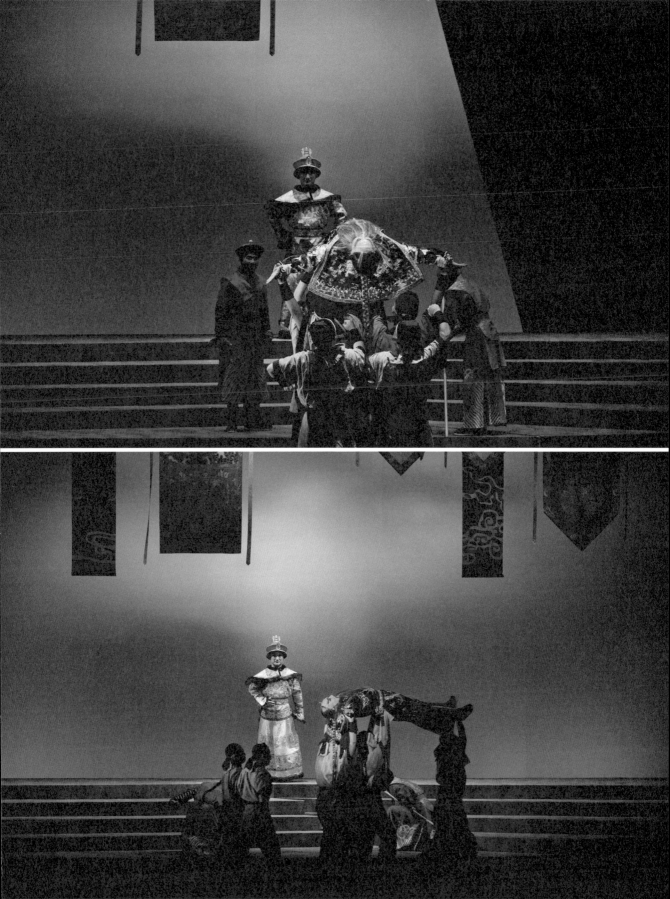

舞台上，唐文華強烈的想要能人所能，能人所不能。這樣的動機使得他專注持久，反覆練習，轉化成個人表現。

下了舞台，唐文華習慣換位思考，站在觀眾立場審核自己的表演，「我把自己當觀眾，設想聽到這一段戲會不會感動，若無法感動，再修。」唐文華說，演員不能只是「演員」，還必須同時是觀眾，客觀檢查自己唱作情緒釋放得當否？夠不夠飽滿？「如果十年前演的跟十年後演的一樣，就愧對祖師爺了，我們要常常批判自己，讓戲迷看到我們的進步，哪怕只是改變一個眼神，就可以帶觀眾走進另一個世界。」

唐文華自跟隨胡少安老師後，更加肯定地把京劇當作志業執著、奉獻與追求、創造。他一心專注在「京劇」這件事，哪裡能發揮所長，他就往哪裡去。他曾經加入海光劇團、復興劇團、陸光劇團，看似不斷向外「跳槽」，其實是向內充實戲曲本事：參與更多的演出，獲取更豐富的舞台經驗，歷練更強的能力。他說，「每一個劇團都有很多優秀前輩及同行，我不能有一日怠忽，功夫要到位，臉上要有戲，才能在新環境拿下角色。」

京劇跟電影舞台劇不同，電影拍攝過程不理想，可以卡掉重拍好幾遍；舞台劇漏台詞走錯位，有可能不著痕跡磨掉這些變數。而京劇命數如同電影《霸王別姬》程蝶衣悠悠說的：「京劇舞台沒有那麼多裝飾，意境全靠演員的一招一式和著裝的變幻表現出來。」京劇演員在台上NG了，被台下觀眾看得一清二楚；忘詞唱錯了，很少能再來一遍。這是京劇表演藝術的難處，亦是精彩處。「彩排就要掌握戲劇藝術本色，確保正式演出無誤。」國光劇團以此為家訓，在這樣的高標準要求下，唐文華的精湛演技已是票房保證。他說，他一直是在用「敬業」寫口碑啊。

縶拜與眾布庫酣戰，扛起勇士，豪情猶在。

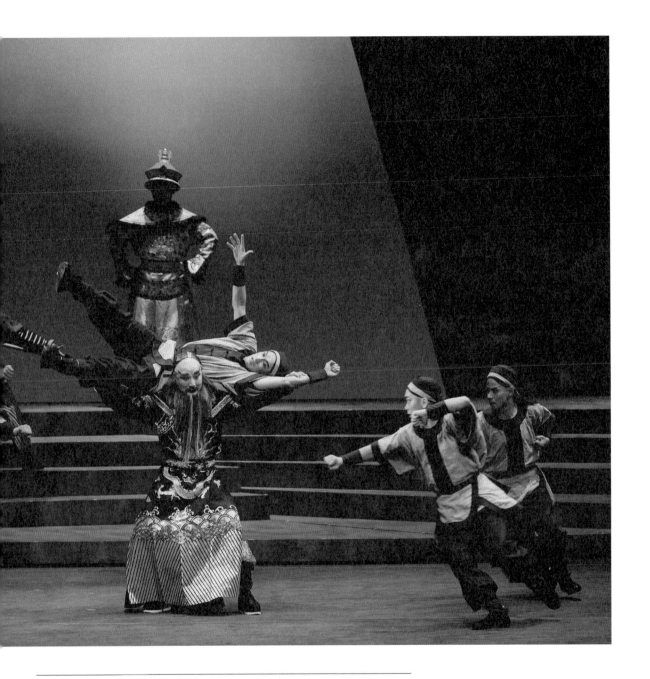

《康熙與鰲拜》演出紀錄

2014年	11月28至30日	台北市城市舞台
2015年	1月3日	台中市中山堂
	1月10日	台南市文化中心演藝廳
2016年	4月15、16日	高雄市大東文化藝術中心

關公在劇場

第四章

賦予傳統老爺戲
新美學

《關公在劇場》呈現代表關老爺一生至成
神的重要片段。

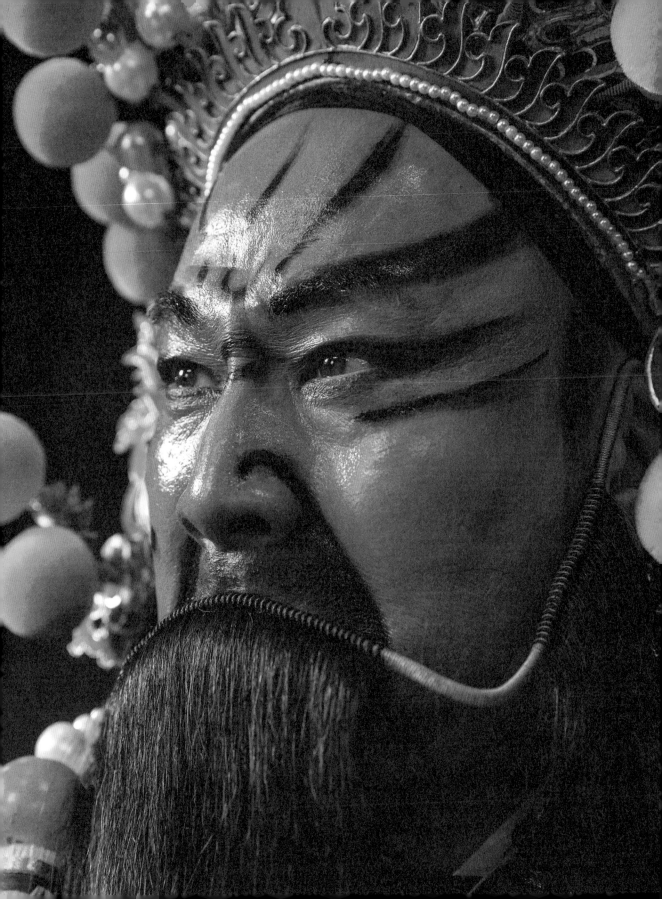

一，把關公「還原」為普通人

《關公在劇場》是國光劇團與香港進念・二十面體劇團合製的新編實驗劇，二〇一六年八月在淡水雲門劇場首演四場。由王安祈編劇、王冠強主排、進念藝術總監胡恩威擔任導演及舞台設計。唐文華主演關老爺，朱勝麗、黃毅勇分飾說書人，劉育志、周慎行等共同演出。

關公，是千載以來受人敬仰的「大神」，從民間到廟堂都對他頂禮膜拜，不敢褻瀆。一般劇種為表達對關公的尊重與崇拜，多演其忠義武勇、突破重重難關的「過五關斬六將」，或是彰顯人生高峰的著名戰役「水淹曹魏七軍」，像《走麥城》這種描述關公大意失荊州，敗走麥城，最後壯烈成仁升天的故事，是齣大戲，但被戲班子自己列為禁忌，甚少貼演。

關公由人而聖、由聖到神。傳統戲曲不輕易演關公負面形象的戲。然而擅用文學筆法書寫人物，深層挖掘人性幽微情思，讓演出觸動當代人心的王安祈，大膽在《關公在劇場》裡將武聖關公「還原」為普通人「關羽」，以人性化角度剖析英雄關公的內心世界。

做為「武聖」，關公形象鮮明，紅臉、長鬚、正義凜然；做為「凡人」，關羽亦有低情商之時。例如他拒絕與孫權結兒女親家，竟然說出「吾虎女焉能配汝犬子」的話來。以世俗眼光看，孫權好歹也是一方之霸，不想結兒女親家就算了，還嫌人家兒子是犬子，無端替自己樹敵。

其實只要是人，就難免有弱點。不完美是人的天性之一。關羽的直白，讓我們看到他的率真。但把關羽「人無完人」的面向搬上傳統戲曲舞台，這還是第一次。王安祈從關羽與曹操的敵對關係，窺看了關羽性格上的缺失。那就是劉備入川後，

傳統戲曲舞台，關公扮妝開臉要用紅得發亮的油彩。

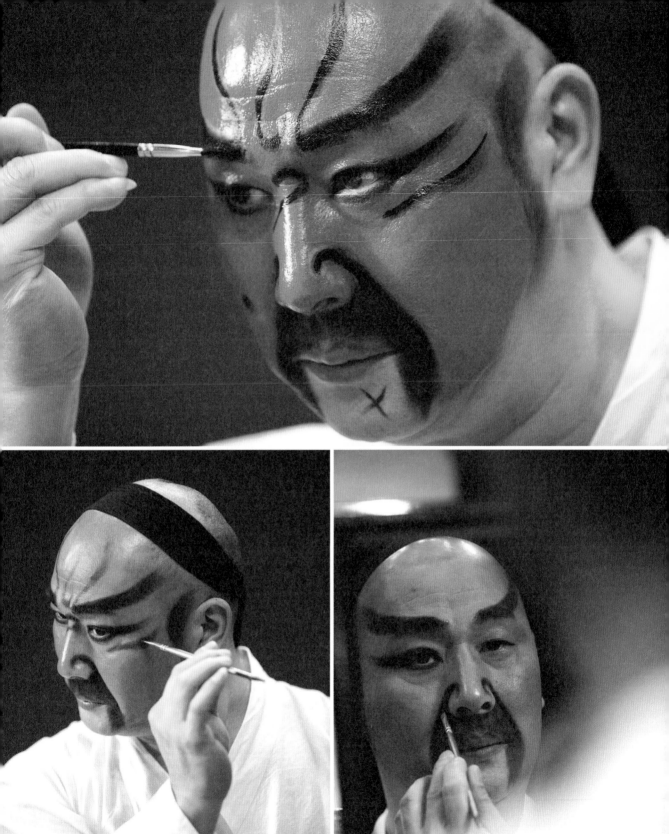

關羽代看管了半個江山「荊州」，事業到達顛峰，可惜他居功自大，又與部下關係不佳，給了曹營可乘之機，在司馬懿策動下，孫權偷襲荊州，關羽自己人不戰而降，導致劉備占據多年的荊州一下子就被東吳大軍奪走了。此時關羽進退失據，最後只得敗走麥城。當他夜走北山小徑時反思了自己一生的成敗，包括為何在華容道上放走了曹操，並在臨死前告別伴隨多年的赤兔馬，感謝牠生死與共，痛心地陷入馬坑。

既然關羽驕傲自大，為何會受百姓崇拜、被尊為神明？王安祈在劇中安排了「救贖」。關鍵在於關羽死後身首異處，心有不平，魂魄四處飄蕩，急欲尋回首級。他的亡魂來到玉泉山，經老師父點化：「今將軍為呂蒙所害，大呼還我頭來，然顏良、文醜、五關六將等眾人之頭，又向誰索取？」頓時關羽對殺戮的無情有所體悟，天道循環，因果相應，進而生出悲天憫人情懷，就是這一念「悲憫」，使關羽能夠由人成神。

《關公在劇場》讓觀眾在短短九十分鐘看到關公也是一個有血有肉，會犯錯，會懊悔的人。為讓觀眾走入關公內心，王安祈在關羽敗出麥城這一場戲，編寫逾七百字獨白，促使觀眾思考關羽的處境和抉擇。

因為《關公在劇場》是為「台灣戲曲中心」開台而製作，整齣戲在精彩劇情外，還兼具儀式性。包括劇中特設二名說書人以相聲形式，說明梨園獨有的關老爺文化、演出前演員的心理狀態，以及演出過程中，過五關斬六將，表示關老爺巡遊各方、驅邪除煞；周倉噴火，具淨台祭台功能；關老爺去世時，舞台中央會擺上香爐，觀眾在香煙裊裊中恭送歸天；最後散場時，分送唐文華的卸妝紙給觀眾，意指「攜歸神物」保平安。整場演出是「戲中有祭，祭中有戲」。

《關公在劇場》將表演與儀式融合為一，自雲門劇場首演

扮演關公有許多禁忌，例如化妝不能說話等等。

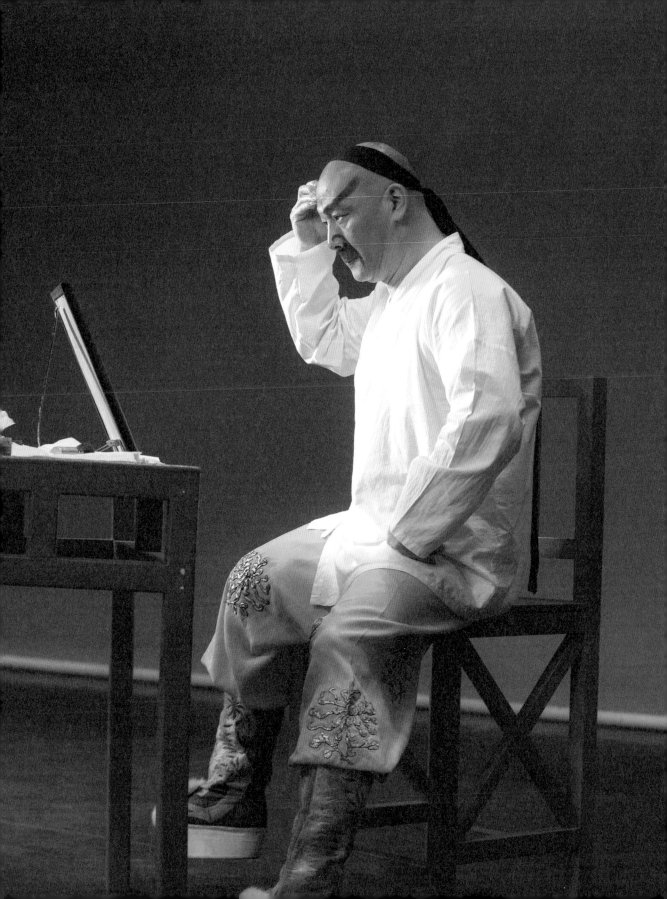

後，隨即應邀至香港文化中心演出兩輪共五場，而後到新開幕的台灣戲曲中心演出，恰好完成關公巡遊各劇場，保佑闔境平安之儀式。

如王安祈所言：「關公戲非常好看，但不應該只有懂京劇的人看。」《關公在劇場》這齣戲再次為京劇創新走出一條新路來，演後佳評不斷。著名香港學者榮鴻曾先生看了後很感動，認為這齣戲指出了「中國傳統戲未來應走的方向！」特別撰文讚賞：「我看實驗戲，且不看新的東西，先看老的東西：哪些刪除了，哪些保留了，國光嘗試把中國傳統戲帶給現代觀眾的實驗在這方面是成功的。」

二，如何演活現代關老爺

在京劇藝術中，「老爺戲」對演員技藝的要求很高，集老生、武老生、武生、架子花臉等多重表演於一身，想演「老爺戲」的演員必須具備以上的表演藝術基礎，才能學得和掌握老爺戲的表演功法程式。其次，關老爺在觀眾心目中有特定的完美形象，演員必須具備演出關老爺獨樹一格的人物氣度的能力。正因為「老爺戲」有其十分特別的表演藝術性，因而亦成就了京劇「紅生」這個特殊行當。

「老爺戲」非常難演、非常好看，卻非常少見於舞台。放眼華人世界，唐文華是極少數能夠吃下關公戲的演員。論功法，他坐科出身，本來就具備紮實的唱念做打基本功；論表演，唐文華飾演的關公，揉合了高慶奎昂揚的唱腔、馬連良瀟灑的念白身段、麒麟童周信芳生動的做表。此外他身上自然流露出的一股京劇演員的精氣神，扮起關公來，威武肅然又有血性。再加上「天秤座」的他，又有明顯的處事力求公平正義，

老爺戲是京劇藝術中十分獨特的一道風景，演出時有許多禁忌，如扮關公演員於右頰點痣表示扮神靈。

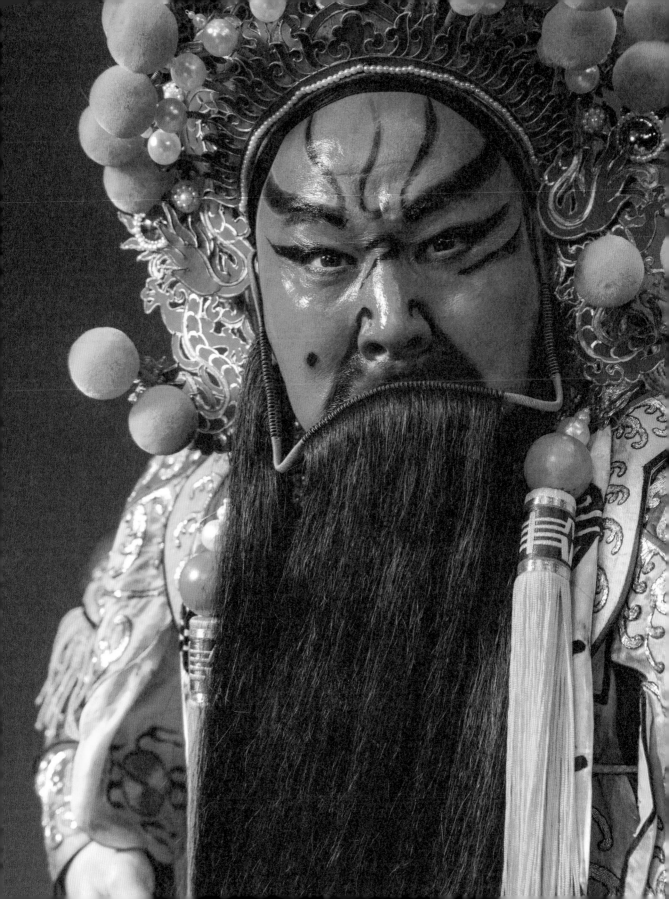

自我犧牲的星座傾向，使他在扮演關公時，更能貼近關公心境。

　　唐文華有豐富的演出老爺戲經驗。他自二十來歲跟隨胡少安老師習藝，便開始應老師要求挑戰關公戲。當年在老師調教下，推《單刀赴會》《曹操逼宮》雙齣，上半場演關公，中場休息一下子後，緊接著於下半場演漢獻帝，一個晚上的表演，綻放強大的藝術能量。近年他曾在二〇〇六年劇團「禁戲匯演」，演過《關公升天》（走麥城）；二〇〇七年兩廳院二十週年慶，應邀演出《關公走麥城》；二〇一一年「唐文華五十專場」，在《群借華》一趄三，第三段《華容道》飾關羽。

　　唐文華累積了五十年傳統戲曲厚實底功，有能力演出關公「過關斬將」千里走單騎的忠、「水淹七軍」威震華夏的勇、也能理解關公「華容道放走曹操」的義。誠如王安祈所說，「唐文華的紅生關公戲在當前的台灣劇壇幾乎獨一無二。」

　　《關公在劇場》從關公過五關斬六將、千里尋兒、單刀赴會、走麥城、歸天，到青石山捉妖，完整呈現關公由盛而衰由人成神過程。既要表現關公威嚴，也要表現其因自傲失敗，寧敗不屈的英雄氣概與內心層次，再加上該劇以數位多媒體科技製作手法呈現傳統戲曲的精髓與氛圍，是一齣相當高難度的實驗京劇。所幸唐文華從藝五十年，他可以演傳統，亦能接受實驗、後設的現代劇場表演觀念。該劇二〇一六年赴香港文化中心演出時，高齡九十歲的粵劇表演藝術家白雪仙女士，特別帶許多二代三代弟子來捧場，觀看唐文華的演出，由此足證唐文華是少數能駕馭老爺戲的名家，才得以吸引已經很少出來看戲的紅伶願意進劇場欣賞其表演魅力。

《關公在劇場》運用多媒體投影技術，讓關公披著戰甲，多了幾分科技感。

（一）兩大段獨白全劇焦點所在

演出這齣戲之前，唐文華加強剖析關公的心理狀態，以期更細緻更精準表述關公的真情實意。劇中有兩大段獨白，是全劇焦點所在。

第一段重點獨白是：關老爺大意失荊州，退守麥城，在內無糧草，外無救兵情況下，突圍而出。走至北山小徑，突然一陣馬嘶聲起，赤兔馬陷了下去。原來東吳早就挖下七十二道陷馬坑，而關公那日行千里、夜行八百、經歷過無數大小陣仗，踩踏起多少三國煙塵的赤兔馬，竟陷了下去──就在赤兔馬陷下前，關老爺心中在想什麼？王安祈為這段內心戲編寫長達七百字的獨白，唐文華以快而不亂的實力，一氣呵成念出來：

「想當年赤壁之戰，火燒戰船，曹操八十三萬人馬，只餘一十八騎殘兵敗將，一路退敗行來，敗至在這華容道。華容道，那山間小徑，一如關某今日、北山小徑。那時曹操四下觀望，仰天而笑：

『老夫笑那諸葛亮見識短淺，不會用兵，若在此地埋伏一路人馬，老夫一命休矣！』

剎時一陣金鼓雷鳴，那是某家關字旗號迎風招展，嚇得那一十八騎如鳥獸驚飛，眼見曹操鱉魚吞鉤，只要關某青龍偃月揮上一揮，定似山中打虎、浪裡除蛟，焉有活路？只是那時，關某竟憶起曹營舊情。並非是上馬金、下馬銀、錦袍美女，卻是他一片敬英雄、惜將才之心。曹操待我，堪稱仁至，某對曹操，自當義盡。當下，當下擺開一字長蛇大陣，將他放走。一念之差才有今日北山小徑，雪夜獨行。惜乎啊惜乎！惜乎關某⋯⋯惜乎曹操一世之雄，渡江南來之時，立在船頭，眼看功業將成，真個是威震寰宇、不可一世。那時他回首前塵、意氣

《關公在劇場》再次為京劇創新走出一條
新路。

風發：『月明星稀，烏鵲南飛。』好個氣吞八荒的曹操，好個縱橫四海的曹操！卻因傲視天下、不聽人言，才有火燒戰船之敗。如今關某也因傲視天下、不聽人言，竟落得夜走北山小徑，如同當年華容小道。只是華容道上，那曹操遇著的是俺關某，今日這北山小徑，關某遇著的卻是那東吳鼠輩。看雪花紛飛，煙塵瀰漫，事到如今，關某心中只有三聲浩嘆：

這一不該，恥與馬超、黃忠並列五虎上將，散了軍心。

二不該，拒與東吳聯姻。言道「關某虎女，豈配犬子」，這才激怒孫權，聯曹滅蜀。

這三不該，不該小看陸遜，藐視東吳，中了白衣渡江之計。

如今戰敗事小，失了荊州，大哥霸業難成。關某愧對大哥，愧對蜀漢，愧對當年桃園結義「上報國家、下安黎民」之誓言。蒼天哪蒼天，蒼天若助三分力，扭轉漢室一戰成！」

這一大段獨白先寫關公反思自己與曹操之間的錯綜複雜關係，當年鎮守華容道放走曹操，是為報曹操恩情才這麼做；後寫關公敗走麥城後，對於自身的狂傲自大作出「三不該」的懺悔。整段獨白點出兩個重點：一，關老爺當年放走曹操，全因一念之仁，符合傳統關公戲不演老爺性格缺陷。二，重塑老爺神聖形象：因剛愎自用犯錯，從省悟中救贖，進而重生成神。

唐文華念這段獨白時，口吻來去關老爺與曹操之間：本來是以關老爺身分念出想當年赤壁之戰的種種回憶，當念到曹操笑諸葛亮見識短淺時，要改學曹操口吻，念出「老夫笑那諸葛亮見識短淺，不會用兵，若在此地埋伏一路人馬，老夫一命休矣」這句話，之後再回到關老爺回憶的口吻；念到「月明星稀，烏鵲南飛」時，又要模仿曹操唱腔，唱完這句話，再回復關老爺口氣。

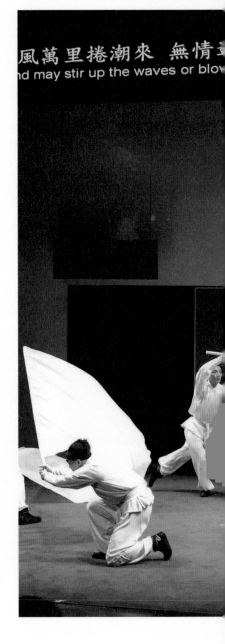

《關公在劇場》安排說書人解說老爺戲的各種禁忌。

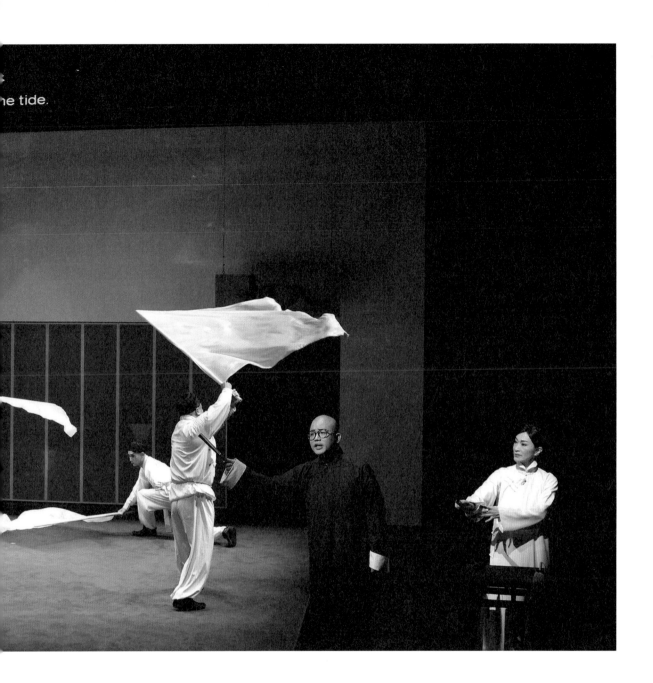

第二段重點獨白是，走到窮途末路的關老爺看著神駒陷入馬坑被活捉，無論怎麼奮力跳躍都衝不上來，內心悲痛之餘，對這人生最好的伙伴，說出心底真情話：

　　「赤兔馬呀、赤兔追風千里駒！當年曹操將汝贈與關某，過五關斬六將，刀劈秦琪黃河渡口，千里尋兄，建功立業，你是何等的威風，何等的煞氣，關某與你生死與共啊，如今這小小陷馬坑，豈奈你何？」

　　「你、你、你不要害怕。隨定關某，殺！殺！殺出重圍！」

　　這一段內心戲，是其他關公戲沒有過的劇情，唐文華必須在程式化的表演形式中，不著痕跡傳遞出細膩的感情。他伸出顫抖的手，好像赤兔馬就在眼前，柔情地撫摸牠，以悲涼的豪情泣訴，「一個小小陷馬坑，能奈你赤兔馬如何」，以臨死不屈的氣概悲歌，「赤兔馬你不要害怕，隨我殺出重圍吧！」

　　為了表現赤兔馬陷馬坑屢起不來的悲愴，伴奏樂隊配上嗩吶樂音，更顯牠的可憐處境。唐文華隨著馬嘶聲，與馬僮一起表演陷入馬坑的翻身趟馬身段，踩著厚底靴的他展現功底，劈開雙腿，幾次跳起蹲下、蹲下跳起，表演關羽隨著赤兔躍陷坑，最終在長鉤套索下，關羽和赤兔馬被擒，十分慘烈。

　　這一場戲，唐文華先念白，再表演，再念白，再表演，本來就很不容易，再加上關公一身行頭，尤其偃月刀很重，需要相當大的體力才能勝任，一般人若沒有足夠的體能，無法適時調氣息，是扛不住這段表演的。

　　唐文華指出，一般「過五關斬六將」「關公單刀赴會」這種跟關公有關的英雄事蹟戲最好演，表演重點在演出關公的威、關公的穩，以及關公的盛氣。內心獨白戲不好演，尤其老爺戲的唱唸不是老生追求的那種湖廣音的味道，也不是武生那

說書人同時串演折子中的角色。

134

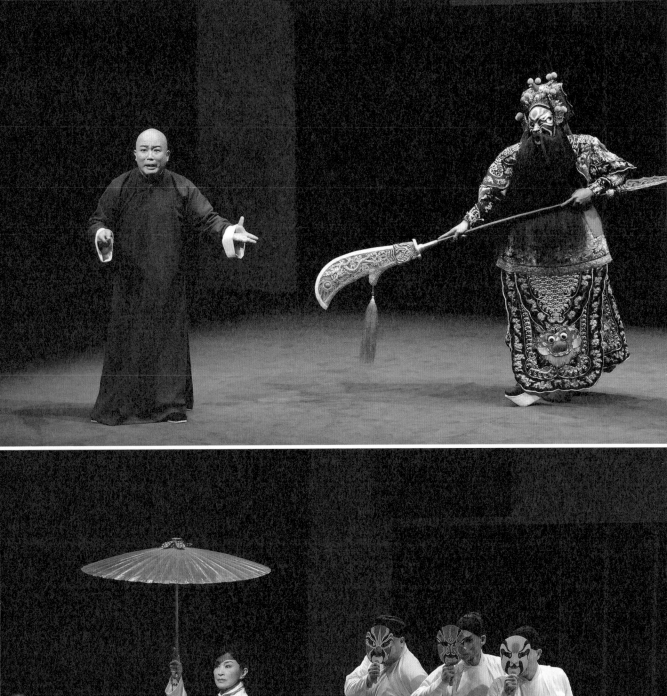
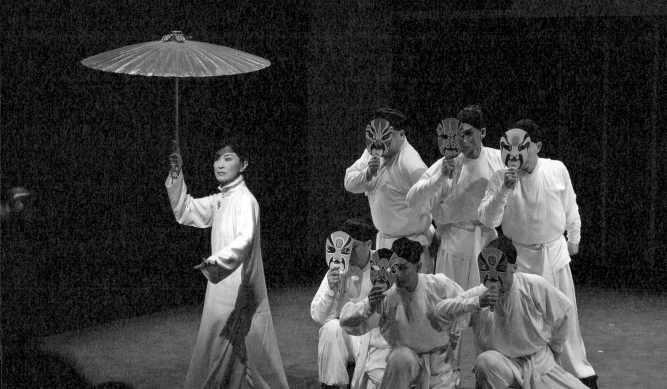

種高亢挺拔的唸法，而是介於生和淨之間。唐文華說，「關公的聲音要有一定的能量，不能太寬也不能太粗，必須在剛強中有穿透性、爆炸性，才能表現關老爺威武莊嚴的氣概，反之會顯輕浮。」唸法上要由慢而快，快而不亂；趟馬的工架，與馬僮相互配合的身段，要在剛與柔、動與靜、輕與重之間，做到形態與神韻的結合，才能表現人物的沉穩與威勇。

（二）關公自刎超難演

　　除了以上這兩大段超難演的獨白戲，第三難演的是赤兔馬陷馬坑後，「關公自刎」。

　　梨園行尊稱關公為「老爺」，「敗走麥城」是關公一生最大恥辱，一般戲班基於對關公的敬仰，多不敢演此劇。傳說演關聖歸天的《走麥城》，褻瀆神明，輕者主演會招厄運、重者戲班子會散了，皆被視為不祥。唐文華坦然化解演老爺升天戲的心理壓力，「人生起起伏伏，是有很多原因造成的。我們的心靠自己調適，如果你往好的地方去看，那就是正能量；如果只看事情的缺憾，那就是負能量。演老爺升天走霉運是一種附會的說法，我不迷信，但會以更謹慎的心情排演。事實上《走麥城》是一齣具有強大能量的好戲，觀眾看到關公尊神這一幕通常會很不捨，流下眼淚。」

　　唐文華說明，「關公自刎」這場戲是關老爺人生最後階段，工架一定要穩重，才壓得住台，諸如關公眼神及專用「兵器」青龍偃月刀拿法皆有一定的藝術形象。

　　關公有睜眼、微睜、瞇眼等幾種眼神。相傳關公睜眼代表要殺人，因此演關公時要全程半閉著眼睛演。唐文華學習侯永奎先生演法，雙眼微閉微睜，這樣有關公的丹鳳眼，眼神裡

關公橫刀夜走北山，狹長觀眾席似小徑，觀眾扮演追殺關公的東吳兵士。

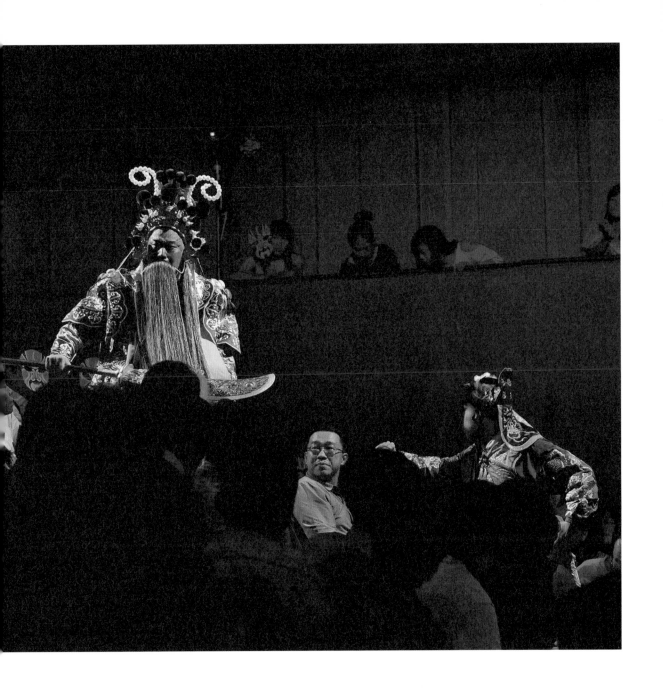

又飽含關公的威。青龍偃月刀是劇團後台神物，除了老爺本人之外，只有周倉能拿它耍它。平日在後台要用紅綢包裹，演出前焚香祭刀，這是出於禮敬的自然儀式，不是強迫禁忌。唐文華說明偃月刀本身的形狀像是上弦月，手提刀時要特別注意，「偃月刀刀片薄，重的是刀柄，橫著拿時，刀面向上，刀刃向前方，對著敵人。」

（三）快速從人格變神格

本來老爺戲不好演，無論體能、耐力，都要經過訓練，同時還要顧禁忌。唐文華九十分鐘要連演多段關公戲精華，「過五關斬六將」、「水淹七軍」、「敗走麥城」，還要配合現代劇場的舞台裝置，融入導演的創新思維，連換裝都要爭分奪秒。就在關公聽明白玉泉山老師父開示，得到「救贖」成神時，唐文華必須很快的換成大神服裝上場，亮相時要給人莊嚴肅穆之感，有力，但不能僵硬，他表示，「必須對關老爺一生作為、性格和心態，非常深入了解，才能在分秒之間從『人格』進入『神格』。」

在唐文華詮釋下的現代「關公」，扎實、厚重，有英雄氣度。他說，「本來演關公戲就要慎重，《關公在劇場》又融合實驗，後設的當代表演手法，那麼更要特別講究了，每一個表演的細節都要跟觀眾交流得非常清楚。」

三，關公戲無處不講究

「老爺戲」是京劇藝術中非常獨特的一道風景，演關公相當於演神尊，包括表演要領，演前及後台禁忌、嗓音、特殊造

關公趟馬的工架，與馬僮相互配合的身段，要做到形態與神韻的結合，表現人物的沉穩與威勇。

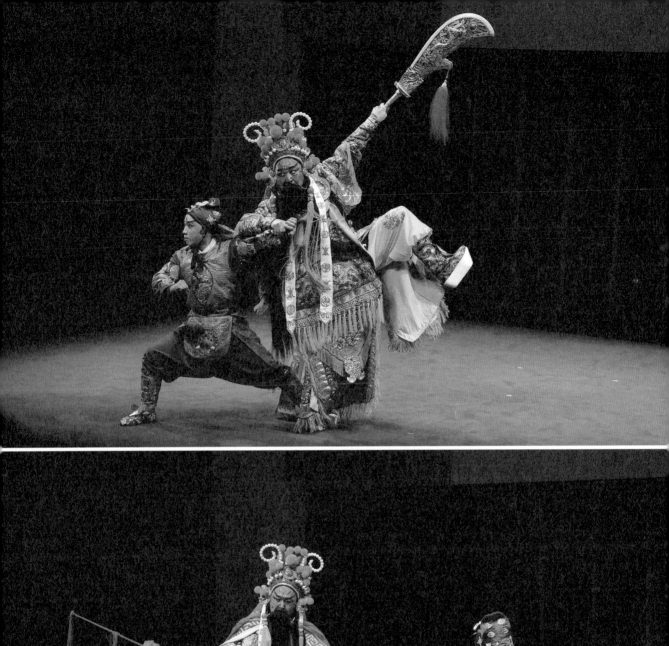
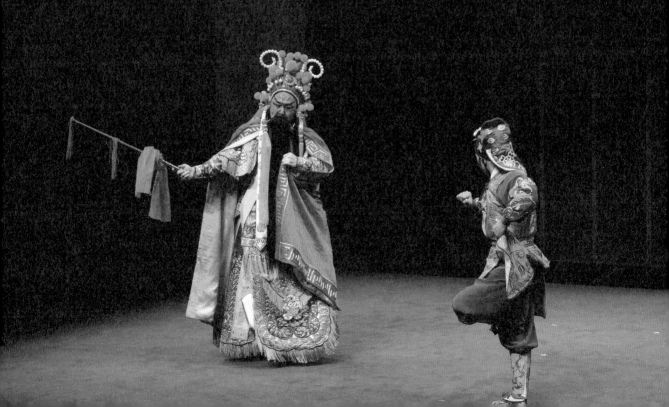

型及上妝油彩、臉上點黑痣等，有很多禁忌。

（一）右頰點痣表示扮神靈

相傳關公身高九尺，髯長二尺，面如重棗，唇若塗脂，丹鳳眼，臥蠶眉，相貌堂堂，威風凜凜。因此扮關公的演員首先外形上不能太瘦也不能太肥胖，不能太矮也不好太高大；造型上，扮妝開臉要用紅得發亮的油彩，臉譜的勾勒除了紅面、黑髯、前額烙印，會在右頰點上黑痣，稱做「破相」，表示自己是演出者，而非真的關公，絕無褻瀆神明之意。

關公的鮮明形象還有身穿綠袍，頭戴夫子盔，手持青龍偃月刀，坐騎赤兔千里馬。氣質上，由水淹七軍威震華夏到英雄末路敗走麥城，要一直保持關公兼具將才霸氣及儒將風度的氣勢，此外在走向末路時，要多一股悲涼之情，增加藝術感染力。除了外在，內在氣度亦很重要。唐文華強調：「關公是正神，演員一言一行，舉手投足，都要向關公看齊。」

（二）盔頭放符紙祈求平安

演關公戲有一系列的禁忌及儀式要遵循。如已知飾演關公的演員在演出前要淨身、不吃蔥薑大蒜，拜過關帝廟，迎回神符，演出時再把神符折疊好，小心放進盔頭裡，頂在頭上，表示敬畏老爺神威，不敢褻瀆神靈，同時祈求關老爺，保佑演出成功。演出當天，劇團會先點一柱香祈求演出順利。主演進了後台，虔誠肅穆、正心誠意叩拜關公後，開始化粧，抹上第一筆紅，就禁止妄語，此刻我就是老爺，老爺就是我，其他人看到飾演關公的演員上妝後也不能任意上前交談。演出結束後，

漢字投影時而完整顯現，時而拆解漢字部首，搭配巴哈的夏康舞曲配樂，補足關公的心境和情緒，非常動人。

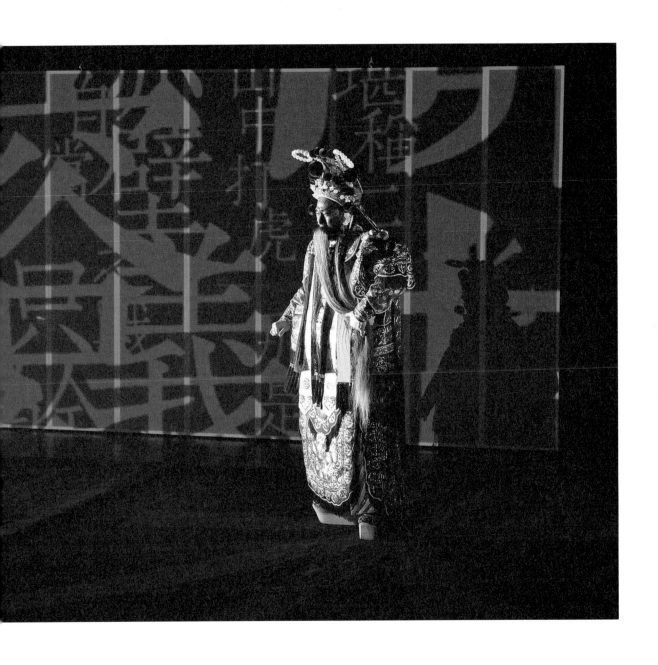

主演用黃紙把關公臉抹掉，才能到台前謝幕。每一個舉止都要十分謹慎小心。

二〇〇六年國光演《關公升天》（《走麥城》），劇團特別在演出前赴行天宮上香，祈求關公神靈庇祐演出順利，虔誠期望藉此展現關公忠勇精神。二〇一六年《關公在劇場》開排前夕，劇組一樣特地前往行天宮上香，跟關老爺報備，祈求排練演出過程一切順利平安！

老爺戲極具魅力，尤其《關公升天》是紅生戲中份量最重的一齣，劇情悲壯淒美，令人感慨，十分有戲劇性，據說從前戲班若發不出薪水時多會貼演這戲，因為上座率很好，總能把劇場坐得無一虛席，自然就有錢發員工薪餉了。

隨著時移世易，現代表演關公戲或許並不完全遵循舊時那樣的規矩，但是對唐文華這種飾演關公專業戶的演員來說，還是在演前恭敬誠意地潛心焚香頂禮，做足準備，尊重這些禁忌及儀式，而亦正因為有這些約束及儀式，反而突顯了關老爺從人成神的特性。

四，關公在數碼影像中問天

《關公在劇場》以「新編實驗」為名，編劇上突破思考，把關公還原為普通、有性格缺點的人，在舞台視覺上以創新的數位科技為傳統戲曲增添現代實驗感。二者相輔相成下，不只做到外在形式上跨界交融，也在藝術本質上有所突破，讓觀眾不只欣賞到傳統戲曲美學，在數碼影像裡也不自覺投入情感。

例如第一折戲「流不盡英雄血」，演員出場亮相前，舞台上先出現一段動畫，是一個只有戲服和身段，如巨人般的大關公。這樣直接進入戲劇情境的明顯設計，打破傳統京劇「自

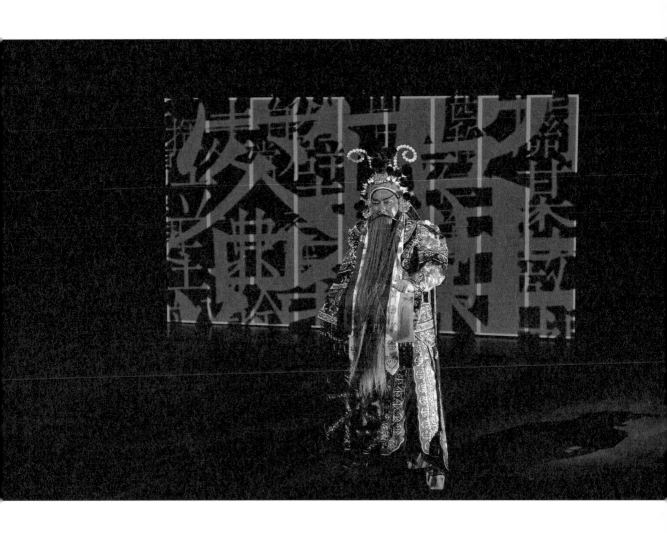

實驗美學讓傳統戲劇擁有新的生命力。

報家門」程式，卻真實反映我們潛意識對「關公」的信賴情感——我們心目中的關公就是一個通天徹地，無所不能的關公啊，不管我們生活中發生什麼事，少了什麼、欠了什麼，不知道什麼，我們都會想到關公，相信關公會告訴我們、指點我們、幫我們補上。因此，當唐文華飾演的關公隨後亮相，唱起「大江東去，浪千疊，趁西風，駕著小舟一葉」，坐在台下的我們早已做好準備，等著好戲登場，等著聽他對我們說關羽這位猛將的故事。

第三折戲「麥城歸天」，當關公敗走麥城，在北山小徑直抒胸臆時，大量文字錯落投影在舞台布幕、地板、關公身上。壯觀而紛亂的視覺效果，猶如關公內心悲壯紊亂，觀眾看到關公在數碼影像中感慨問天，同感蒼涼。

又如楔子二「江水無情、江濤起落」這段戲，說書人說關老爺水淹七軍，威震華夏，攀上功業頂點，竟心高氣傲沒把陸遜放在眼裡，連劉備封「關張趙馬黃」為五虎上將，關老爺還嫌馬超、黃忠不夠格兒時，布幕投影出關公一雙大眼睛，好像後悔過去不該恥與馬超黃忠並列五虎上將，散了軍心；不該小看陸遜，藐視東吳，中了白衣渡江之計！

其實為轉化傳統戲曲的經典內涵，國光一直以來相當重視與科技的跨界結合。劇團於二〇一四年與科技部合作《跨界創作‧藝術活水—文化展演鏈結科技計畫》，以「小劇場‧大夢想」的《賣鬼狂想》及藝術親子劇《京星密碼》為載體，將高科技融入戲曲藝術，蛻變出新時代劇場風貌。另外也開發「演員身段培訓自動化教學系統」，將表演動作，精準對應到一比一繪製的3D模型上，套用至教學系統，讓學習者可以依照需求進行近距離的觀摩與欣賞。以及設計「RFID服裝道具管理系統」，透過讀取標籤編碼，建構出一套服裝道具管理與收藏流

唐文華是少數能駕馭關老爺這個角色的演員，榮獲王安祈老師形容其關公戲「在台灣劇壇獨一無二」。

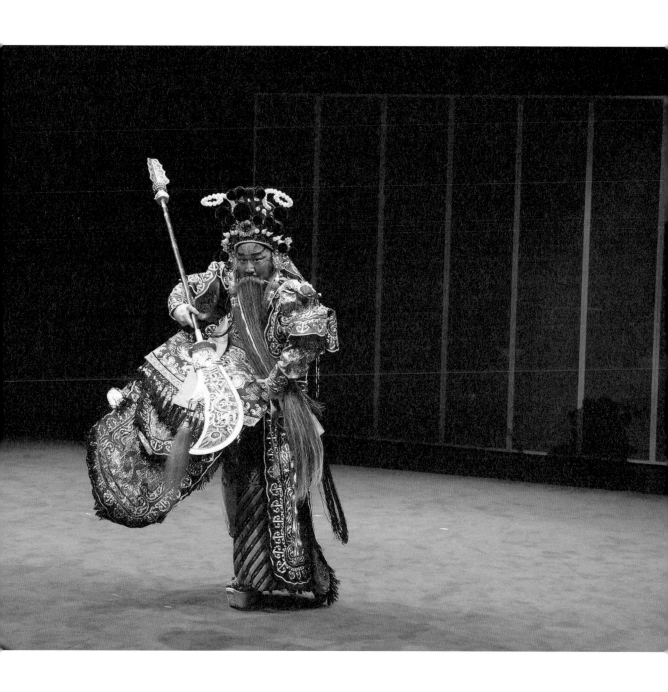

程。隨著5G時代來到，相信數位科技將更加地影響我們的生活模式與習慣，以及刺激傳統京劇的表演形式與創新。

「京劇表演沒有一成不變的戲路，不是走三步就三步，走五步就五步，藝術是活的。」唐文華看現代實驗戲曲認為，數位科技、創新編排手法豐富傳統戲曲內涵，導致傳統一直在變。「戲是演給每個觀眾看，演出時會跟着當下戲氛及觀眾回饋的情感走，每一場演出的戲感都不一樣，這是藝術活化所在。」

例如《關公在劇場》有一幕戲是關公在月黑風高時，夜走北山小徑。表演時，關公橫刀，從觀眾席後面依著階梯走向舞台、然後走上台，同時觀眾被指示舉起拿在手上的臉譜面具罩在臉上，只露出眼睛，變身東吳伏兵。

狹小的觀眾席走道就像一條狹小不平的山路，關公走在觀眾席，就像走入兩旁是蘆葦枯草的山路小徑；劇場燈暗，更顯得這條山路，陰森淒慘；化身東吳伏兵的觀眾暗中窺視關公動靜，像是緊盯著天神般的關老爺，只要關羽向前走一步，上千道目光緊隨在後，卻無一人敢輕舉妄動。關羽這一路沒有發現敵人的蹤影，在平靜中前進著，走了好一陣子，（關羽上了舞台）才突然從山路兩旁發出一陣驚人喊殺聲。

唐文華說，現代京劇講故事的方法不同傳統戲曲，戲曲演員突破傳統一桌二椅表演形式，與觀眾如此接近可直接接收到觀眾對作品的迴響。雖然京劇藝術一直在唱腔、服裝、音樂乃至整體的舞台呈現創新，但這些新意與實驗無法取代傳統戲曲表演手段，如鑼鼓、工架這些精髓，整體的戲感和人物詮釋更是重要。

他強調，藝術沒有絕對的對錯，只有好不好聽、好不好看，不管怎樣的表演方式，只要可以令觀眾賞心悅目的表演，

即是好的表演。即便我們這一代的年輕人因藝文節目選擇多，或許觀看京劇的頻率比不上看電影、K歌，但京劇是很精緻的表演藝術，藉由無聲不歌，無動不舞，展現了其他表演無法創造的豐富的審美意趣。

《關公在劇場》演出紀錄

2016年	8月26至28日	淡水雲門劇場首演
	11月24至27日	香港臺灣月　香港文化中心小劇場
2017年	9月16、17日	香港文化中心大劇院
	12月30、31日	台灣戲曲中心大表演廳

孝莊與多爾袞

chapter 5

第五章

拋開流派
探清宮祕史

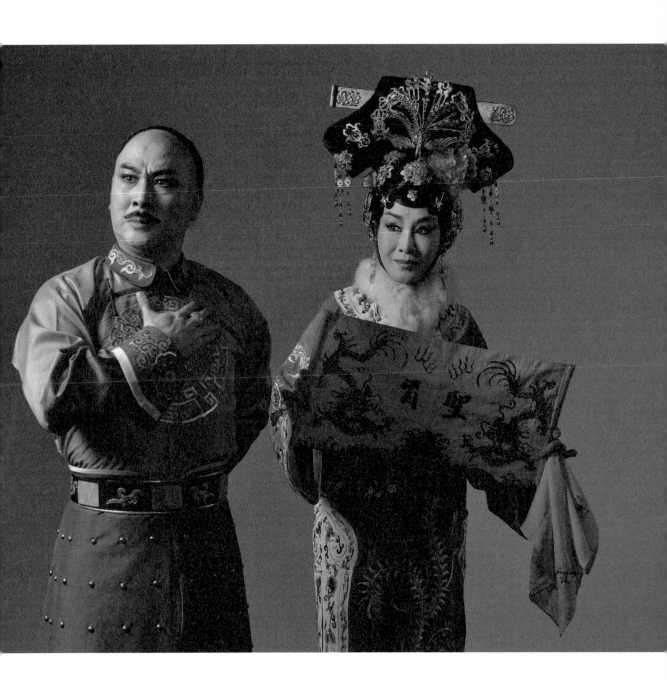

《孝莊與多爾袞》從野史題材深刻探討宮
廷政治與情愫的糾葛。

一，從通俗題材挖掘深刻人性

二〇一六年，國光劇團應台中國家歌劇院開幕季邀請，共同製作推出清宮大戲《孝莊與多爾袞》。

孝莊與多爾袞的故事，在以清朝歷史人物為主要角色的戲劇作品中，重心多放在兩人政治上的交集。孝莊在皇太極猝逝後，面臨嚴峻殘酷的皇權之爭，幸在多爾袞支持下，順利讓自己孩子福臨繼承皇位，是為順治。

然而「孝莊太后下嫁多爾袞」的故事卻是更令後人好奇的清史疑案。據野史傳，孝莊（大玉兒）與多爾袞兩人為青梅竹馬，但多爾袞在父親努爾哈赤去世後，母親阿巴亥被迫殉葬，本來可望坐上的皇位及初戀大玉兒都被兄長皇太極奪走、娶走。皇太極死後，多爾袞本有機會爭取帝位，但他為大玉兒放棄、轉而支持順治，並在大破山海關後，迎大玉兒母子進京。就在他以為定鼎中原了，向大玉兒告白可以永結同心了，未料被冷冷拒絕。就在此時，多爾袞妻死弟亡，失落的他在靈堂暴怒，羞憤命人把靈堂改喜堂，要強娶大玉兒孝莊太后。

多爾袞最後究竟有沒有娶到大玉兒，有很多種說法，有人認為在當時滿洲風俗來說很正常，也有人認為那只是一場權色交易罷了，但不管怎樣，這個題材在京劇中難得一見。兩廳院一九九七年十周年慶曾推出講述此劇情的《秀色江山》，國光曾支援演出，全劇搬演了這段可歌可泣的愛情，最終以政局化干戈為玉帛做結。

寒來暑往二十年後，國光在王安祈、林建華聯合編劇下，將這段懸案另闢新徑，深度挖掘當事人的性格、面對事業感情的選擇與掙扎，尤其是一般評價大玉兒孝莊太皇太后為清初傑出女政治家，視多爾袞為驕傲憤怒、悲哀無奈的攝政王，本劇

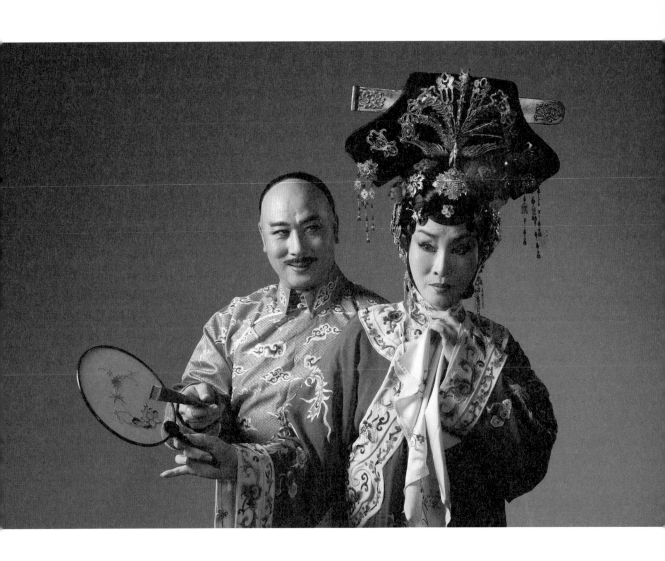

孝莊與多爾袞沒有太多選擇的情愛，給觀
眾極大的推敲空間。

更有興趣探問的是，一表人才、英雄豪壯的多爾袞，有能力有戰功，但在死後卻遭順治清算，墓被掘、屍被鞭、骨被斬，那麼多爾袞您傷痕累累的一生，到底是敗給命運？敗給政治現實？還是敗給愛情？如國光團長張育華揭示，《孝莊與多爾袞》將文學與劇場表演藝術兼容一爐，再創京劇新美學外，「更展現了劇團對當代台灣人文思考的飛越」。

《孝莊與多爾袞》別出心裁的編劇手法首推以「弓」與「鷹」，做為貫串／隱喻全劇的兩大意象。

意象的提煉向來是國光擅長的創作手法之一，如《金鎖記》的金鎖與鏡子，《孟小冬》的梧桐，《百年戲樓》的繡鞋，《水袖與胭脂》懸吊在空中的戲服，《十八羅漢圖》的書畫，《夢紅樓・乾隆與和珅》的多寶格，都是令人印象深刻的例子。

「弓」與「鷹」是滿人生活中很重要的兩個物件。「弓」象徵權力與能量：奔馳草原、爭奪地盤靠弓、殺人得天下靠弓、以弓為媒介的「弓弦縊殺」是最高級的賜死儀式，阿巴亥就是被賜弓弦縊殺。「鷹」是備受崇敬的神物，象徵無畏及豪邁：飾演阿巴亥的程派青衣王耀星殉夫時就是用嗚咽悽惻的唱腔唱出鷹的詛咒；玉兒與多爾袞的初遇從論鷹開始，「養鷹馴鷹，必餓其三分、飽其三分，才為人所用」；多爾袞墜馬身亡，唱出「蒼鷹墜羽，零落自天」曲文。弓與鷹亦用來暗喻孝莊多爾袞兩人內在情感，多爾袞的「弓」幫大玉兒母子打出一片天下，大玉兒利用她的優勢「馴服」多爾袞。

本劇編創的新切點之二是，從多爾袞與孝莊的相處模式中，探討人在希望失望之間，是如何好好活下去的？

回顧多爾袞一生，他在第一次繼位之爭敗給皇太極又失去初戀，但他「意恭順、博信任、險中求生」，只「盼有朝一

《孝莊與多爾袞》以「弓」與「鷹」做為貫穿全劇的兩大意象。

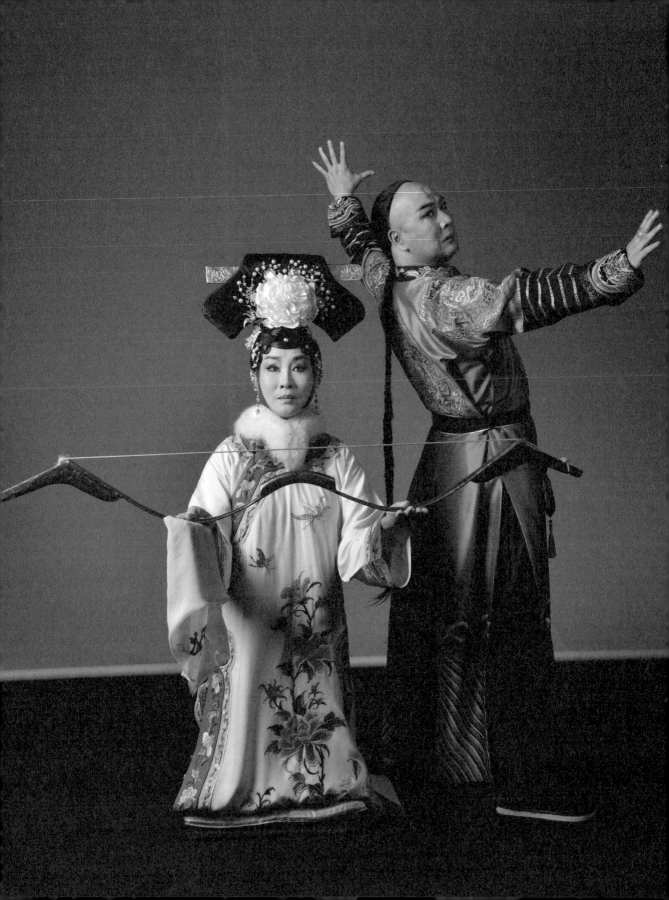

日，領兵出征」；當皇太極猝死，他第二次有望坐上大位，獲兩白旗擁戴，有強大軍力對抗姪兒豪格，然而他選擇愛情——成全大玉兒，擁立順治。雖然多爾袞世界有大玉兒，可惜大玉兒世界只有大清。多爾袞不但做不了皇帝、最終還得不到愛人，被心中永遠的大玉兒視為馴養、幫她奪取天下的蒼鷹！當多爾袞奔騰草原卻不幸墜馬殞命時，觀眾看了忍不住心疼這位鐵漢，他在生命最後會覺得這一生錯愛了嗎？委屈了嗎？ 認命了嗎？

《孝莊與多爾袞》亮點之三是，大展國光演員魅力。由唐文華主演多爾袞、魏海敏主演玉兒孝莊太后、溫宇航主演明朝降將洪承疇，呈現清宮戲人物格局與氣派。另安排新生代亮麗旦角林庭瑜與青年武生戴立吾分飾年輕時期的大玉兒與多爾袞，嗓音嘹亮的青年旦角黃詩雅反串娃娃生的少年順治，展現新生代演員演藝實力。

本劇創排導演李小平，復排導演王冠強、戴君芳。唱腔音樂由李超擔任設計，為符合角色人物在穩重中含著悲痛與愛戀，全劇沒有傳統京劇的慢板，而是以具有慢板優美但又不拖的唱腔，滿足現代觀眾的聽覺。並用音樂突顯劇中三個意象：代表力量的弓、代表靈魂的鷹，及代表精神的馬，整體營造大漠壯麗河山與宮廷幽怨氛圍，為全戲增添磅礡氣勢與情感內涵。舞台設計以孝莊從大漠進京城為脈絡，分為遼闊草原和宮廷殿宇兩區塊。

國光劇團二十五年來，不斷嘗試在才子佳人、歷史征戰、常民生活情感等題材之外注入當代意識，努力開拓京劇新面向，將傳統戲曲現代化，例如將張愛玲小說、王羲之字帖入戲，及《十八羅漢圖》以京劇為載體，論藝術虛實真偽。《孝莊與多爾袞》從弓承載的權力、鷹的豢養重生，譬喻男女主角

中生代青衣王耀星、武生戴立吾演出《孝莊與多爾袞》，大展國光演藝實力。

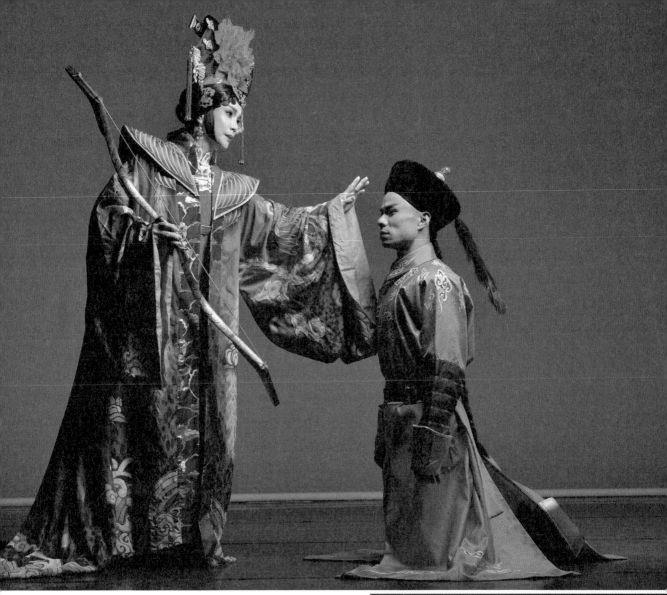

性格與命運；以「抒情」與「敘事」筆法召喚人性底蘊；結尾以「後設」觀點，由孝莊視角回顧自身定位與格局，是台灣道道地地原創的「新美學京劇」。

二，現代多爾袞驕狂又深情

《孝莊與多爾袞》人物包含三代，第一代努爾哈赤及妻子阿巴亥、第二代四子皇太極及十四子多爾袞、第三代福臨（順治皇帝）。劇中主角多爾袞從少年多爾袞、青年多爾袞、壯年多爾袞演到去世。唐文華指出，全劇戲分六場，觀眾看戲是一場一場地看，但是「每一場戲都經過了好多年，都有政治及愛情，演員要很清楚呈現不同時期多爾袞的性格轉折及對理想愛情的付出。」

唐文華舉例第三場戲「忍辱」說明：這場戲的多爾袞二十幾歲，但已遭逢父母雙亡、繼位之爭失敗、失去大玉兒等三重打擊。忍住悲傷之後，四處征戰立功。因此扮相上要配合年輕造型，光嘴巴，但因經歷過人生起伏，身型、念白、唱腔要比同齡人成熟，不過又因為此時還未拿到實質兵權，不能演得太狂太霸。直至多爾袞被封兩白旗旗主，奪回元朝傳國玉璽，成為讓大金改大清的大功臣後，才能演出多爾袞戰績彪炳、能幹英武的一面。

第四場戲「爭位」，演皇太極猝逝，繼位出現雜音。唐文華說，「這場戲的多爾袞近三十歲了，所以出場沾上鬍子，造型上顯得較為穩重。」表演上，多爾袞雖然猶記少年時父逝受辱情景，且十幾年來無不盼望坐上皇位，然終究還是擁戴福臨登基。「看起來要如願了，無奈再次落空，要把多爾袞心中存著悲憤又懷抱夢想自己能治理天下的心境演出來。」

林庭瑜、凌嘉臨等新生代參與演出，傳承台灣京劇發展的未來希望。

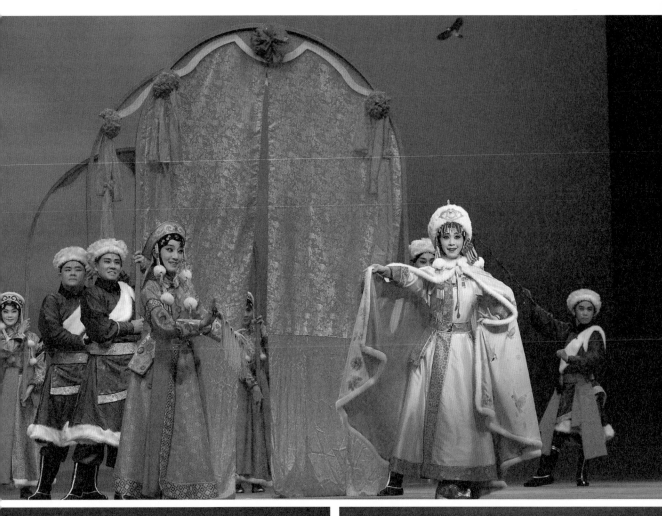

比起政治上的失去，多爾袞對大玉兒的愛情征途，一直在心疼與心痛之間前進，最終失去活下去的動力，策馬草原，一去不回。唐文華的細膩表演讓我們看到多爾袞發自內心，處處為大玉兒設想的那份心意，有心慢慢拉近兩人世界，奈何不斷受到傷害、受創不已。如第三場戲「忍辱」，當多爾袞知道皇太極派大玉兒勸降明朝洪承疇時，唐文華以又氣又心疼口吻說出，「怎會讓玉兒涉入此事？」「皇太極！你，好不丈夫也！」第四場戲「爭位」，當八旗兵各擁其主搶奪王位，唐文華本來還是一付不露聲色，觀察氣氛詭譎的形勢的表情，然大玉兒以未亡人身分哭幼子福臨時，唐文華眼神投向大玉兒，瞬間態度放軟，「某情願、擁立福臨、朝綱掌」。

　　第五場戲「斷虹」以後，更可見唐文華情感戲大爆發。

　　多爾袞原本治理漢人策略是「留頭不留髮，留髮不留頭」，但是一聽大玉兒講「天下尚未一統，何必為了幾根頭髮，失了人心」，唐文華本來胸懷寰宇的情技立刻降頻，改以柔聲說「好，依妳」；當多爾袞嗆聲「他們愈抵抗，我屠殺愈烈，正如蒼鷹撲食，誰敢抗拒」，一聽大玉兒說「你打來的野味，若是沾了漢人的血，我可吃不下⋯⋯」，唐文華強悍堅持的氣勢隨之軟化為「依妳，都依妳，我都依妳。」以上兩段對話皆讓觀眾感受到多爾袞對大玉兒的疼愛，然而在「大同」中還是有「小異」，唐文華用精彩的念白詮釋了多爾袞的一往情深，一句比一句痴。

　　又如多爾袞分派宮室，他安排皇上住東宮，安排大玉兒住西宮，安排自己住武英殿，他對大玉兒說「若有政事有難決之處，也好就近請教。」這幾句京白，唐文華說得男人味，讓觀眾感受到多爾袞的體貼，愛屋及烏，他的寬厚肩膀是可以任大玉兒依靠的。

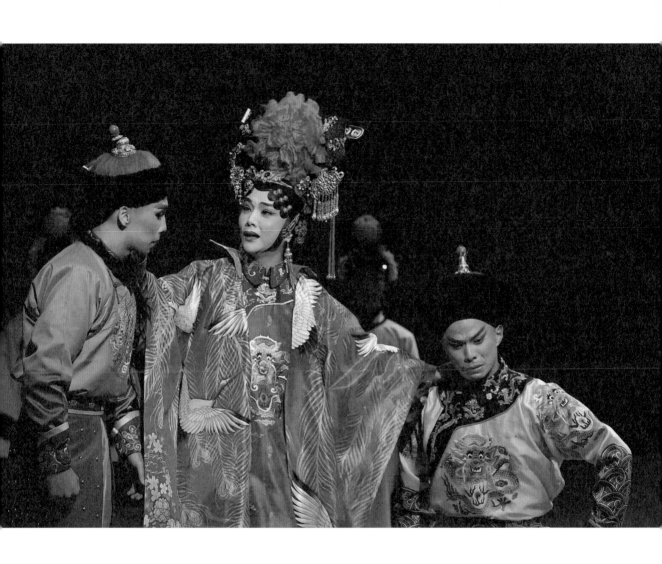

《孝莊與多爾袞》對於人物的刻畫，不以
大量唱段讓人物自剖心境，而是以事件
的延展來推動劇情的發展和人物的展現。

再如多爾袞邀大玉兒一起上斷虹橋商議國事。當蘇茉兒說太后身體不適，就讓她歇著吧，唐文華以威嚴口吻「嗯」了好長一聲，訓蘇茉兒「這有妳說話的份兒嗎」；知道皇上駕到來了，多爾袞說「本王與太后在此商議國政，請皇上在宮外候著吧」，唐文華這句京白說的十分霸氣，有任性味兒。「霸氣」表現多爾袞的凶橫，「任性味兒」是因為多爾袞很珍惜兩人在一起的時間，不准任何人打擾，否則一個臣子怎麼可能請皇上在宮外等！

雖然有心經營愛情，然而多爾袞一再被忽視，唐文華一層一層演出被傷害的純愛。

當兩人走上橋，唐文華自然伸出手臂給大玉兒扶靠，以此傳達愛意，可是大玉兒想了一下，才將手放上，這時他大膽告白，「想我這戎馬半生，心裡最牽掛的，可就是妳呀！」唐文華分析這句念白，「多爾袞在出生入死多年後，好不容易有時間相聚，終於再也壓抑不住自己的情感了，這句話是多爾袞感情上的重大突破，演員必須要能傳達出埋藏多年的情感在掙脫壓力後，散發出來的癡情。」

唐文華說，劇本不會標出念白語氣的輕或重，需要演員理解人物狀態後，再琢磨字句之間輕重，給予加強或弱化。「這句念白感情很重，但輕輕說出即可。」當多爾袞走上橋，轉過身伸出手臂接扶大玉兒，輕柔說出這句心底話時，感覺好似連老天爺也在為多爾袞製造浪漫，培養感情的機會。唐文華演出時，魏海敏用袖子輕輕碰了他一下，「我演起來很有感覺，相信觀眾看了也會很有感覺。」

多爾袞真心關心對方，主動示情，不幸還是被無情拒絕了。大玉兒對他說「如今既已住進紫禁城，一切可得重新來過。過去的恩恩怨怨，就讓他過去吧」，唐文華表情生變，揪

唐文華跨行當借重生和淨之間呈現多爾袞這個悲劇英雄。

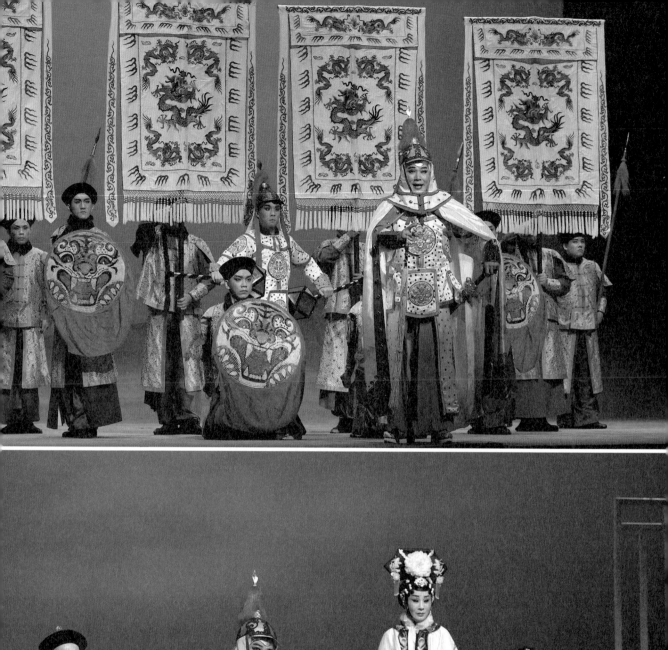
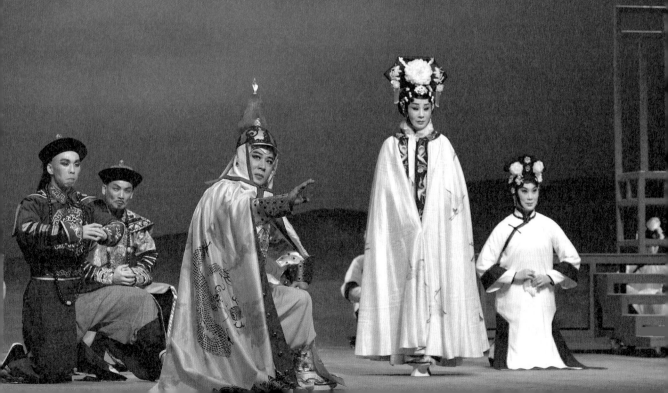

心道：「你如今還要我重來一遍？你可知我……」，欲言卻止，真是傷心得說不下去了。唐文華說，《孝莊與多爾袞》的欣賞重點之一是「念白」，「有時念得滿，有時留一點餘地，這樣才有層有次有情感，再輔以細微的表演動作就很動人了。」

《孝莊與多爾袞》全長兩個多小時，每一場戲的表演亮點皆不同，尤其第五六場戲的情緒轉折大且層次豐富。多爾袞不同時期的武勇才幹、一廂柔情，因為造化弄人，難以捉摸的無奈與遺憾，都被唐文華演出來了。

三，從流派文武老生到新派表演藝術家

流派藝術是京劇發展過程中很重要的部分。一代代的表演名家根據自己唱念藝術上的特點，在舞台演出中表現了多種不同特徵的個性與風格。以鬚生行當來說，由於表演藝術家們的激烈競爭，產生了百家爭鳴的各種流派，例如余叔岩的余派、馬連良的馬派、譚鑫培的譚派、周信芳的麒派、高慶奎的高派等，被視為老生流派藝術至高境界，不但深深影響後學者學習、模仿，亦是劇迷朋友陶醉戲曲藝術的核心誘因之一。

據王德威院士評，唐文華自坐科、師承胡少安，後逐漸發展出自己的風格，有馬派的風度作表、高派的高亢唱腔，能唱多個流派的代表劇目，是個不被流派拘束，不會墨守成規的戲曲表演藝術家，求諸兩岸鬚生，絕對名列前茅。

綜觀唐文華坐科期間博學文武老生應工基本功，並以海綿吸滿水般的學習態度拜師，再透過唱片、錄音、影像等間接的資料，吸收悟化前輩藝術養分。在學戲不限派別，全面性學習各家戲路前提下，成就了他今日戲路寬廣，能唱更能演，可勝任任何角色的實力。

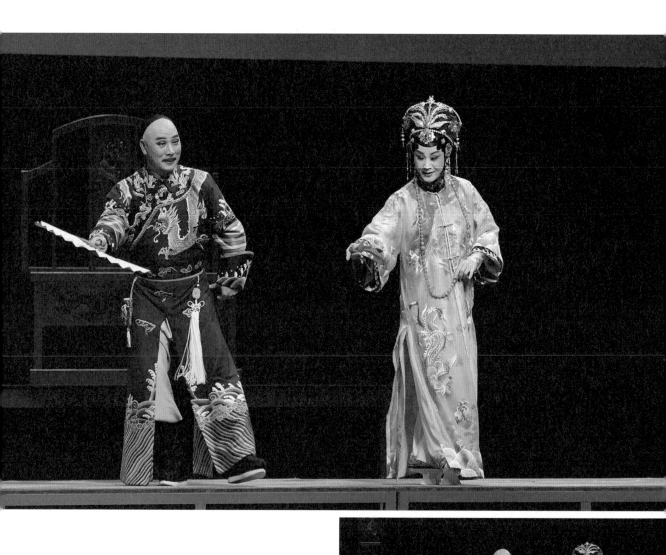

魏海敏、唐文華以精湛演技,讓觀眾欣賞
新京劇藝術層次。

（一）對「流派」的看法

　　唐文華指出，「流派」是前輩藝術家經過幾十年的藝術實踐，提煉而出的藝術精華，由支持他的專家戲迷賦予的榮譽。「流派就像保護傘，按照流派演出是最安全的表演方式。」

　　然而唐文華認為，舉凡人都有優缺點，藝術表現亦然，後人若一味照單全學流派藝術，可能學到前輩的長處，也可能暴露自己的短處，何況再怎麼學習，學得多麼像，還是老前輩個人的風格，不是自己的特色，更不理想的發展後果是，設若學到完全神似程度，或許反而阻滯藝術發展的可能性，再難深刻探觸觀眾情感。「至今有誰超過大師了？沒有突破，沒有超越，不敢挑戰，作品怎麼可能好看？」

　　唐文華表示，當代戲曲演員「不能為了流派而流派」，科班生應先把行當功法掌握得精湛熟練，累積相當程度後，再來學習流派。「前輩不是一開始登台表演就說他是那個流派，他是什麼戲都演，演到後來的『結晶品』被大家認可了，才成為一派宗師。」而學習流派的最好方法是，什麼派別都要學，當一名演員會很多流派才有了綜合戲曲能量，才能豐富表演底蘊，隨時依人物特色放不同派別風格進去，靈活將流派化用在老戲及新戲的表演藝術上。

（二）基本功紮實靈活出入流派

　　據此見解，唐文華唱傳統經典戲，在尊重遵照流派前提下，每齣戲每個角色的唱腔表演皆不盡相同，如《斬黃袍》是高慶奎高派代表作，講趙匡胤怒斬對他情深義重的鄭恩，鄭妻陶三春領兵為夫報仇，趙匡胤脫下黃袍，讓她斬衣洩憤。唐文

《孝莊與多爾袞》每一場戲的表演亮點皆呈現出兼容文學與劇場表演藝術的新美學。

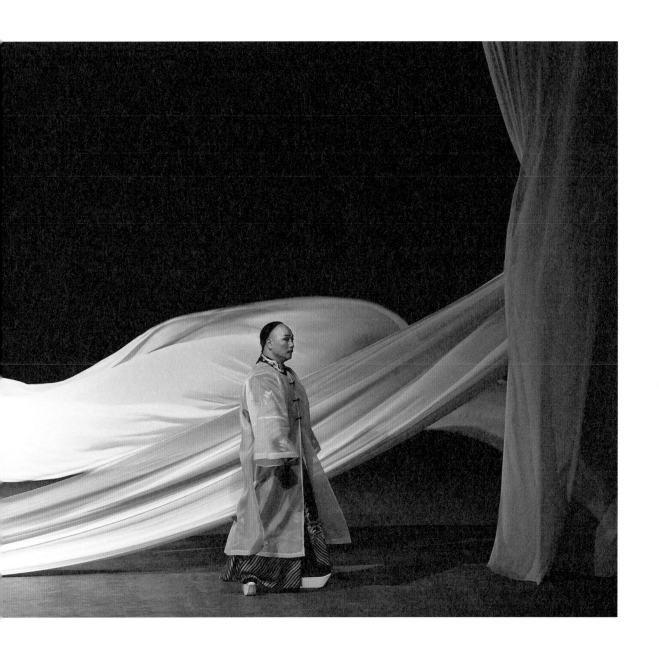

華表演時發揮高派嗓音激昂清亮特色，大氣抒發人物感情，唱出趙匡胤的能屈能伸，達到聲情並茂的藝術效果。《斬經堂》演漢代吳漢奉母命殺溫婉善良妻子的故事，是周信芳麒派拿手戲。唐文華以寬厚的嗓音，強烈的情感，生動詮釋吳漢難違母命又難捨愛妻，左右為難的心境。

又如同樣是表演「諸葛亮」，但《臥龍弔孝》裡的諸葛亮與《借東風》裡的諸葛亮，二者詮釋法大不相同。《臥龍弔孝》的重點劇情在諸葛亮哭靈周瑜，這戲是言菊朋言派扛鼎之作，唐文華表演時用言派委婉跌宕的唱腔風格，演唱諸葛亮內心情感的起伏變化，聽起來好像是傷心失去一個知音，實則是少了一個對手；《借東風》描述諸葛亮信心十足地做法借東風，是馬派藝術風格的典型代表作，唐文華表演時運用馬派明快、灑脫的演唱法，刻畫諸葛亮的胸有成竹。

因為具備豐富表演底蘊，唐文華能夠在一個公演檔期，連著主演多齣表演藝術風格差距很大的戲，如二〇〇六年的「禁戲匯演」，他在三天檔期連演《斬經堂》、《關公升天》、《讓徐州》三齣戲；亦能在一場戲裡挑戰多個性格特點不同、表演風格迥異的人物，如《雪弟恨》一趕四、《群英會·借東風·華容道》一趕三、《龍鳳呈祥》一趕二，這些演出不只展現藝兼多派的才能，還要有不落窠臼的表演方式，讓觀眾對人物留下深刻印象。

正因為有紮實基本功，及抱持什麼派別的戲都學的態度，唐文華除了對京劇老生十大流派了解得非常清楚，亦有更多機會展現其多方面藝術才華。例如二〇一〇年他在《鎖麟囊選段春秋亭》反串薛湘靈，用程（硯秋）派青衣表現唱功，自由出入流派的他讓表演更有血有肉，人物形象更意趣鮮明，又因為突破演出尺度，演出時多了看點，讓觀眾有耳目一新之感。

新編劇十分考驗京劇演員對於人物微妙心境的把握與傳達。

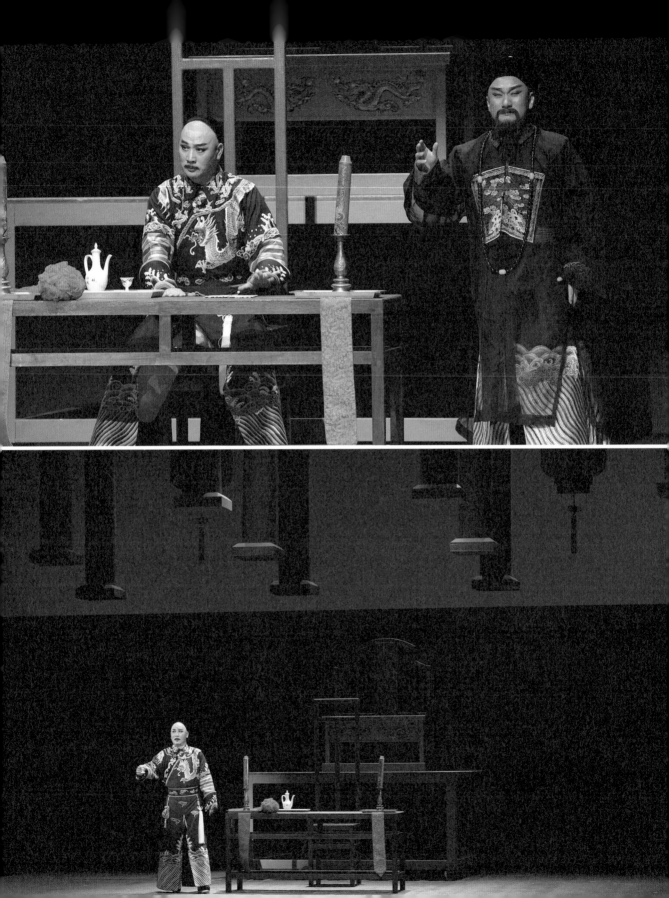

再如二○一三年劇團公演《雷劈張繼保》，講養子張繼保高中狀元後，絕情棄養養父母。此劇馬派麒派都有名，更是胡少安老師代表作。這齣戲在王安祈秉持「戲曲現代化」原則下，予以修編演出。修改部分包括將養父母對養子再三強調的「養育之恩」，改為強調「父子之情，天倫之樂」，以及將貧困交加的二老乞求養子「你有吃不了的殘茶剩飯，賞我幾口」，改為「不要你的殘茶剩飯，只要一家三口常相伴」。新版本翻新關鍵詞句後，舊時人物情感更加符合現代家庭人倫思維。唐文華表演時，按照新劇本設計人物，唱腔，念白，再融合馬派麒派表演風格演出「老味」，其中幾個甩鬍子、空翻、倒僵屍身段發揮「以演員為中心」的傳統表演特點，令觀眾跟著情緒激動。

（三）一齣戲有好幾種演法

唐文華說，每一齣戲都有其特色唱腔特色表演，都有其可看性的地方，要打破派別，為人物服務。「每一齣戲劇情不一樣，人物不一樣，情感不一樣，如果只是用一種演法，一個派別，一種唱腔，一種板式去呈現，如何說服觀眾？」他認為，當代戲曲表演，很難用一個派別唱到底，「一齣戲有好幾種演法，可能會用到兩個派別，也可能結合兩派精華，或者這兩派加上你身上的長處，起了更好的變化，才會讓觀眾覺得有趣。」

例如二○一六年劇團在【Super New極度新鮮】主題公演推出《梅妃》，唐文華硬是把配角唱成「主角」。該劇描繪唐明皇因愛妃江采蘋喜梅花，賜號梅妃。後因楊玉環而冷落梅妃。梅妃在安祿山造反時，死於亂兵之中。某日唐明皇夢見梅妃，

身為一級演員，唐文華積極在藝術上尋找新表演點。

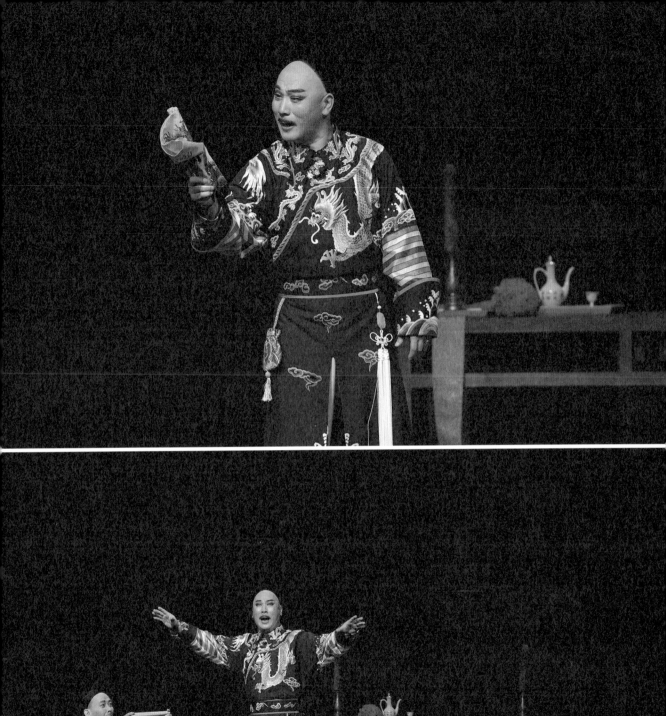
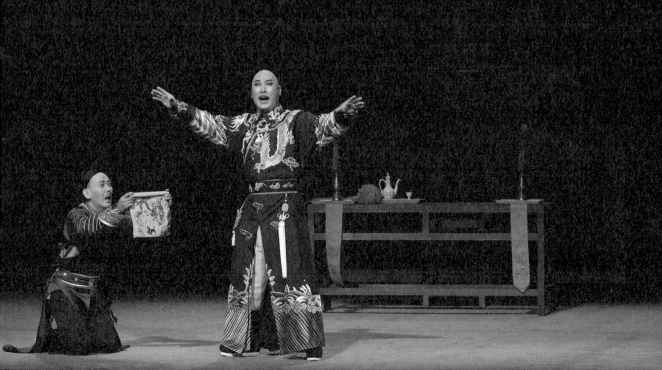

訴說離情，醒來徒留惆悵。本劇由王耀星飾女主角梅妃，唐文華飾演配角唐明皇。

　　傳統戲曲是綜合表演藝術，講求「色藝技」。以這齣戲來說，主角顧名思義是梅妃，戲份重，扮相漂亮，又是程派經典，王耀星演來拿手；而唐明皇在劇中是個滿懷惆悵的老人，扮相不如梅妃光鮮神采，論「色」，唐明皇已在起跑點先輸了三分之一，若再唱得差、演得弱，這位皇帝就真成了配角。

　　唐文華在《釵鈿情》、《長生殿》、《水袖與胭脂》裡都扮過唐明皇，但那幾齣戲的唐明皇都是多情人，在《梅妃》演的是一個負心的唐明皇。為讓戲有看頭，他在了解過去多種版本的演出資料後，依循汪正華老師的演出版本，在唐明皇夢中相會梅妃，心生悔恨等段落，加入大段抒情唱段，又特別注意念白，讓唐明皇的發揮空間更多、人物更顯立體。

　　唐文華這麼費心處理不是強搶旦角風頭，而是展現一名京劇演員對待傳統戲曲藝術的尊重，「要把每一場戲調過來相互觀看，正面從梅妃角度看全劇，『旦』絕對是主角；換個方向從唐明皇角度看整齣戲，『生』也是主角，怎麼看都是好戲，這樣才達到一顆菜的藝術水準，對得起觀眾。」

　　傳統戲曲有一句口訣，「一台無二戲」，意指無論是個人或群體、紅花或綠葉，在一齣戲中都要表現得好，不能有「我不是主角」偷歇工情形發生，才會達到所謂「一顆菜」的自然完美境界。唐文華把唐明皇從配角唱成主角可以看出他的表演功力，對戲曲藝術的尊重，也讓「一台無二戲」這句古老諺語，有了積極的意義。

　　「每一位演員都希望有代表作，然而再怎麼學習傳統的東西，都是老前輩留下來的，老戲新編或新編劇皆給予演員很大的表演空間，演員要想辦法去突破。」唐文華說，也許現代演

唐文華細膩演出被傷害的純愛，實在令人心疼。

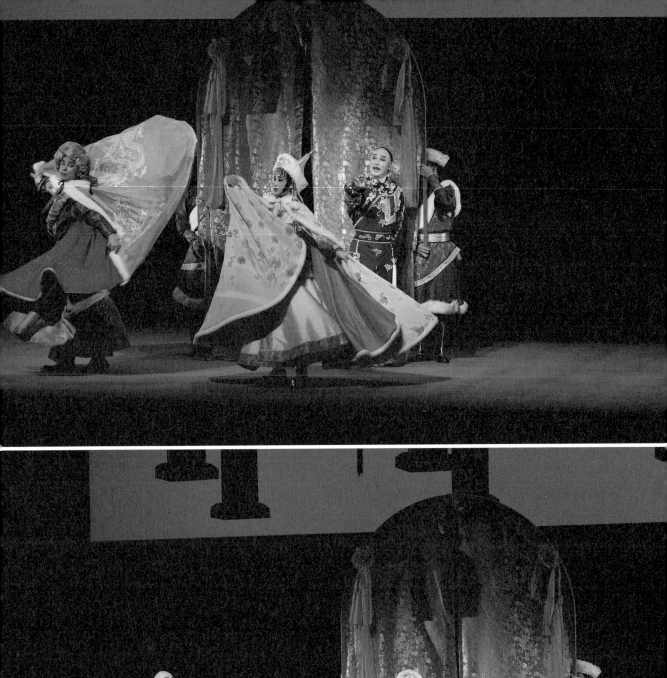
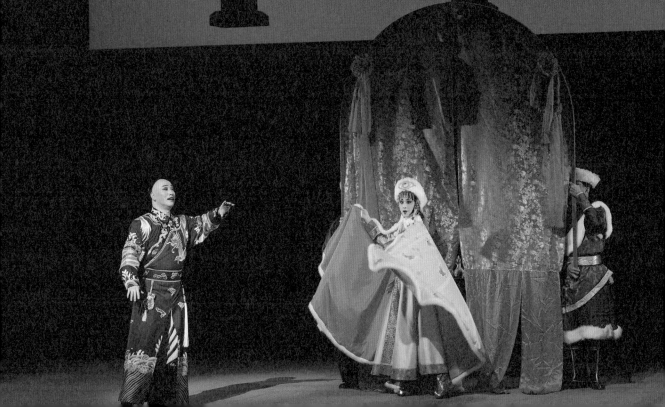

員知道、學習了很多流派，但若功底不夠，就想自創一派，只怕淪於理想，更何況京劇在當代，面臨了多元的當代表演藝術的挑戰與觀眾流失的危機，唯有回到原點，紮實基本功，掌握深厚傳統藝術基礎，才能靈活出入派別，才可以談繼承。

「也許我們迄今還不夠有『派』的資格，但是我們還是要努力追求藝術的高度。」唐文華不卑不亢地說，「我們超越不了前輩，就先超越自己、超越平輩，沒有辦法全面性超越，就一項一項超越。」當然，這個超越不是自己說了算，而是要觀眾看了，驚喜你的戲演到家了，而且每齣戲的每個角色都各具特色。

唐文華強調，台灣京劇好看就是沒有被傳統流派藝術困住，看似演傳統，其實在創新；看似演創新，其實在演傳統，這正是戲曲這門綜合表演藝術有趣之所在。

四，本土培植的京劇人才看京劇未來

唐文華是台灣本土道道地地培植出來的京劇人才，國光更是他人生與藝術上的轉捩點。自一九九五年以一級演員身分進入劇團後，就跟著劇團腳步，嘗試多種演出風格，他感恩的說，「國光有明確劇務發展目標，年年推出老戲及新編實驗戲，這些演出厚實我的舞台經驗，讓我體認到創新的可貴，不能一成不變固守舊規，才有今天這個成績。」

（一）多次與大師同台

在國光規劃下，唐文華多次與大師同台，在表演藝術上得到不少啟發。如一九九六年，劇團隆重推出「海峽兩岸京劇

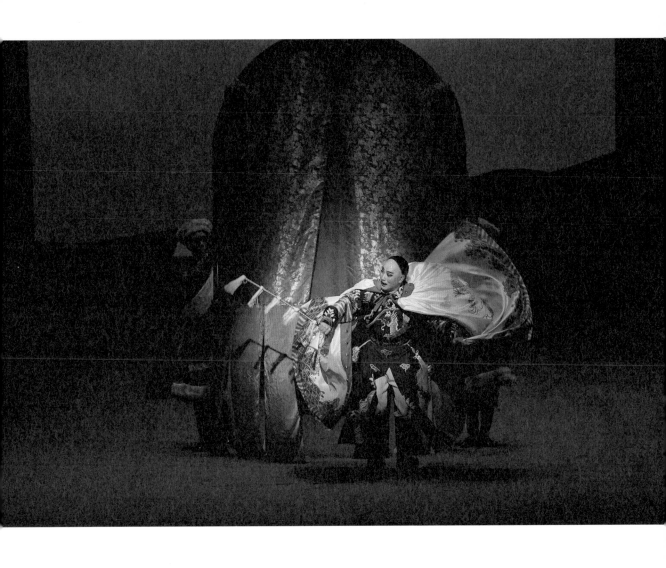

當代戲曲表演，一齣戲有好幾種演法。

名角聯合公演」，首場《四郎探母》，唐文華與言興朋同飾四郎，言興朋出身藝術世家，是言派創始人言菊朋嫡孫，除掌握字正腔圓，剛柔相濟的言派特色，同時有馬派的俊逸瀟灑，曾榮獲大陸多項表演藝術獎。唐文華與之合作，是新經驗，更是切磋學習的良機。

一九九七年唐文華與「崑曲皇后」華文漪及劇團大師姐高蕙蘭同台演出《釵頭鳳—陸游與唐琬》，這是《釵頭鳳》第一次在台以崑劇版本出現，特別邀請大陸一級導演沈斌，舞台燈光設計家聶光炎合作，以現代劇場表演手法呈現，場景，燈光，服裝，都出現相當的新意，對唐文華來說，能夠得到這樣的演出機會，無疑又是一個精進技藝的好機會。

二〇〇八年，他與兩度榮獲梅花獎的大陸名淨陳霖蒼同台演出《天霸拜山》，唐文華飾黃天霸，陳霖蒼扮江湖好漢竇爾墩。陳霖蒼出身京劇世家，他的父親是四小名旦之一陳永玲先生，外祖父是言菊朋。唐文華在這樣的安排下，難得挑戰很有城府的武林好漢黃天霸，因與陳霖蒼的組合產生很大的火花，觀眾看了不同的表演藝術，給了很多的讚美鼓勵。

（二）常演老生不敢「動」的戲

唐文華還經常演一些很少老生敢「動」的戲，如二〇〇七年在【司法萬歲、雨過天晴】檔期主演《斬黃袍》，以及全本《慶頂珠》。《斬黃袍》與《失空斬》《碰碑》《斬子》並稱老生戲的「三斬一碰」，可見其難度。全本《慶頂珠》在演出當年已數十年未曾在台灣演過，劇團以早年「大鵬劇團」的版本為基礎，再經劇本編修委員會劉慧芬老師修編為全本演出，甚具可看性。

唐文華還經常演一些很少老生敢「動」的戲。

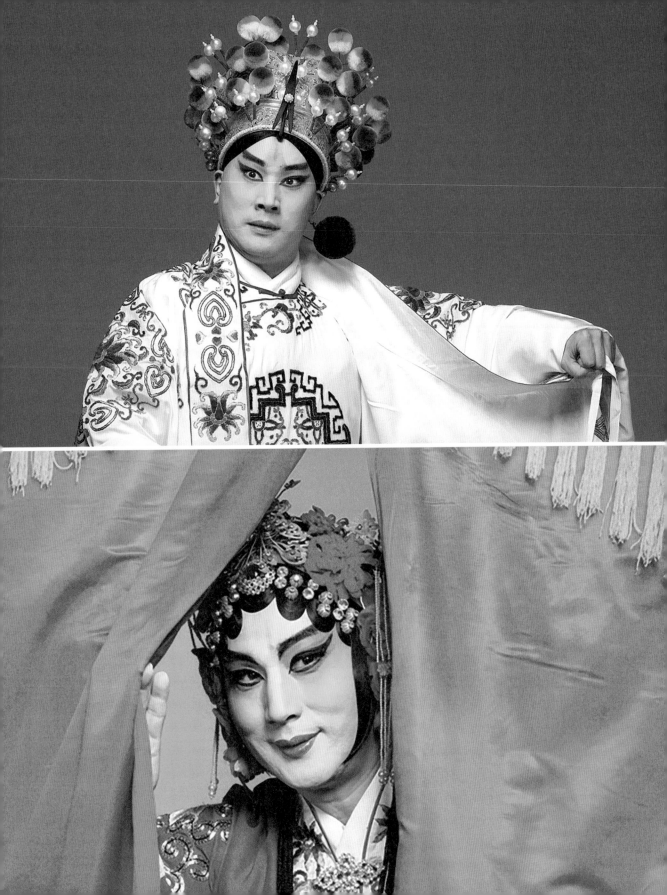

唐文華還常一人演雙齣或一人分飾三角，如二〇一〇年【冒名・錯認】系列之《雪盃緣》，一人分飾莫成、陸炳、莫懷古三個角色，精湛的演技，轟動全場。二〇一一年「唐文華五十專場」，在「群英會」、「借東風」、「華容道」三個段落分演魯肅、孔明、關羽三位主角，分別展現做功、唱功、以及「紅生」行當的端凝大氣。此外他於二〇〇三年【京喜羊洋】雙齣前演《汾河灣》薛仁貴，接著在《慶頂珠》反串丑角大教師。二〇一〇年建國百年【喜劇京典】《鎖麟囊・春秋亭》反串薛湘靈，《五花洞 掃蕩群魔》反串包公。

（三）一級演員樂於詮釋新角色

　　新編戲方面，一九九九年在「台灣三部曲」第三部《廖添丁》飾日本軍官宮崎駿秀，唐文華說，「師兄師姐輩分比我高，我後輩嘛，最有本錢放下自己去體驗。」他抱著什麼都要學的心態，敞開心胸積極在藝術上找新表演點。

　　二〇〇一年在《牛郎織女天狼星》扮牛郎一角，該劇音樂編腔上，除了傳統的西皮、二黃板式外，加入了古曲、民間小調的音樂成分，又參採了美國百老匯式豐富的歌舞表演及現代舞台美學藝術，強化了歌舞性。對唐文華而言，能演出難得一見的新編京歌劇也是一個很好的經驗。

　　二〇〇六年主演《胡雪巖》，這是國光第一次把家喻戶曉的紅頂商人胡雪巖呈現在京劇舞台上，他以豐富飽滿的表演，滿足所有觀眾心目中對胡雪巖的既定印象。

　　二〇〇七年主演新編京劇《快雪時晴》，與國家交響樂團（NSO）合作演出。這是台灣首度嘗試將京劇與交響樂融合，十分考驗傳統京劇演員的「唱」。一般京劇演員與京胡操琴師

唐文華基本功紮實靈活出入流派。

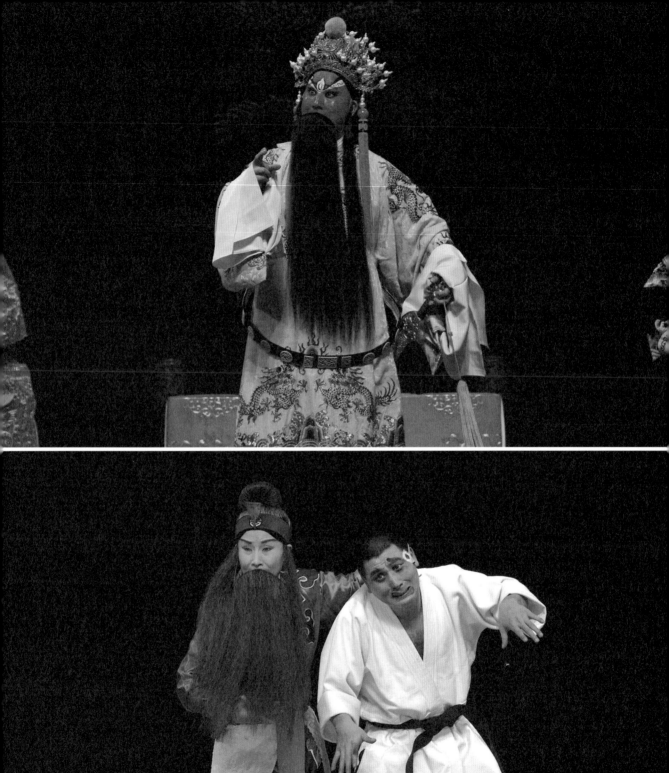

的關係緊密，演唱時可依人物情感、角色個性調整速度，像高
腔起板、緊拉慢唱或大段拖腔。然而這次因為有交響樂團幫文
武場伴奏，演唱時不但無法那麼自由，還要清楚會不會被大量
使用的管弦樂器蓋過聲音，影響表現等等。唐文華已是經驗豐
富的戲曲老將，但對於能將京劇中的板式、行腔、語韻以交響
樂的句法呈現表現，參與開創台灣劇場新視野的演出，很是引
以為傲。

（四）藝術如同人生沒有極限

　　唐文華是國光劇團一級演員，他沒有因為是唱頭路的，
就挑角色，只要劇團有需要，有主角戲演主角，要一趕幾就趕
幾，其他如很難演的老爺戲，反串戲，只要王安祈總監安排，
他一定配合演出。

　　不論是演文武老生本行當，或是演日本軍官，唐文華認
為，藝術如同人生，沒有極限，對專業演員來說，不管什麼類
型表演都值得嘗試演出，再依劇情人物，找出適合流派去詮
釋，或在保留傳統精神下，加入創意的時代新元素，豐富傳統
戲曲表演內涵。

　　唐文華說，他能做到的就是，在不斷的演出中，做到不
斷的改進，不斷的豐富，不斷的發揮他自己的創造性。他認真
說，「只有跨越流派，戲路才會更寬，表演才會更豐富，才能
展現京劇藝術魅力，吸引新世代觀眾走入戲曲劇場。」

　　「自古無場外的舉人」，唐文華透過不斷的舞台實踐，日
益精湛演技且多樣貌，正因為有如此豐富的上台機會，造就他
今日全方位的演出實力。

「自古無場外的舉人」，唐文華透過不斷
的舞台實踐，豐富其劇藝生命。

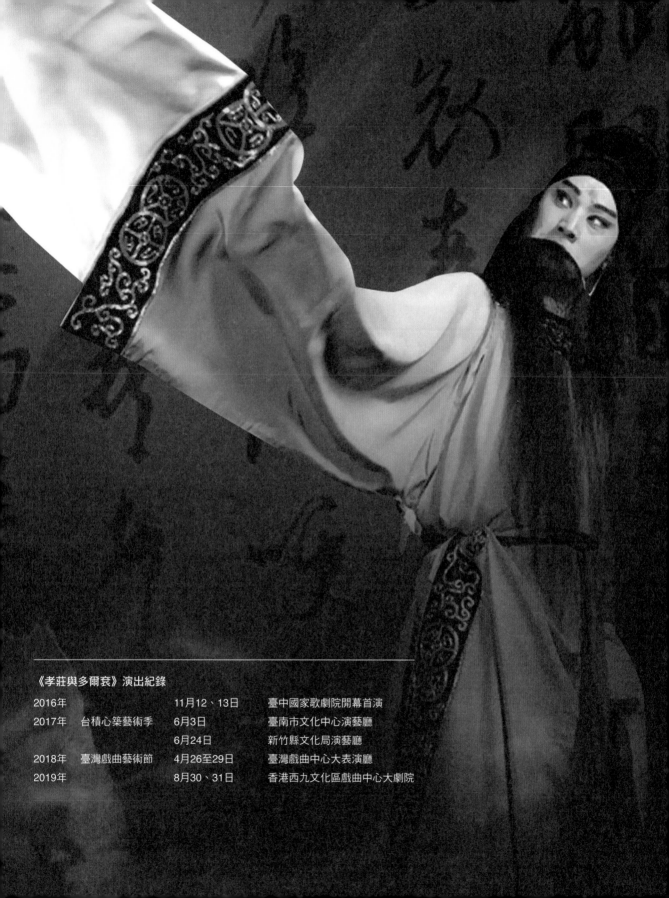

《孝莊與多爾袞》演出紀錄

2016年		11月12、13日	臺中國家歌劇院開幕首演
2017年	台積心築藝術季	6月3日	臺南市文化中心演藝廳
		6月24日	新竹縣文化局演藝廳
2018年	臺灣戲曲藝術節	4月26至29日	臺灣戲曲中心大表演廳
2019年		8月30、31日	香港西九文化區戲曲中心大劇院

乾隆與和珅

夢紅樓

首創乾隆走進
紅樓夢地盤

《夢紅樓・乾隆與和珅》由唐文華飾乾
隆，溫宇航(左)飾和珅。

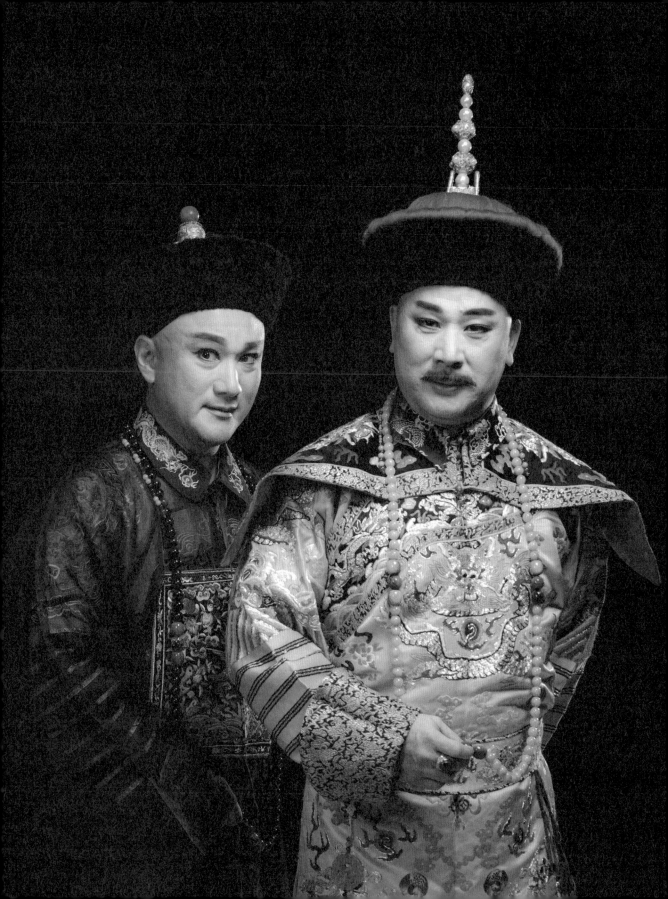

一，原來乾隆不是硬漢

繼二〇一四年《康熙與鰲拜》、二〇一六年《孝莊與多爾袞》後，國光於二〇一九年年末推出第三部清宮大戲：《夢紅樓‧乾隆與和珅》。劇本由林建華主創，王安祈及戴君芳協力完成。唐文華、溫宇航兩大生角領銜主演乾隆皇帝及親信大臣和珅，鄒慈愛扮嘉慶帝永琰，以及由黃宇琳、黃詩雅、林庭瑜分別飾演鬼魂王熙鳳、乾隆亡妻孝賢后、秦可卿等虛幻人物。

劇情主軸描寫乾隆晚年與和珅的諸多互動，包括和珅如何體察上意，制定「議罪銀、報效金、辦貢進獻」這些政策，為乾隆補足祕密小金庫；幫助乾隆走出喪妻之痛；甚至在乾隆退位時，為其出謀劃策，想出一個「太上皇玉璽」妙招，讓乾隆從裸退到退而不休、從頤養天年到再次緊抓重大事權。

乾隆與和珅都算「勵志型」人物，前者在父祖輩基礎上創建大清盛世；後者有高顏值，靠才學上位。然而乾隆因戀棧權位到老，未及時處斷白蓮教，成為清朝由盛轉衰的轉折點；和珅機巧聰敏一世，卻在乾隆過世後十五日遭抄家賜死。英明如乾隆與和珅，為何晚來留敗筆？

林建華創意十足地將乾隆盛世與《紅樓夢》中如「烈火烹油，鮮花著錦」的榮寧兩府串聯起來，並以鉅富權臣和珅對比弄權營私的王熙鳳，帶領觀眾思考大清由頂峰逐漸走向衰弱的關鍵，及藏而不露、隱而不顯的人性。

搬演清宮朝局詭譎、康雍乾帝的戲劇作品很多，尤其電視劇從《還珠格格》開始，到《甄嬛傳》，再到《延禧攻略》，一部接著一部上演，但是讓乾隆和珅與《紅樓夢》王熙鳳同框、相互照映，絕對是國光劇團首創。

王安祈坦言：「同樣的題材，只要貼出唐文華與溫宇航兩

《夢紅樓‧乾隆與和珅》史無前例地讓清宮歷史與紅樓夢展開對話，虛實之間探究幽微人性。

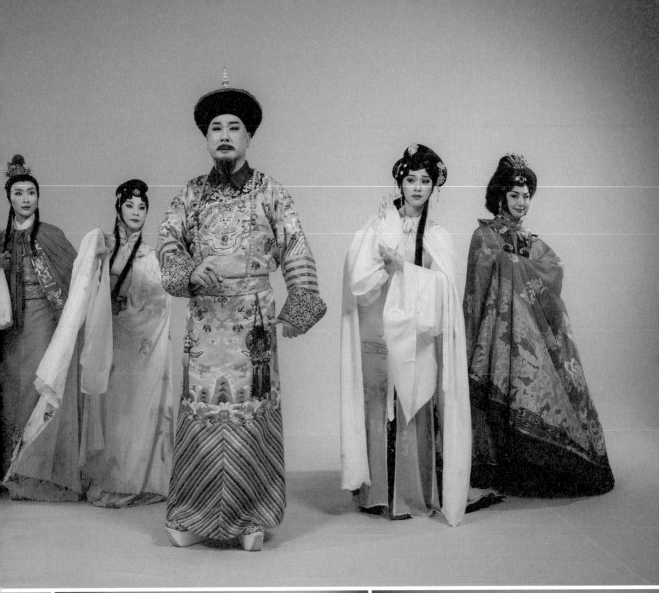

大生角組合，票房絕對大賣。但國光不以此為滿足，反而獨闢蹊徑，引用文學經典《紅樓夢》的禁與解禁，影射大清帝國的殞落。」

《夢紅樓・乾隆與和珅》有很多乾隆和珅之間充滿機智、高來高去的互動情節，但這些官場戲比紙還薄，很容易看清，真正想看透、看不透的是乾隆和珅如銅牆鐵壁堅固的內心。王安祈試問，「乾隆什麼心情下讀紅樓？他為什麼半夜讀紅樓，讀到『豪宴必散』後，下令禁紅樓？又在夢紅樓時得到什麼體悟？為何又解禁紅樓？難道乾隆和珅不懂水滿則溢，月盈則虧之理？可是他們誰敢面對、誰能參透？」

《夢紅樓・乾隆與和珅》在文學意境下，演出戲曲文化高度。其他的創意還有導演以「多寶格」為概念，呼應乾隆喜愛蒐集珍寶的史實，同時隱喻乾隆內心世界，層層設防，及和珅的算盡機關。舞台上清宮與紅樓、真實與虛幻，交互穿梭，預見繁華將逝，展現極大巧思。

音樂統籌由李超編腔作曲，姬君達編曲指揮。本劇因為人物眾多，李超創作旋律不只為了寫唱段，亦從旋律中帶出畫面。他根據戲的情節、人物角色變化，以音樂營造畫面及烘托人物特色。除了經典西皮二黃唱段，也新編寫亦京亦曲的「京歌」。

《夢紅樓・乾隆與和珅》內涵深刻豐富，為國光劇藝美學開展新格局。王德威院士佩服國光的編劇群能從歷史隙縫中得到靈感，衍生出一場好戲，巧思和視野令人驚豔，更讚揉合盛清宮廷史與中國古典小說聖經《夢紅樓》，藉小說銘刻禁忌以及人性的欲望本源，實在相當特別。

唐文華與溫宇航生動演繹乾隆晚年與親信大臣和珅的諸多互動情誼。

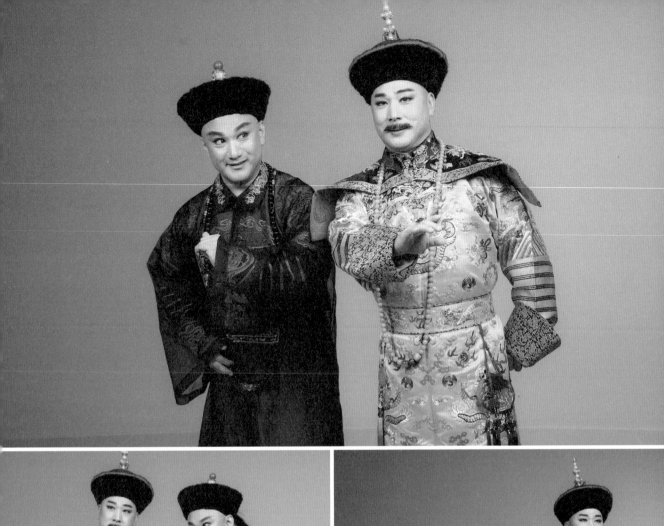

二，角色層次　豐富如多寶格

　　乾隆皇帝應該算是中國封建社會最後一個比較有作為的皇上，他繼承了爺爺康熙、父親雍正的大好基礎，創建盛世，很多影視工作者都喜歡引用乾隆時期的故事當劇本題材，而且皇帝第一次出場形象多是身姿瀟灑、笑容俊朗。唐文華曾在海光劇團競賽戲時期演出《天下第一家》，一九九〇年在復興劇團演出上海京劇院版本的《乾隆下江南》，二〇〇八年在國光《天下第一家》主演乾隆，為查證身世之謎，微服出巡江南，在紀曉嵐、劉羅鍋陪王伴駕下，與市井小民有一連串的趣味遭遇，是一齣輕鬆熱鬧的喜劇。

　　反觀此次，唐文華從乾隆祭天歸來演起，沒有磅礴樂音烘托氣勢、上下手龍套護衛，更無戲曲程式習慣有的「亮相」，而是寫下立儲詔後，一個人在倦勤齋讀《紅樓夢》，他可能是有史以來出場「最自閉」的乾隆皇。

　　唐文華分析，《乾隆與和珅》從乾隆四十年演到他禪位，時間長達二十幾年，出場的乾隆是位盛世君主，好大喜功，蒐羅財富與天下奇珍，但畢竟在政壇縱橫幾十年，見識過大風大浪，總會讓人的內心感到空虛，經常追憶壯年與愛妻孝賢皇后的感情生活，因此有很多內心獨白戲，有時同一場戲的情緒恰像多寶格，需要兜轉個三四遍。為符合人物性格，他不拘泥流派身法，而是兼各個派別之長，深度挖掘角色層次。

　　例如第一場戲「書兆」。乾隆在紫禁城寧壽宮寫下立儲詔，但祕而未宣。雖然他知道英雄終有卸甲日、江山代有新人來，還是難掩歲月催白髮的惆悵。唐文華一出場坐在御座讀紅樓，在不怒自威中低眉，帶點讓人猜不透、到底在想什麼的憂傷。

乾隆帝心如多寶格，和珅層層揣測入君心。要在舞台上呈現這幽微人性，考驗演員功力。

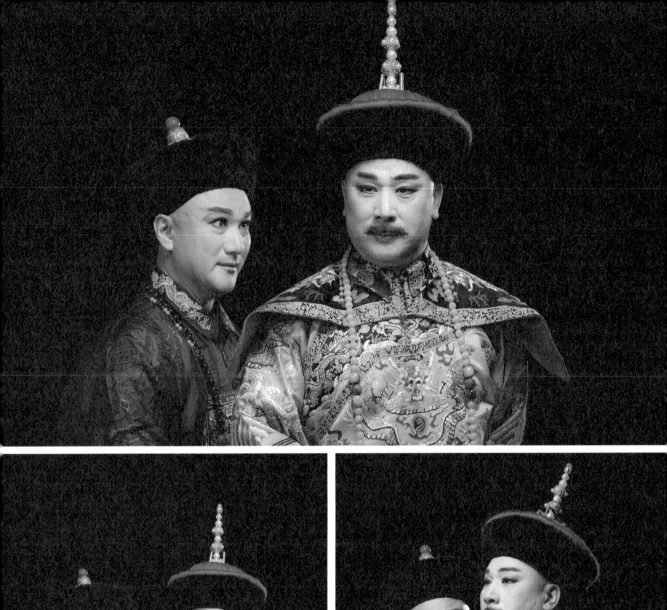

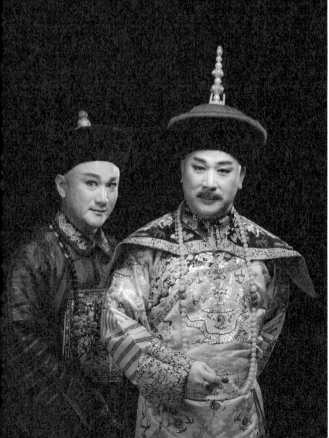

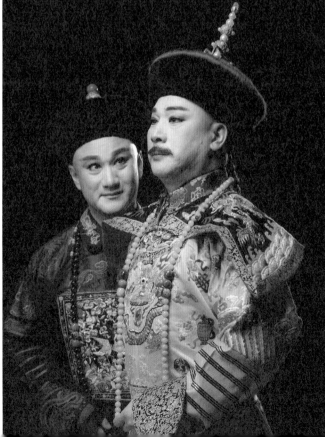

接著，和珅送上多寶格古玩玉器，西洋懷錶，討乾隆歡心。此時唐文華很霸氣的說，「若非朕開疆拓土，哪來這些奇珍異寶」，其實冰山威儀之下，另有所想，多寶格「恰似我坐擁天下，四方雄霸，只一點心頭事深密無涯。」

為免心事被和珅發現，乾隆趕快轉移話題，問和珅多寶格妙在何處，又讚打造多寶格之人匠心獨具，沒想到和珅附和「機關算盡」，——就在觀眾心裡生起小小驚喜，想著「出現紅樓夢關鍵詞『機關算盡』耶」之際，唐文華「看」了和珅一眼。這個眼神不到一秒鐘，沒有挑眉張目，也沒做作如炬，只是「看」了那麼一眼，相信坐在四樓的戲迷都被這個眼神「電」到，心臟「怦」了一下。

這場戲尾，和珅細數掌內務府後，不出一年轉虧為盈；皇上遊江南專案，辦得風風光光；乾隆看和珅這個俊逸才子講的得意，嘴巴應和著「是啊好啊」，實則暗想，「好個聰明伶俐的和珅，竟知道來這個地方找我，想必看出我壯心未已的心事了。」

清宮戲沒有水袖亦無髯口可以輔助表演。這場「書兆」戲，唐文華在從容不迫、慢條斯理中，一張臉詮釋了四種表情。

還有讓人佩服至極的第三場戲「迷津」。這場戲以王熙鳳、秦可卿鬼魂對應清宮背景，暗喻繁華瞬息，賈府盛筵終成空。乾隆亡妻孝賢皇后身影亦在虛實相映中，與秦可卿交疊。乾隆想到亡妻孝賢后早逝，所生嫡子，俱都夭亡……，一時情緒蕭索，雖然他擁有全天下，心境上卻是一無所有。乾隆從袖中找出荷包，緊緊握著亡妻遺物。唐文華的帝王風範愁戚又多情，拿起荷包剎那，讓人感受到孝賢就是那個荷包，被乾隆捧在手掌心疼愛，代入感十足。

乾隆一生後宮嬪妃四十幾位，最是懷念孝賢后。

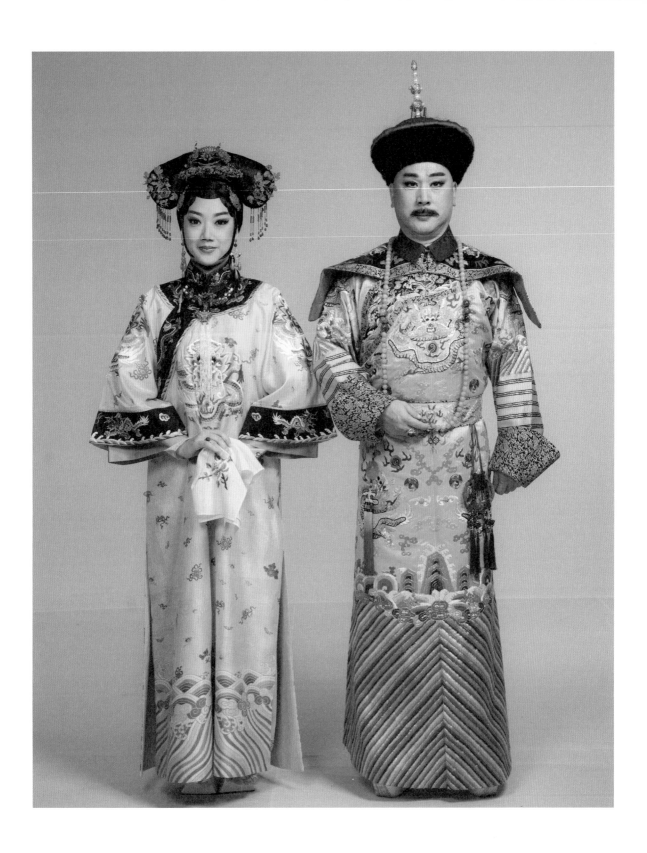

第四場戲「追憶」。乾隆自孝賢后病逝後，再也不入長春宮，以免觸景情傷。和珅認為唯有徹底大慟，才能撫慰乾隆無法抹去的喪妻之痛，才能抒鬱，於是命人在長春宮窗裝上三色簾。乾隆看到當下，怒火升起，大罵是誰動了宮裡裝潢，話未說完，立刻情緒崩潰，怯步走入長春宮，回憶與孝賢往事。

這一段表演，唐文華情緒像坐雲霄飛車，先氣憤，後想起往日夫妻深情、畢生摯愛早逝變傷感；口氣上貼合時空，前壯年口吻，後與孝賢相會時轉為年輕，還合唱一曲。唐文華說，因他的音域和調式與飾演孝賢的黃詩雅截然不同，李超老師費了不少心思調整主調，務求兩人聲情協調，盡顯帝后情深。

在不多的肢體動作及歌聲中，唐文華演得有層有次。他說皇帝再威亦不會威得一點感情都沒；再嚴亦不會嚴得一點人性都無。

下半場第五場戲「太虛」。這場戲時間點定在乾隆六十年，亦即乾隆八十五歲。唐文華出場扮相明顯與前期粘鬍子不同，此時的他改長鬚、身形自然佝僂，將乾隆的帝王之氣掌握得恰到好處，同時隱喻乾隆這個智慧老人年紀越大，懂得越多，便越加收斂。

這場戲表現手法很特別。乾隆在睡夢中，神遊「太虛幻境」，與寶玉、紅樓金釵、秦可卿、孝賢后對話。對演員來說，穿梭魔幻情境要轉換語氣與態度，讓觀眾清楚現在是「虛景實情」或是「實景虛情」，是一個很難的表演；但對觀眾而言，這場戲的視覺效果與京戲唱腔都充滿亮點，絕對是一個抹不去的乾隆記憶。

乾隆從秦可卿手中，觀看「風月寶鑑」的正面，看到大清盛世景象，得意十次大戰全勝，高唱〈勇士歌〉。然而從這面鏡子的反面，看到布庫軍隊戰死，屍橫遍野，路有餓殍，令他

演員穿梭魔幻情境須轉換語氣態度，讓觀眾清楚現在是「虛景實情」或是「實景虛情」，屬高難度表演。

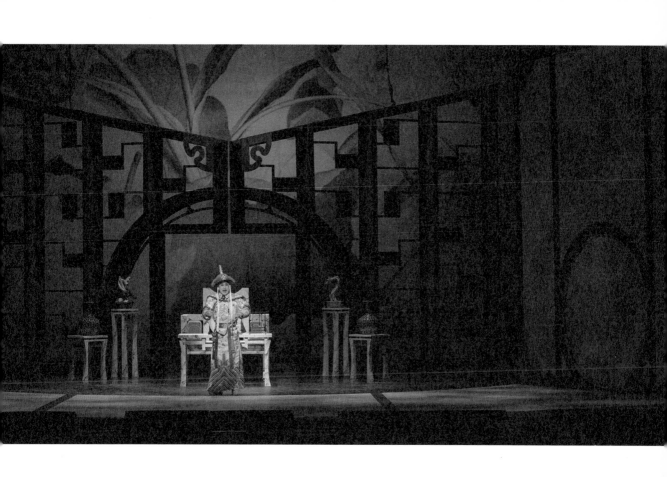

感受到大清由盛而衰的恐懼。唐文華一個恐慌作表，讓坐在台下觀眾嚇煞。

警幻教訓方罷，孝賢后幽靈上場，與乾隆身影交錯。在虛境下，孝賢提醒皇帝，「大清的架子雖未倒下，內裡卻已腐朽了」，「三春去後諸芳盡」。乾隆驚醒過來，場景回到現實，他唱出步步心驚，「眾金釵，與亡妻，重影疊映，一聲聲，齊示警，似假還真，好叫我，冷汗涔涔，陣陣心驚。」

因為連結紅樓，導演手法採虛實交融，乾隆與孝賢對話又是虛中有「實」，唐文華雖然是在太虛幻境中見到孝賢，但對她說話口吻要彷彿回到當年的對話，有血有肉，有情有愛。

唐文華說，乾隆雖然站在十全武功的盛世巔峰，還是會怕生命消逝、還是眷戀愛情，神遊「太虛幻境」，從「風月寶鑑」看到大清帝國命運的隱喻，體悟到月盈虧、水滿溢，必須要懸崖撒手、退步抽身才是。夢醒後，特意藉王熙鳳弄權弄錢，最後機關算盡，聰明反被聰明誤的下場，點撥和珅；並賜給和珅三杯疑似毒酒，警惕和珅勿步上王熙鳳後塵，無奈和珅入夢忒深，難以自拔。

對戲迷而言，唯有走進劇場看戲，才能真正體驗一位戲曲表演藝術家深厚的表演功力。那種差別就像你永遠無法從畫冊，取代你在羅浮宮親眼看蒙娜麗莎畫的感動。唐文華的表演，就是屬於非進劇院看不可的「Live場」，你永遠無法從錄影帶或電視重播感受他現場表演的深刻，與帶給觀眾的激動。

三，薪傳青年軍不負祖師爺厚愛

唐文華自拜師胡少安老師後，受其影響，堅定地把京劇表演藝術當成一生志業呵護。他認真說，「我因為戲曲表演得到

《夢紅樓・乾隆與和珅》從乾隆四十年演到他禪位，時間長達二十幾年。

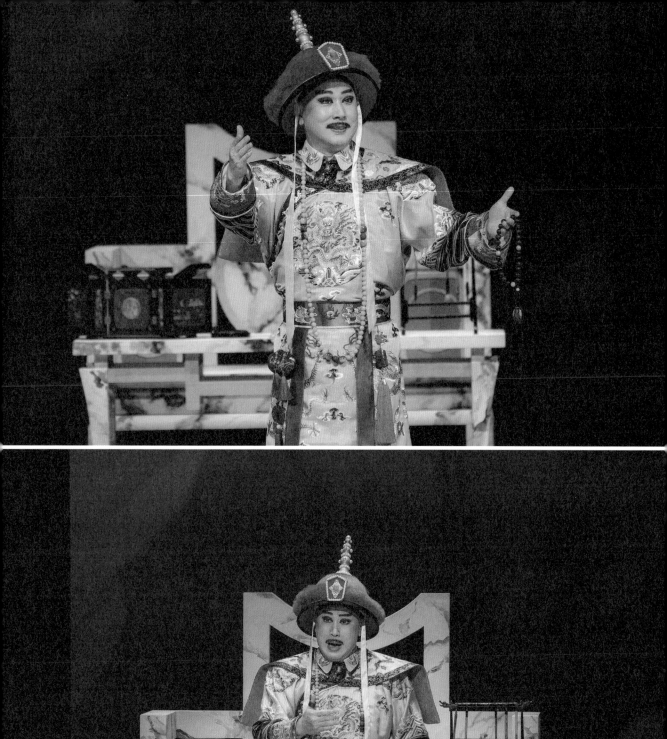

榮譽、受到觀眾厚愛,這一切都得之於『戲魠』,亦必回報於『戲魠』。」這樣的初心,加深了唐文華傳承京劇藝術的使命感。不論是指導後學演技、示範身段錄影或推廣教育,他都善盡一己力量。

唐文華表示,戲台上講究「一顆菜」,首要之務就是演員陣容要整齊,如今京劇表演藝術亟需薪火相傳的人才,「現在就是配合劇團目標,培養新一代青年軍,把經典劇目傳下去。」

他曾親授戴立吾《伐東吳》。此劇是唐文華代表作之一,演出需「一趕三」,前後分飾黃忠、關公及趙雲。裡頭的黃忠帶箭是「靠把老生戲」,關公顯聖是「紅生老爺戲」,趙雲救駕是「長靠武生戲」,十分挑戰演員體力與功力。尤其最大挑戰是唱工、武打俱重的傳統老生黃忠一角。唐文華的指導如同當年師兄師姐對他的那份提攜愛護心意。

學習數位化後,他示範錄製《定軍山》3D京劇身段教學錄影,後輩可以透過影像全方位觀察演員身段,解決了以往只能從2D平面、單方向學習及觀賞的限制,使京劇身段得以細膩完整地保留。

此外他回到劇校,鼓勵學生要有當一名好的戲曲演員的志氣,鞭策學生台灣京崑劇團老生演員張玲菱大膽挑戰極高難度的老生唱功戲《斬黃袍》。他叮囑師弟師妹,既然選擇戲曲演員這條路了,就是把戲演好,一個京劇演員要保持好狀態務必要持之以恆練功,保持求知精神,提升精神層面,吸收新的思維,看新的文學、新的戲曲,所有的吸收都可用來為角色服務。即使是演過數十次的劇目,還是以如履薄冰的心情慎重的準備演出。「不要擔心當代藝文環境不利京劇發展,只要努力追求藝術,肯用功,京劇的價值一旦顯現,不怕沒人喜歡。」

《夢紅樓・乾隆與和珅》有很多乾隆和珅之間高來高去的情節。

唐文華認為，學習最怕遇到「不明白」的老師，資訊不清楚會走冤枉路，腔學好了，沒韻味；韻味有了，板眼不對，不知情者怪老師留一手，其實未必是老師要留，而是老師也不明白，「只要你發問，我是沒有什麼藏私的。」為更加愛護戲曲新輩，近年他調整教學方法，「我不直接告訴年輕人什麼唱腔好，我把所有腔唱一遍給他們聽，讓他們決定怎麼唱。」

　　他教戲認真，每一次指導都滿宮滿調的投入，在祖師爺面前他不敢掉以輕心，還私心期望年輕人看到他們這一輩人每一次的排練、創作、演出過程，「如何取捨表演內容，與其他創作人溝通協調，只要有心都可以在場上看到。」

　　唐文華擴展京劇之美的腳步遍及各個場域。記得國光劇團在成團的第一年，安排《三國志》到北港朝天宮前演出。戶外演出總是比室內難度更高，要克服的問題很多。那時大家都放下了身段幫忙，唐文華雖身為一級演員，一樣協助宣傳，因為他深深明白，要將京劇生根，除了突破傳統戲曲演出型態、演出京劇新美學，還需要推廣傳統戲曲於各個角落，不論是堂皇如國家戲劇院、或者是僻壤如廟口野台、一定要走出戶外、走入基層，全方位展演京劇藝術之美。

　　他亦走入藝文中心、民間社團，不僅指導文武老生本行當，還滿足學員需求，指導旦角藝術。透過不同的名家唱段，引領學員賞析老生人物角色及整齣戲的劇情脈絡，如《四郎探母》思母心切的楊延輝、《搜孤救孤》忠心義氣的程嬰；以及從傳統戲唱段出發，示範念白唱詞的發音節奏；指導吊嗓與基本功，包含雲手、單刀、槍、馬鞭等各種身段，學員在學習過程中，深刻體會演員們在舞台上「手、眼、身、步、法」缺一不可。

　　唐文華教學，不分你是科班生或是票友、一般戲曲愛好

縱然是十全帝王，也恐懼生命消逝、眷戀愛情愁戚。

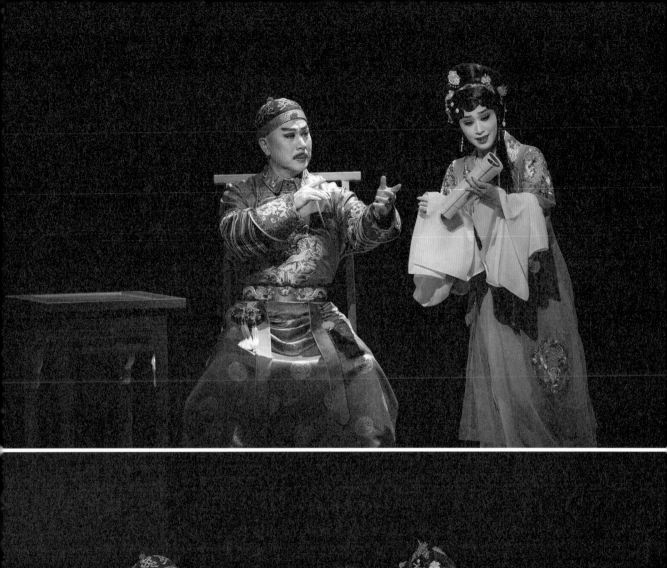

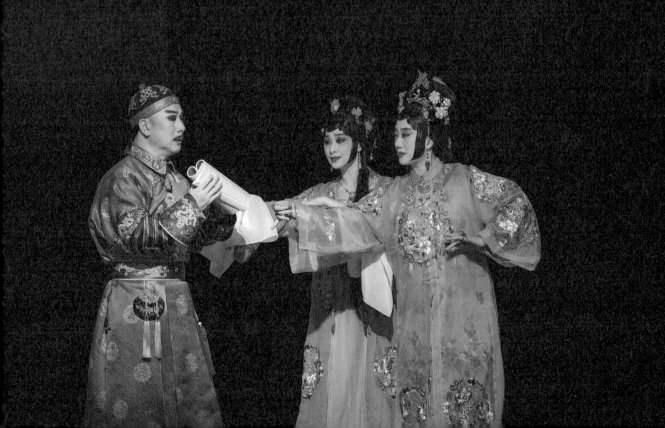

者，皆一視同仁的嚴謹。譬如他教學員學習掌握鑼鼓經，「鑼鼓經好比標點符號，多認識鑼鼓經，才能掌握抑揚頓挫的節奏感。」曾因為太認真指導，嚇得學員不敢再來上課。他直言，「我的東西也是學來不易，我很珍惜，我看你的學習態度，若是真心學，我可以無條件教，若不是真心學，別浪費時間。」

　　他經常跟隨劇團到學校做講座，告訴青年學生京劇是什麼，在學子心中埋下京劇藝術的種子；亦曾至河南省京劇藝術中心等地交流，給對岸青年老生說戲，點撥身段與表演方式，因為講得太精彩了，獲聘為該中心藝術指導，這不僅是對唐文華個人的肯定，也替劇團、台灣京劇界再次於對岸留下優質印象。

　　唐文華理解傳統戲劇傳承的重要，不只是京劇，台灣各劇種都要有續航力，他在公餘，跨界導演歌仔戲《兇手》在大稻埕戲苑演出，他認為透過跨界，大家共同探討表演藝術，一起找出新的藝術生命，京劇、豫劇、歌仔戲、客家戲，每一個劇種都有好的演出，引起觀眾喜歡，才能使傳統戲劇傳延下去。

　　「我已經不是我唐文華個人了，我代表國光品牌，站出去，人家都知道你是國光一級演員，一言一行一定要有榮譽感，才對得起祖師爺。」唐文華真誠對待喜歡他，喜歡戲的觀眾，觀眾也用最樸素、最直接、最真摯的行動回饋他，每每看唐文華演出，會主動準備字板，寫上「唐文華，我們愛你！」在他謝幕及演後拍照活動拿出來用。

　　對唐文華而言，京劇是最精緻的表演藝術，是最豐富的藝術文化，他自己把傳統藝術當作志業來做，而不只是一份工作。他勉勵自己，從事傳統戲曲表演，不要滿足於當一個演員，要有當一個表演藝術家的志氣。

　　「京劇很美，值得被更多人愛上，雋永地傳下去。繼續帶

乾隆從「風月寶鑑」看到大清帝國命運的隱喻。

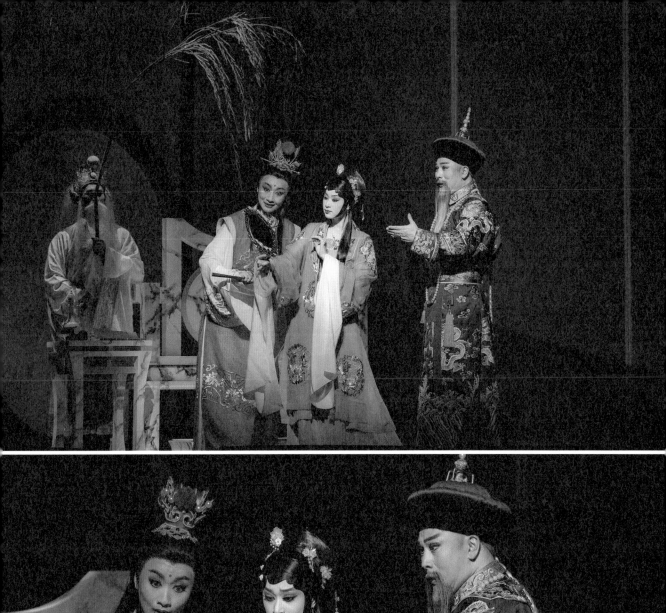
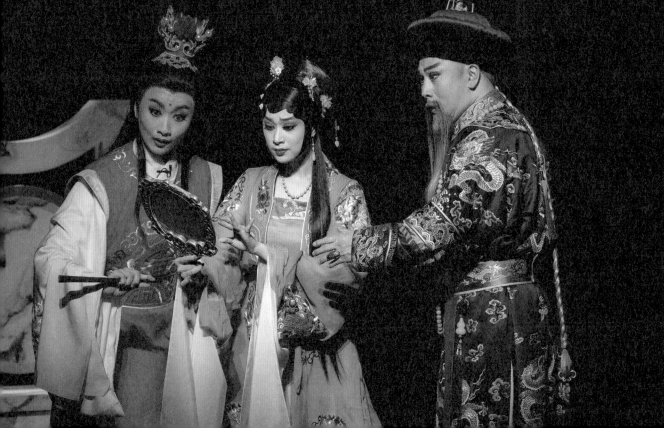

給觀眾好作品，愛護青年演員，我輩責無旁貸。」唐文華的心願就是這麼簡單。

四，國光劇團培力人才走向未來

當《夢紅樓·乾隆與和珅》首演大功告成，一如國光過往推出的新編劇，再次廣受各界肯定，創下票房佳績，尤其主創編劇林建華以紅樓視角編織大清國興衰，直探乾隆和珅心底事，深獲好評，王德威院士不但撰文推荐，還特別出席新戲發表記者會，表示該劇「清史與紅樓夢對話，乾隆、和珅與王熙鳳、秦可卿同框，照映出京劇人文思維新高度。」

國光締造台灣京劇新美學的鮮明印記，毋庸置疑。自藝術總監王安祈明確揭櫫「現代化、文學性」是劇團創作京劇的原則，成功帶領戲曲在當代走出一條大道。過去二十五年國光開創新經典，還戲曲當代價值，當下團長張育華思考的是，戲曲在台灣下一個三十年的佈局與展望。她認為，首要是薪火相傳的人才培力。

其實厚植人才資源一直是有效強化國光組織發展的內部策略，自創團以來即鼓勵團員在職進修，多讀書，多看戲，開闊視野，豐富思想精神。自二〇一三年起，更開始以完整的企劃培育京劇新苗人才，初始作法評估年輕團員發展潛力及需要補強之處，據以敦聘師資，設計劇目。如果需要加強唱念基本功，則邀請大陸名家來台，傳授重要劇目，透過高難度、高標準劇目的「震撼教育」，雕塑團員的唱唸表演能力。

國光相信唯有秉持多方位訓練、提升演員的各項表演技能，才能推出一流戲曲作品，基於此，劇團設計人才養成課程內容京崑兼具，希望每名演員皆具有「文武崑亂不擋」本

在戲曲的魔幻舞台上，《夢紅樓·乾隆與和珅》點出世事如夢的警幻寓意，引人深思。

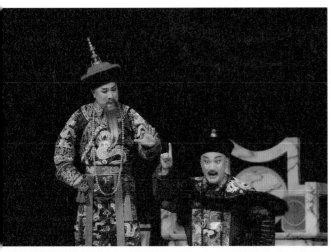

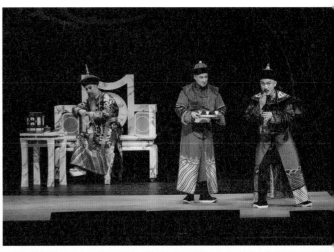

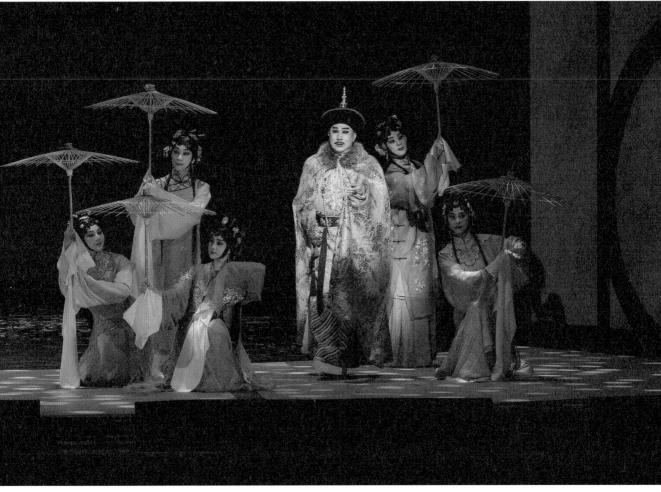

事。請過的師資有姜（妙香）派小生名家林懋榮教授《羅成叫關》，大陸馬（連良）派老生名家安雲武教授《黃金台》，江蘇省京劇院荀（慧生）派旦角龔蘇萍教授《紅娘》，及台灣武生、武丑、武淨兼擅的劉稀榮教授《醉皂》等名家，可謂文武兼備，角色齊全。

在演出實踐方面，近年國光加強青年演員隨團培訓，資深團員輔導教習，以及利用走進各級校園與城鎮的推廣演示活動，鍛鍊青年演員的表達能力，並且加深對傳統戲劇文化的理解與關懷。這些培訓方法結合年度演出計劃，每一次的年度展演就是一個嚴格的「品質檢驗」，如二〇一五年【花漾二十，談戀愛吧】，二〇一六年【Super New極度新鮮】給新生代演員站在大舞台中央突破自己的機會，劇團從聽覺，視覺，美學各個面向，查核演員及作品表現。

接下來，國光的永續經營戰略在團長擘畫下，除了繼續開創新經典，更要將國光具原創性的品牌劇目傳承下去。今年底，國光將第四度公演《閻羅夢》。劇團在二〇〇二年首度推出該製作，即榮獲電視金鐘獎及第一屆台新藝術獎十大表演節目，隔了十八年，《閻羅夢》再返回首演場地國家戲劇院公演，格外令人感動，代表了經典劇目在劇團紮下深根，當年主演唐文華將與培育有成的青年人才同台展現台灣京劇創新魅力，證明戲曲傳承後繼有人，戲曲藝術將走向大未來。

《夢紅樓‧乾隆與和珅》演出紀錄
2019年　12月6至8日　台北國家戲劇院首演

世事一鍋煮，各人自參悟。透過唐文華情技交融的演出，讓觀眾換個角度看清史，別有啟發。

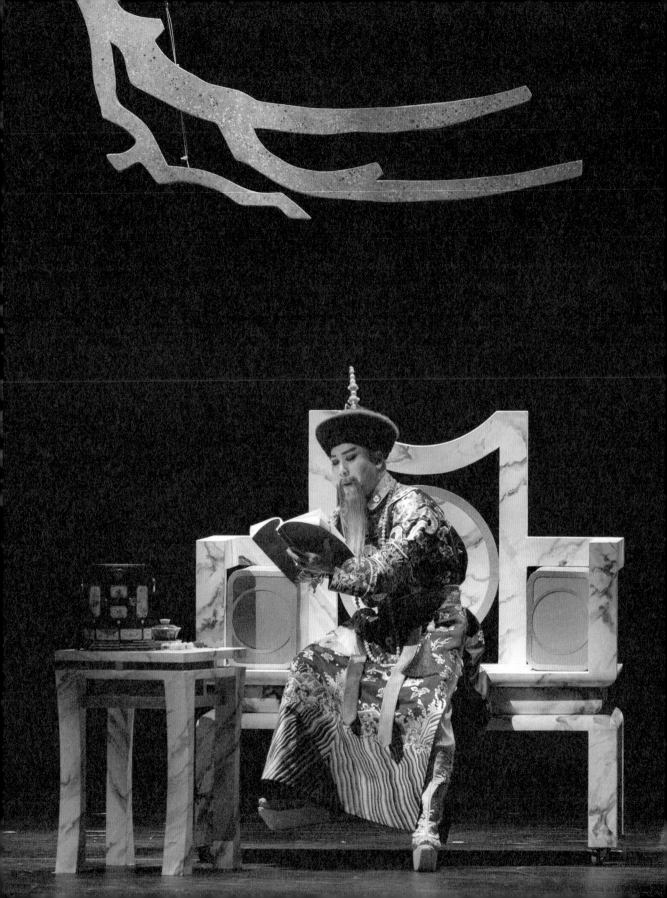

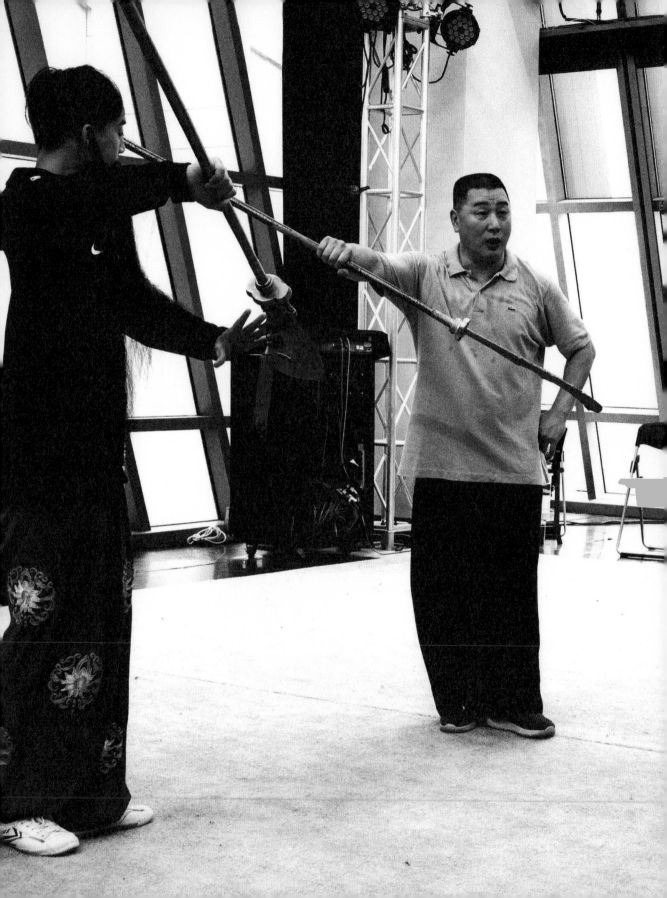

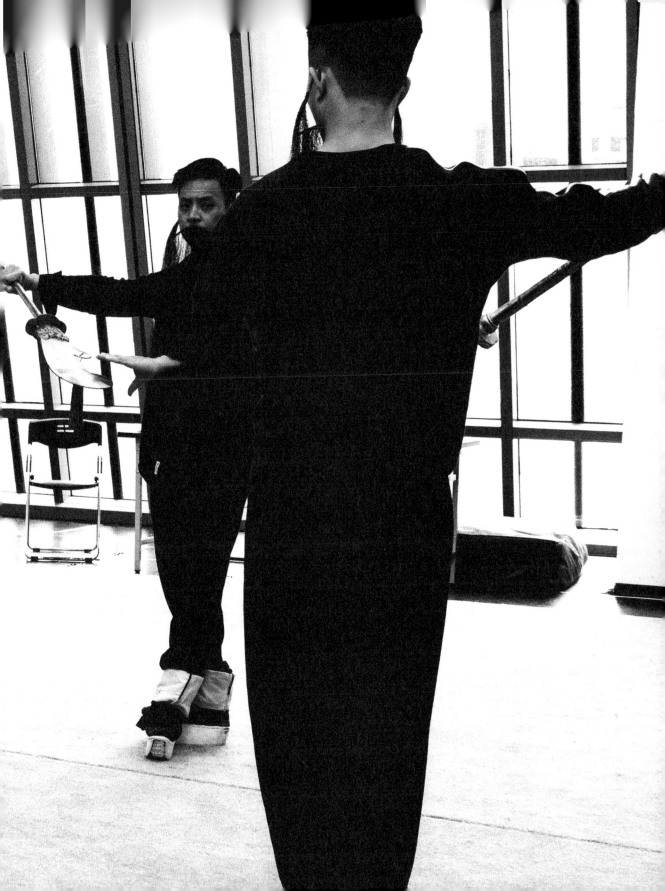

附錄：唐文華年表

年	紀事
1961	出生，原名唐慶華
1972	考入復興劇藝實驗學校第七期，「文」字輩生
1973	獲校方破例在早功時段加入王質彬老師武生課程，後改習老生
1978	榮獲孟小冬女士國劇獎學基金會「京獎大賽」第一名
1980	高中畢業公演《大探二》
1981	進入海光劇隊服兵役
1983	退伍，加入海光劇隊
1984	拜師胡少安先生學藝
1987	主演《風雲采石磯》，榮獲國軍文藝金像獎最佳生角表演獎
1988	被強力邀請回母校復興劇校附設劇團，成為當家老生，主演「全本光武中興」：第一天《斬經堂》《取洛陽》《白蟒台》、第二天《草橋關》《上天台》《打金磚》，以及《擊鼓罵曹》等代表劇目，深獲好評，獲「小胡少安」封號
1989	接受胡少安老師安排，擔任中視「國劇大展」執行製作，並參加錄影演出
1991	兩岸戲曲展開交流，參與兩岸聯演
1993	加入陸光劇隊
1994	主演《君臣鑑》（飾魏徵），榮獲國軍文藝金像獎最佳戲曲表演獎
1995	三軍京劇隊裁撤，國光劇團成立，加入國光劇團，被評為一等演員
1996	榮獲中國文藝協會中國文藝獎章最佳國劇表演獎， 榮獲中華文化復興總會優良教師獎， 國光劇團與中國京劇院於國家戲劇院盛大舉行「海峽兩岸京劇名角聯演」，與大陸名角景榮慶老師合演梅派名劇《霸王別姬》，獲得兩岸劇界高度評價和讚賞
1997	主演膾炙人口劇目《趙氏孤兒》（飾程嬰）
1999	主演台灣三部曲之二：大型史詩京劇《鄭成功與台灣》（飾鄭成功）， 主演新編歷史京劇《大將春秋》（飾蕭何），該劇榮獲第三十五屆電視金鐘獎傳統戲劇節目獎
2000	主演新編大戲《地久天長釵鈿情－唐明皇與楊貴妃》（飾李隆基）， 結婚，妻子王耀星工京劇旦行

2001	主演新編大型神話京歌舞劇《牛郎織女天狼星》（飾牛郎），主演新編老戲《未央天》（飾馬義），榮獲台北市社教館優良教師獎
2002	主演新編思維京劇《天地一秀才－閻羅夢》（飾司馬貌），該劇榮獲電視金鐘獎、第一屆台新藝術獎十大表演節目，榮獲台北市社教館優良教師獎
2004	主演新編京劇《李世民與魏徵》（飾魏徵），受邀赴上海國際藝術節及北京演出《閻羅夢》
2005	於「折戟黃沙-楊家將」系列主演《金沙灘、托兆碰碑》，第二度主演新編思維京劇《天地一秀才－閻羅夢》，榮獲全球中華藝術文化薪傳獎
2006	於「禁戲匯演」系列主演《斬經堂》《走麥城》《讓徐州》，三天連趕三齣戲，展現藝兼多派才華，演出《金鎖記》（飾姜三爺），主演年度新編《胡雪巖》（飾胡雪巖），榮獲中研院院士王德威譽為「當代台灣京劇老生首席名角」
2007	於「戲裡帝王家」系列主演《斬黃袍》《四進士》《慶頂珠》，主演《關公走麥城》（飾關公），主演新編交響京劇《快雪時晴》（飾張容）
2008	主演《天下第一家》（飾乾隆），第三度主演新編思維京劇《天地一秀才－閻羅夢》
2010	於「冒名・錯認」系列主演《一捧雪》，一趕三，分飾莫成、陸炳、莫懷古三角色，演出京劇歌唱劇《孟小冬》（飾杜月笙）
2011	演出新編戲《百年戲樓》（飾白鳳樓），推出「唐文華五十專場」，主演《群借華》《未央天》，於《群借華》一趕三：分飾魯肅、諸葛亮、關羽，榮獲第十五屆台北市文化獎
2013	演出新編戲《水袖與胭脂》（飾京劇祖師爺唐明皇）
2014	主演新編歷史京劇《康熙與鰲拜》（飾鰲拜）
2015	主演新編戲《十八羅漢圖》（飾赫飛鵬）
2016	主演實驗京劇《關公在劇場》（飾關公） 主演新編戲《孝莊與多爾袞》（飾多爾袞）
2017	以《關公在劇場》入圍第二十八屆傳藝金曲獎年度最佳演員獎
2018	主演實驗京崑《定風波》（飾蘇東坡）
2019	主演新編戲《乾隆與和珅》（飾乾隆）

Origin 019

一生千面
唐文華與國光劇藝新美學

Lifetime

作　　者｜陳淑英
副 主 編｜謝翠鈺
責任編輯｜廖宜家
行銷企劃｜江季勳
攝　　影｜劉振祥、林榮錄、范毅舜、許斌
設　　計｜楊啟巽工作室
董 事 長｜趙政岷
出 版 者｜時報文化出版企業股份有限公司
　　　　　108019 台北市和平西路三段二四〇號一至七樓
　　　　　發行專線／（02）2306-6842
　　　　　讀者服務專線／0800-231-705
　　　　　（02）2304-7103
　　　　　讀者服務傳真／（02）2304-6858
　　　　　郵撥／19344724時報文化出版公司
　　　　　信箱／10899臺北華江橋郵局第99信箱
時報悅讀網｜http://www.readingtimes.com.tw

出 版 者｜國立傳統藝術中心（國光劇團）
發 行 人｜陳濟民
團　　長｜張育華
藝術總監｜王安祈
主　　編｜黃馨瑩
編　　輯｜林建華
校　　對｜陳淑英、林建華
團　　址｜111臺北市士林區文林路751號
電　　話｜（02）8866-9600
網　　址｜https://www.ncfta.gov.tw/guoguangopera_71.html

版權所有 請勿翻印　Printed in Taiwan
GPN 1010900873
ISBN 978-957-13-8261-6
印　　刷｜詠豐印刷有限公司
初版一刷｜2020年7月3日
初版二刷｜2020年7月31日
定　　價｜新台幣500元（缺頁或破損的書，請寄回更換）

一生千面：唐文華與國光劇藝新美學 / 陳淑英作.
-- 初版. -- 臺北市：時報文化, 國立傳統藝術中心,
　　2020.07　面；　公分. -- (Origin；19)
　　　　ISBN 978-957-13-8261-6(平裝)
　　　1.京劇　　982.1　　109008645

生

Lifetime